阳江文化濒危的瑰宝

咸水歌

阳江市阳东区文化馆
阳东区非物质文化遗产保护中心／编

李代文／评注

中山大学出版社
·广州·

版权所有　翻印必究

图书在版编目（CIP）数据

阳江文化濒危的瑰宝——咸水歌/阳江市阳东区文化馆，阳东区非物质文化遗产保护中心编；李代文评注. —广州：中山大学出版社，2018.12
ISBN 978-7-306-06456-1

Ⅰ.①阳…　Ⅱ.①阳…②阳…③李…　Ⅲ.①民歌—阳江—文集　②民歌—歌词集—阳江　Ⅳ.①J607.2-53　②I277.265.3

中国版本图书馆CIP数据核字（2018）第228961号

出 版 人：王天琪
策划编辑：吕肖剑
责任编辑：周明恩
封面设计：林绵华
责任校对：罗雪梅
责任技编：何雅涛
出版发行：中山大学出版社
电　　话：编辑部 020-84111946，84113349，84111997，84110779
　　　　　发行部 020-84111998，84111981，84111160
地　　址：广州市新港西路135号
邮　　编：510275　　传　　真：020-84036565
网　　址：http://www.zsup.com.cn　E-mail: zdcbs@mail.sysu.edu.cn
印 刷 者：广州家联印刷有限公司
规　　格：787mm×1092mm　1/16　17.5印张　338千字
版次印次：2018年12月第1版　2018年12月第1次印刷
定　　价：58.00元

如发现本书因印装质量影响阅读，请与出版社发行部联系调换

编 委 会

主　任： 莫锦云
副主任： 邹　莹　　庄雪笑
编　委： 许流锦　　邓月崧　　谢克浪
　　　　 李始兴　　吴小柳
摄　影： 文　嫦
评　注： 李代文

鸣　谢

本书在采编、出版过程中，得到了有关单位和个人的大力支持与帮助，特此鸣谢！

协助采编单位：
阳江市阳东区东平镇文化站
阳西县沙扒文化站
阳西县溪头文化站
海陵岛试验区闸坡文化站

接受采访人员（按采访顺序排序）：

蔡结璋	杨玉兰	许英华	张秉承	林掌体	林丽芬
陈昌庆	杨　爱	伍至中	罗　菜	梁　莲	林雄光
李小英	张　锐	蔡士秀	梁　生	黎　翠	林　英
冯少丽	杨仙来	杨莲香	林周山	冯五妹	吴　莲
许　统	布兆如	杨秋荣	杨积礼	杨业芬	杨　米
杨仕九	冼益改	蔡丽英	杨　洁	杨　勤	蔡　英
张秀清	林换体	黄　战	杨　统	林观益	张六和

序

一笔珍贵的文化遗产　　高伟文

　　漠阳江，源远流长，丰饶的两岸土地有着深厚的传统文化底蕴，让我这个在这里生活、工作了半个世纪的异乡人，感到无限幸福和陶醉，尤其是对那些饱含山音海韵的民歌，更是情有独钟。对于阳东区文化馆收集在本书的咸水歌，除了少部分是首次看到外，大多也不生疏。因此，读后再次拨动了我的心弦，不由得提笔谈谈个人之见。

　　本书共分生活歌、生产歌、情歌、婚嫁歌、丧葬歌、新渔歌六部分，都是阳江渔民长期生活在咸水环境，一代代人在长期的海上劳动作业、感情交流、婚嫁喜庆甚至丧事缅怀中逐渐形成的一种即兴创作和吟唱，是极具地方特色的传统民间文化艺术，是一笔内容丰富又十分珍贵的文化遗产。

　　我在阳江曾听到这么一件趣事：某渔村，在家筛米的渔家妇女，听到悠扬动听的咸水歌声，竟然端着米筛走出了门，那些白花花的稻米不觉从门口撒出了巷子。于是，传出"筛米筛出巷"的笑话。由此可见，阳江沿海地区民众醉心于咸水歌到了何等程度。究其原因，是因为阳江咸水歌通俗易懂，是普罗大众喜闻乐见的情感表达形式。

　　阳江咸水歌使用的是当地语言，运用地方俗语和渔歌调式，唱来音韵悠扬，和顺顺口。如："众人哩，新船扯蜢起航程，唔怕水深浪大声。船尾船身都保佑，船头旺相笑盈盈。呀哩。"据民国《阳江志》卷七载："蜑，其种不可考。舟楫为宅，钓网为生，无冠履，不谙文字……"旧社会穷苦疍家社会地位低下，

没有文化，识字的很少，但凡出海，沿途见到庙堂，须放鞭炮，烧香烛元宝，祈求神灵保佑。这首众人调咸水歌饱含渔民对命运的无奈，对安全的期盼，不但感人，而且亲切自然，每句七字，一二四句押平声韵，普通渔民都能听明白。

　　阳江咸水歌题材广泛，句子表达简朴精练，雅俗共赏，渔家生活气息特别浓厚。生活歌反映的是民间生活习俗，感叹"命苦最是行船人"；生产歌唱的是顶着海上风浪劳作的艰辛："日间系人夜系鬼，拉罟人仔水浸腰头"；情歌反映渔家情爱观念："铁对铁呀铜对铜……契娘愿嫁穷老公"；婚嫁歌把渔家婚嫁中"合年庚""下文定""梳髻""哭嫁""骂媒""谢媒""打堂枚"所有习俗"一网打尽"；丧葬歌则在悲切声中，寄托对亲人逝去的哀思，真情直白深刻；而在新渔歌中的《疍人识尽水中鱼》，以一问一答的形式，25首歌中唱了海上100种鱼虾的形态特征和作用，实属难得。这些咸水歌有独唱、有对唱，更有文艺晚会上的演唱，涵盖了渔家生活中的方方面面，通过借物抒情，借喻比兴，通俗灵活，形象生动。其哥卿调、众人调、叹调、堂枚调各有特色，演唱起来声情并茂，具有相当的艺术魅力。正如收入本书的几篇论文所阐述的："有人就有歌，有水就有歌，咸水歌的历史即疍家人的历史"（《有水就有歌》）；"咸水歌以海为深刻背景，以渔民为人物形象，运用优秀的原生态音乐曲调和群众喜闻乐见的'唱''叹'表现手法，表达渔民的现实生活、思想感情与理想追求，具有强烈的艺术感染力"（《醉美咸水歌》）；对于阳江咸水歌的保护传承，提出"关键是从表演程式、手法、腔调和节奏上进行变革，并且歌词一定要注入新的时代内涵"（《浅谈阳江咸水歌的保护、传承和发展》）。

　　遗憾的是，随着岁月更替，时代变迁，外来文化的大量涌入和年轻一代的文化意识、价值取向的改变，致使咸水歌的生态环境发生了很大变化，甚至到了濒危状态。因此，阳东区文化馆敢于担当，花大力气在全市范围收集、整理咸水歌，并且准确地将本书命名为《阳江文化濒危的瑰宝——咸水歌》，把阳江咸水歌定位为濒危的瑰宝，指出了当前咸水歌面临的困境，为阳江咸水歌的生存问题敲响了警钟，对保护和传承阳江传统文化起到了积极的带头作用。

　　本书作者李代文30多年来在基层长期从事文化工作，收集民间文艺资料，进行民间文学研究，曾参与《中国民间歌谣谚语集成·广东阳江卷》等专著的整理，此次由他将渔歌加以评说注释，花费了不少时间和心血。但这一工作很有必要，也非常有意义，因为阳江咸水歌唱的是疍家话，这种方言是阳江话、白话（粤语）、闽南话杂处而成的阳江渔民用语，外地人很难听懂弄清。如著名当代语言学家黄伯荣（阳江人）在对阳江话的研究中，列举阳江人称的"蚊子"，普通话则是指苍蝇，而阳江人却将普通话的"蚊子"叫作"蚊虫"等，其词素词义差别很大。本书经过评注，读者将能够很好地品读和领会，同时对咸水歌

的内涵和民间特色会更加了解，更加珍惜和喜爱。

当前，阳江市正在全力创建"海丝文化名城"，本书的出版发行，对挖掘和研究"海丝"文化无疑是不可或缺的珍贵资料，对保护与传承阳江传统文化，发展"一带一路"宏伟事业，将起到很好的推动作用。

承蒙出版单位之托，我写了以上感慨之言，是为序。

<div style="text-align:right">2018 年 8 月于广州</div>

（高伟文，广东省戏剧家协会、民间文艺家协会会员，阳江市委、市政府原副秘书长）

目录 Contents

论文

有水就有歌 / 李始兴 /3
醉美咸水歌 / 李代文 /9
浅谈阳江咸水歌的保护、
　传承和发展 / 陈慎光 /17
声情并茂"叹哥卿" / 杨计文 /22
"扯帆号子"考论 / 杨计文 /28

生活歌

1. 疍家何日出头天 /35
2. 果世船行折堕途 /36
3. 祈福 /37
4. 船头旺相笑盈盈 /38
5. 渔歌口唱手飞梭 /39
6. 渔家照样食为天 /40
7. 风寒雨冷观星宿 /41
8. 阿公讲古不离鱼 /42
9. 渔港二首 /43
10. 执粒红枣睇天时 /45
11. 咸水杂噚歌 /46
12. 天公做事不公平 /47
13. 兄弟分家 /48
14. 饥荒 /49
15. 叹麻篮 /50
16. 日本仔烧船（二首）/51
17. 渔家苦（六首）/53
18. 入社（众人调）/55
19. 睇大来 /56
20. 问候歌 /57
21. 丢假 /58
22. 稞仙无好 /59
23. 插队 /60
24. 中秋 /61
25. 大家㕻水望船蒲 /62
26. 命苦最是行船人 /63
27. 吃啖淡水贵如油 /64
28. 点鱼仔 /65
29. 懵鲤鱼 /66
30. 白鹤仔 /67
31. 渔家妇 /68
32. 火烧棚屋一阵烟 /69
33. 淋崩濑败四围飘 /70
34. 无屋疍家四海浮 /71
35. 阿妹妹，共狗睡 /72
36. 我吃少时你吃多 /73
37. 孩儿饿坏实难饶 /74
38. 教子读书歌 /75
39. 叹日头歌 /76
40. 卖咸虾 /77
41. 打掌仔 /78
42. 十二月送人 /79
43. 抛船（叹调）/80
44. 养妹仔 /81
45. 字眼歌 /82
46. 唔愿撑船愿嫁妻 /83
47. 嫁入渔栏恶做人 /84
48. 为儿挨尽几多饥 /85
49. 白白嫩嫩好读书 /86
50. 丈夫七岁妻十七 /87
51. 吃鱼歌 /88

52. 屎胀船流饭滚仔哭（三首）/89
53. 逆水撑船 /90

情歌

1. 一条鱼仔在深湾 /93
2. 六月落水 /95
3. 细雨弹篷 /96
4. 一生藕紧仔成堆 /97
5. 等渡 /98
6. 妹想哥呀颠倒颠 /99
7. 看见契娘心就浦 /100
8. 打烂埕 /101
9. 大眼妹 /102
10. 妹呀想扣哥心肝 /103
11. 钓条鱼仔号乜名 /104
12. 竹篙试水 /105
13. 望得夫回喜泪涟 /106
14. 出舱睇见鲎相连 /107
15. 鲎公鲎㜩好情痴 /108
16. 厓吃鱼头妹吃鱼身 /109
17. 那边大姐白媚媚 /110
18. 看妹今年十二三 /111
19. 游花艇会见契家婆 /112
20. 手抓螺头 /113
21. 七月七 /114
22. 兄妹情 /115
23. 月亮里头一粒沙 /116
24. 大姐仔 /117
25. 亚哥下网妹摇船 /118
26. 为妹浸死也甘心 /119
27. 藕丝未断，也得分离 /120
28. 妹仔偷私 /121
29. 初初来到果河丫 /123
30. 疍家婆 /124
31. 妹子系我网中鱼 /125
32. 两公婆争吵 /126
33. 晌晚推篷心事多 /127
34. 夫回艇尾脚挨齐 /128
35. 艇仔摇摇 /129
36. 契娘愿嫁穷老公 /130
37. 前世无修嫁落船 /131
38. 闸坡情 /132
39. 水仔湄湄 /134
40. 倒错鸳鸯 /135
41. 蚬筛淘蚬 /136

生产歌

1. 渔家号子 /139
2. 十二月押虾 /140
3. 大围罟 /142
4. 押虾 /143
5. 拉地网 /144
6. 肠悲不见闸坡山 /145
7. 打蚝仔 /146
8. 钓条狗梗打鱼丸 /147
9. 月亮光光照背西 /148
10. 拗罾 /149
11. 螃蟹令 /150
12. 沙螺虫 /151
13. 去摸涌 /152
14. 夜摸涌 /153
15. 初一朦朦水入涌 /154
16. 十二月开身 /155
17. 开身 /156

婚嫁歌

1. 十梳 /159
2. 年庚一合两公婆 /160
3. 骂媒 /161
4. 谢媒 /162
5. 妹姑出嫁 /163
6. 打堂枚歌（一组）/164
7. 贺新君厅堂唱（三首）/170
8. 送新君回房歌 /171

9. 送新君回房十杯喜酒歌 /172
10. 送房叹米斗歌 /173
11. 十叹新娘房间 /174
12. 十叹龙床 /175
13. 入房叹什物歌 /176
14. 谢功劳 /178
15. 祺带背上人 /179
16. 供茶 /180
17. 会友 /181
18. 新抱仔摇大橹 /182
19. 贺礼 /183
20. 怨婚 /184

丧葬歌

1. 买水 /187
2. 买沙 /188
3. 煮粮饭 /189
4. 洗身 /191
5. 斩药根 /192
6. 扒材 /193
7. 油床 /195
8. 油材 /197
9. 过黄河 /198
10. 进谏 /200
11. 灵屋 /201
12. 烧章 /202
13. 打烂缶煲 /203
14. 十祭神兴 /204
15. 大纱 /206
16. 大幡 /208
17. 打城 /209
18. 复坟墓（三朝）/211
19. 拜三朝 /212
20. 招亡 /213
21. 头七 /214
22. 二七 /215
23. 三七 /217

新渔歌

1. 海南鱼贩妹 /221
2. 家和事业兴 /223
3. 学好本领做新型渔民 /225
4. 中山旅游推介渔歌 /226
5. 东平十大景区 /227
6. 东平游 /228
7. 送戏下乡 /229
8. 抗灾 /231
9. 无挂大兄挂乜谁 /232
10. 读书好处多 /234
11. 劝学 /235
12. 十接十送 /236
13. 美丽海陵岛（长调）/237
14. 艇仔咁新 /238
15. 十梳 /239
16. 礼船来 /240
17. 转打一更 /241
18. 拖流共妹到天光（呀啰调）/242
19. 十送情兄到湛江 /244
20. 十请贤娇到东平 /246
21. 渔歌唱起乐开花 /248
22. 请大家享受"阳江旅" /250
23. 乜人识尽水中鱼（组歌）/252
24. "一夜情"（表演唱）/256
25. 返航人月两团圆 /259
26. 闸坡特色多 /262
27. 丰收渔歌 /263
28. 万鸢争空闹重阳 /264
29. 大浪来时高过天 /265
30. 开航啰！/266
31. 天蓝海碧 /267

后　记 /268

论文

有水就有歌

——咸水歌源流初探　　李始兴

摘　要：

阳江，位于广东省西南沿海，靠山临海。海岸线长 341.5 千米，主要岛屿有 30 个，岛岸线长 49.3 千米。漠阳江发源于阳春市云雾山脉，贯穿阳江市阳春、阳东、江城等三个县（市、区），在阳东区北津港注入南海。境内支流交错，资源丰富，民风淳朴，咸水歌在沿海咸、淡水地区广为流传，并且得到传承与发展。本文主要探究的是疍家和阳江咸水歌的起源。

关键词：沿海地区；疍家；咸水歌；起源

一、疍家的起源

要探究咸水歌的历史，首先就要了解疍家的历史。

秦汉以前，百越先民为了生存择水而居，从在海边拾贝螺到驾船捕鱼，经历了漫长的年代。考古学家发现，古代曾经有流动的渔猎部落，被称为"蛋"。据民国《阳江志》① 卷七载："蛋，其种不可考。舟楫为宅，钓网为生，无冠履，不谙文字，性耐寒，虽隆冬霜霰，亦跣足单衣，无皲瘃色。……然性畏见官，豪有有讼之者，则飘窜不出。其捕鱼之利，仅搏一饱，贫之者一叶之篷，不蔽其身，百结之衣，难掩其骭，江邑因奉海禁逃亡殆尽……"

又载："洪武初年，设立河泊所岁征鱼课，……康熙四十六年增入盐课，

① 《阳江志》，民国十四年版。

……乾隆十年，奉文渔课于大中二号渔艇匀摊，而后江干（即江岸）穷蛋永免派累矣。""蜑民"本已一贫如洗，还受捐税所累，得遇体恤民情之君方能幸免。

嘉庆年间《李志》①载："秦时屠睢，将五军临粤，肆行残暴。粤人不服，多逃入丛薄中，与鱼鳖同处，蜑即丛薄中之遗民也。……今蜑户六澳俱有闸坡澳……"

清代屈大均称："诸蛋以艇为家，是曰蛋家。"②

对于蜑家的起源，众说纷纭，主要有以下几种：一是称蜑民是古越族的后代，为躲避封建王朝的统治压迫，进入江海，被陆地人称为"蜑家"；二是蜑民原是陆地的汉人，秦始皇统一中原后，派兵南下，大肆杀戮，并与土著发生冲突，致岭南陆地越人汉人纷纷逃离进入江海，成为蜑家；三是秦末赵佗在岭南建立南越国，至汉武帝年间，南越国覆亡，成千上万越族人逃窜江海，以舟楫为家，其后裔成为岭南一带的蜑家一族；另外一种观点认为，蜑家人的祖先是东晋时期反抗晋朝失败而逃亡海上的军队残部，计有十多万名士兵在交州（今粤西、海南、广西至越南一带）逃离散开，被迫生活于岭南海上，以舟楫为家，捕鱼为业，便成蜑民。③历朝历代封建王朝对民众的欺压，迫使一批批民众离开陆地。如东平渔港83岁老渔民蔡结璋，其祖父原是阳江麻汕人，因为穷困饱受欺负，民国期间，先在麻汕河充当"淡水蜑家"，后逃往东平海边搭建"蜑家棚"而成为"咸水蜑家"，就是一例。

蜑家人习于水性，善于用舟。据《简明广东史》引《淮南子·原道训》称，越人"陆事寡而水事众"，与水打交道很多，故"食水产者，龟、蚌、蛤、螺以为珍品，不觉其腥臊也"（晋张华《博物志·五方人民》）。他们以捕鱼为生，为求生计，在反抗压迫的同时，也骚扰民众。在阳江地区，被唤作"蜑家獭（普通话 ta^{214}，阳江话 con^5 察）"。清代屈大均以"蛋家贼"为题，撰文称"广中之盗，患在散而不在聚，患在无巢穴者……则蛋家其一类也"④，正如咸水歌"蜑家无屋贼无村"一般。

由此，可以说，蜑家主要源于古代的百越，是越人遗民，百越是蜑家人的本家。加上不断进入蜑家行列的陆上其他群体，蜑民队伍更加发展壮大，形成了蜑族。

广东蜑民主要分布在珠江、韩江、北江、东江、西江、漠阳江六大江河和沿海地区。在阳江地区的漠阳江，从事水路运输和打鱼的被称为"淡水蜑家"，

① 《李志》为嘉庆十四年（1809）李澐（浙江山阴人，时任阳江县知县）主持修编的《阳江县志》，地方习惯简称为《李志》。
② 〔清〕屈大均《广东新语》卷十八·舟语篇·蛋家艇，中华书局1985年版。
③ 吴水田《话说蜑民文化》，广东经济出版社2013年版。
④ 〔清〕屈大均《广东新语》卷七·人语篇·蛋家贼，中华书局1985年版。

他们使用的多是小船，打鱼的方式有网、钓、刺、笼、照以及鱼鹰捕鱼等，但是，生产工具及捕捞技术落后，遇到冬天水旱，往往需要人力拉扯船只前行。外地所称的纤夫，其实是专门从事以纤绳拉船的人。而漠阳江没有专门从事拉船的，只能靠船工人力用工具或者干脆用手扒开水路，在肩膀套上绳索拉船行进。有歌唱曰："大八①船仔确系兮②，五十圩朝③都上齐，遇紧④冬天扒水路，唔⑤愿撑船愿嫁妻。"可见其难度之大和生活的无奈。

比江河淡水疍家更苦的是海上渔民，他们被称为"咸水疍家"。海上疍家疍民长期遭受自然灾害侵扰，生活状况窘困，历代官府无视其存在，连陆地居民也欺负他们，他们祖祖辈辈只能在海边搭建吊脚"疍家棚"，有歌曰："三张柦板疍家船，衫又烂时裤又穿，鱼胆苦啊终委破，疍家何日出头天？"生老病死，听天由命，连死后都只能在海边沙垄上找块地埋葬。

自古以来，蜑族受尽欺凌，被称为蜑族。蜑字为形声字，谓之生于虫蛇之地，故指代南方蛮夷之人的汉字，多从"虫"，表示将他们归为虫蛇种类，后来改作"蛋""诞""疍"，均带有歧视性。

直至新中国成立后，政府废除一切歧视疍家的所有规矩，不再称疍家，从事海洋捕捞业的改称渔民，从事江河水运业的称为水上居民。让他们在政治、经济、文化、教育等方面的待遇全部与陆地居民相同，并且开办渔民子弟学校，帮助他们的下一代学习知识，提高文化水平。

在政府的支持帮助下，实施渔民上岸安居工程，拨出专款资助他们陆续结束棚居，在陆上建起了宽敞的瓦房或新式楼房，阳春等地还专门建起了渔民新村，改变了渔民泛宅浮家的历史，不但使他们的生活水平得到空前的提高，而且其政治待遇大大提高了，不少人被选为各级人大代表、政协委员。出生在海陵岛的渔民林举瑞先后获全国劳动模范金质奖章11枚，还以渔业专家身份访问过越南、苏联。1989年渔民蔡结璋被授予全国劳动模范称号，1992年又当选为广东省人大代表；渔民关纪芬还先后两届当选为广东省人大代表。

一直被歧视的疍家族群，至此地位才发生了翻天覆地的变化，不但在陆地有了住房，有了粮食，从事捕捞、水产养殖的机动渔船还有燃油补贴，真正做到了安居乐业。

① 大八，广东省阳江市阳东区辖下山区镇，镇内有漠阳江支流沙河，长20千米。
② 确系兮，阳江地方话，的确是差劲的意思。
③ 五十圩朝，逢农历五、十日为山区大八圩的集日。
④ 遇紧，地方话，遇到的意思。
⑤ 唔，地方话，无或不的意思。

二、咸水歌的起源

咸水歌究竟源于何时,笔者查阅过许多资料,也未找到准确记录。据历史专著《唐朝的史学和文学》①称:"李白的浪漫主义精神,汲取魏晋以来优秀诗人的技巧,学习民歌语言,加上自己的革新创造,使其诗具有气势磅礴、想象力丰富,长于夸张,语言明快生动的艺术特色……"历史上最早的《诗经》多是采集民歌而来,此后诗也是提炼民歌而成,越来越丰富。既然中华诗词的发展学习了民歌,证明民歌早于诗词。咸水歌也是口头传唱,仅有歌词,没有曲谱,当属民歌之一。

关于民歌的起源,专家学者认为,远古时代,我们的祖先在狩猎、拜神、求偶等活动中发出"啊""哦""嘿""呀"之类的单音感叹词语来解除枯燥,增加情趣,后慢慢发展成双音,进而形成歌唱。

那么,秦汉间生活在中国南方的百越民族面临江河海洋,他们采集贝类、划船劳动,也应该同样开始了他们的歌唱。

"泛彼柏舟,亦泛其流。耿耿不寐,如有隐忧。"②这歌所述说的女子借"飘荡的柏木舟,河中漂浮而流。心烦意乱难以入睡,好像有无限忧愁。"女子漂荡于水中,无所依傍而感叹,又无处诉说。那么,她会发出什么样的声音来感叹飘摇不定的心境呢?是长吁短叹还是低声哭泣?抑或浅唱低吟?

笔者的父亲是文化工作者,从1986年开始收集整理阳江地区民间歌谣,在收集到的咸水歌各种调式中,他发现咸水歌开头有那么一句"呼语"。所谓呼语,即话语中叫唤对方的称呼,当地人与不认识的人打招呼,常常使用"喂!这位大哥,你吃都未?"这里的"喂,大哥"便是呼语。呼语比较自由,可以在前面、中间,也可以在后面。如咸水歌中的哥兄调:"哥兄呀——""妹呀哩——",众人调的"众人呀——"在歌中就有前有后有中间。可以推算,咸水歌跟民歌一样,最早也是没有歌词,没有曲谱的,仅是呼喝一声。到后来,发展成歌却有音无字,很难记录。如"嗨呀哩——due³ wue³(阳江话音,松垮的形状)一只舟,di² duo²(水流声)水长流,弯噫(ye² yie²象声词,摇橹声,地方话,与"欸乃"近)撑过去,夂嘣(bing³ beng⁴象声词,撞击声)上埠头呀啰。"

咸水歌之所以声调特别悠长,应该是因为两船相隔甚远,单一的呼叫声难以传递至对方。于是,有意拉长声音,以引起对方注意,久而久之,呼叫声便形成歌中的"呼语"。水上人家交流,很自然地模仿陆地民歌,使用唱的形式进行,且用于扯缆、起锚、升帆、开船、问候等。比如,《渔家号子》没有歌词,

① 冯克诚、田晓娜《中国通史全编》,青海人民出版社1998年版。
② 《诗经·邶风·柏舟》。

领头的一声呼语"嘿哟",众人也应声"嘿哟",相当于领头的一声"一二三"指挥令,众人应声同时用力。

咸水歌最能直接反映疍家人生活的,是他们在长期的劳动过程中,为表现自己的生活,抒发自己的情感,表达自己的意志以及愿望而以口口相传的方式创作的自己喜欢的歌,以满足生活的需要。他们燂船①、织网、出海捕鱼等而产生劳动歌;风寒水冷时产生期盼温暖的歌;风雨飘摇产生期盼居家稳定的歌;孤单无助产生期盼成双成对的歌;天灾海难产生祈盼苍天保佑的歌;感叹疍家人命苦,连人死了都无地埋而产生丧葬歌。高兴时产生歌,哀愁时也产生歌。

随着历史发展,社会更新进步,民歌也在发展,日臻成熟。到唐宋年间,大量的民间艺术从边疆融入中原,进而传入被称为"南蛮"的地区,使当地民间歌谣得到空前繁荣,官府收集整理民歌,文人也创作民歌,民歌不再是单一的,而是衍生出自由的三言、四言、五言、七言,甚至十多字一句的民歌,如:"可怜两地相思苦,姐呀千祈唔把明珠另许人。"渔歌也从简单的问候,呼叫,发展成富有感情的咸水歌,保留至今的叹歌卿即是。

疍民从事水上劳动,多是男性出海打鱼,女性住疍家棚织网、带孩子。相当部分被迫生活在内河的疍民女性,为了生活,以船为依托,卖唱卖身。这样的疍家女又被称为"老妓"(阳江地方话读作 gei⁸,同"己"音),原本用于住家的小船便被称作"老妓船""花艇"。阳江沿海的大澳、东平、闸坡、沙扒四大渔港均有花艇。被迫充当老妓的疍家妇女上穿绸衣,下穿短至膝盖的裤子,露出性感皮肤,赤足盘坐船头,唱着咸水歌,以契哥契爷称呼,吸引过往客人。于是有渔歌唱:"大澳赚钱大澳花,东平赚钱无归家,去到闸坡犹自可,千祈唔好去沙扒。"暗指的是这几个渔港的娼妓多,一些喜色之人,一日三番缠美色,十朝半月讲交情,直至身无分文。当然,也有因互相爱慕而从良的。

文人创作的《闸坡情》《倒错鸳鸯》,听起来像是老妓与嫖客卿卿我我情情爱爱的,却饱含着疍家女性的辛酸苦泪,从另一方面反映了其凄凉的生活事实。漠阳江(内河)以及沿海渔港娼妓直至 1949 年 10 月阳江解放,才摆脱了卖唱卖身的苦况。

关于渔歌,在古代诗词文中有许多证据可查考。如,唐代道家学者元结云:"大历丁未中,漫叟结为道州刺史,以军事谐都使。还州,舟行不进,作《欸乃五首》,令舟子唱之……"②;唐王维与张九龄诗词唱和之"君问穷通理,渔歌入浦深";唐杜荀鹤的"遥知明月夜,相思在渔歌"(《送人游吴》)、宋查荎"想斜阳

① 燂船,烤船,大船维修保养的传统工艺。
② 〔唐〕元结《欸乃曲五首·序》,《新评唐诗三百首》,广东人民出版社 1982 年版。

影里，寒烟明处，双桨去悠悠。爱渚梅、幽香动，须采掇，倩纤柔。艳歌褧发，谁传余韵，来说仙游"[1]；宋陆游之《渔父》"浩歌忘远近，醉梦堕莽苍"；南宋宋伯仁之《夜过乌镇》："夜行船上山歌意，说尽还家一片心""歌管满船春未懒"(《湖上》)；以及清屈大均"诸蛋以艇为家，是曰蛋家。其有男未聘，则置盆草于梢；女未受聘，则置盆花于梢。以致媒妁。婚时以蛮歌相迎。男歌胜则夺女过舟"[2]；"婚娶率以酒相馈，遣妇子饮于洲岸，是夕两姓联舟，多至数十艇，赓唱迭和以为乐。"(民国《阳江志》卷七)不胜枚举。

可见，渔歌早在唐宋时期就有诗词反映，到明清时期以及民国期间已经形成习俗，非常盛行，且举办咸水歌会，流传至今的以"屎胀船流饭滚仔哭"为题的对唱比赛就是一例证。

综上所述，咸水歌起源与疍家族群密切相关，一代代渔民在长期海上劳动作业、交流感情、婚嫁喜庆甚至丧事缅怀中，渐渐形成一种即兴创作和吟唱的传统民间艺术，咸水环境造就了极具咸水特色的歌。可以说，有人就有歌，有水就有歌，咸水歌的历史即疍家人的历史。

(李始兴，阳江市阳东区文化馆助理馆员)

[1] 〔宋〕查荎《透碧霄》，《宋词三百首》，中华书局2006年版。
[2] 〔清〕屈大均《广东新语》卷十八·舟语篇·蛋家艇，中华书局1985年版。

醉美咸水歌

——浅谈阳江咸水歌的地方特色　　李代文

摘　要：

阳江咸水歌是阳江民歌种类之一，其歌以即兴为主，音韵和谐，歌声悠扬，深受民众喜爱，在沿海民间生活中具有重要的价值。本文以流传在阳江地区的咸水歌为对象，对咸水歌的思想性、艺术性和地方性进行研究。笔者希望更多的人对阳江咸水歌加深了解，使之得到保护、传承和发展，赋予新的意义。

关键词：阳江咸水歌；思想性；艺术性；地方特色；语言风格

引　言

阳江，地处南海边，有山有海有江河，农、渔民生产及生活与海与河有着密切的关系，特别是沿海、沿漠阳江众多大小渔村民众，长年累月与大海和江河朝夕相伴，特定的生活环境，造就了他们宽阔的胸襟，率直的性子，有话就说，这"说"，有时是通过"唱"来传达，如留存至今的漠阳江船家唱《唔愿撑船愿嫁妻》，耕浅海的唱《夜摸涌》，南鹏岛外深海的唱《前世无修嫁落船》等。咸水歌在民众的生活中日渐成长起来，形成凡是有水的地方就有歌的格局。阳江咸水歌历史悠久，群众基础深厚，在长期的流传和广泛的传诵中，其思想性、艺术性、语言风格等都有着自己鲜明的特点，可谓原生态的醉美咸水歌。

一、深刻的思想性

阳江依山面海，孕育了独特而丰富的渔家文化，咸水歌（又称"阳江渔歌"）便是其中之一。

作为一种传统文艺，咸水歌的涉及面广、内容丰富，包括劳动生产、生活交流、民俗活动等。劳动生产类的渔歌类似劳动号子；生活交流类的渔歌内容一般是男女爱恋、事情问答、隔船对唱；民俗活动类的渔歌则有"哭嫁""哭奶呀"等。

有人认为，阳江咸水歌不外乎"阿哥撑船去看妹，阿妹割禾无得闲"，"鲤鱼来，鲤鱼来，添丁又发财"，以及哭奶哭嫁的东西，思想性不强。事实并非如此，不要小看这些看似平淡无奇的歌仔，其实它们与民众生活息息相关，是跟社会的政治、经济、文化等紧密联系在一起的。正如民俗学大师钟敬文所说："水上人家，他们生活之绝大慰安与悦乐，便是唱歌。"

笔者以为，阳江咸水歌不但具有鲜明的思想性，还有一定的教育意义。

首先，谈谈哭嫁。在封建社会，占人口一半的女性除了遭受社会上各种压迫之外，还要受族权、夫权等多种束缚，女性权益根本得不到保障，特别是疍家女地位更低，受苦更深。即使是家境殷实的女孩子，都是按照"父母之命，媒妁之言"来定终身，连拜天地时的盖头都被叫作"猪乸嘴"，把整个头捂得严严实实，直到进入洞房才能见到丈夫的真实面目。婚后一个月内，仍然得戴着帽檐遮过下巴的疍家帽，这往往给女性造成许多遗憾。故此，女孩子出嫁时为了宣泄心中不满，借"哭嫁"来表达对未来生活的恐惧，借哭嫁来诅咒媒婆，以此进行无力的反抗。有歌叹道："骂句媒婆抵喂沙，明知谷壳话芝麻。咒其生仔生成蟹，死过咸鱼曲过虾。""媒妁之言假话多，声声哭喊骂媒婆。强拉我嫁难和好，哭干眼泪变成河。"渔家女日夜与海为伴，心胸广阔，为人善良。而如此骂媒，可见其对封建礼教的痛恨，又无可奈何，只好借骂媒来宣泄。

其次，哭丧是传统丧葬中最富有文化内涵的仪式。以唱的形式表达心中的痛苦，以及对亡者的深切思念，同样是一种凄楚情感的宣泄。有丧母哭丧歌如："娘呀，亲娘劳碌啰，一辈子哩，我娘呀，娘你为儿为女哩，娘呀，费尽心肠啰，我娘呀。生生父母恩难报，我吃斋念佛哩，娘呀，难报爹娘啰，我娘呀……"

哭丧歌作为丧葬文化的一项重要礼仪，代代相传，一直保留至今，在民间流行。形式上，民间哭丧歌的特点是想到什么就哭什么，没有限制。其内容主要是倾诉对死者的思念之情，自责对长辈尽孝不够，悲叹自己的苦难身世。感恩赐予你生命的人，感恩抚养你的人，感恩教你成人的人，这正是我们中华民族有史以来所倡导的传统道德修养。

最后，根据《阳江县志》①记载，从1938年到1945年，日本侵略者侵占南鹏岛达七年之久，残杀渔民及劳工3500多人，掠夺钨矿7224吨。其间，日机轰炸、日舰炮轰阳江地区闸坡、沙扒、东平、江城、双捷、白坭的学校以及厂场民房……闸坡渔家关来一家23口全部遇难。仅1939年12月22日这一天，日本侵略者就出动8架次飞机轰炸闸坡渔港，炸死渔民200多人，炸毁渔船15艘。当年12岁的沙扒渔家女叶英随父母出海，目睹了头上受日机轰炸，海上遭日艇炮轰，鬼子烧船的惨况，对其母亲唱的咸水歌至1987年仍记忆犹新："飞机飞来头壳顶上过，喊声阿嬷喊声太公婆……"

虽然这些咸水歌歌词粗浅，但毕竟具有时代特征，反映了当时的生活状况，记录了当时的历史事件，具有深刻的思想性。

二、丰富的艺术性

阳江咸水歌，按其歌者礼貌地对听歌对象所唱，而分为哥兄调、众人调、仙姐调、叹调、堂枚调等调式。如哥兄调，其听歌对象是哥哥；妹娣调，听歌对象就是妹妹。咸水歌节奏自由，随着长橹摇摆，发出悠长自在的歌声。因而，同一首歌，不同的人，唱法就不同。咸水歌没有固定音乐，不需伴奏。但曲调优美，开头一句"呼语"，既唱出调式，又能够引起听歌对象的注意。如："仙姐呀，井底栽花井面见，㧬②仙无好，枉费铜钱。呀哩。"

自幼生来海面逋，水流柴草乜都无。

扒蹄蜕脚街难上，果世船行折堕途。

这首咸水歌使用的是阳江本土话音混合疍家话音来唱的，居然符合"起承转合"章法。同时，歌中一、二、四句结尾分别是"逋"(bu)、"无"(wu)、"途"(tu)，也押韵。全歌四句分别是"仄仄平平仄仄平，平平仄仄仄平平。平平仄仄平平仄，仄仄平平仄仄平。"这正好是绝句中"仄起首句起韵"的平仄格式。歌中"逋"，本有逋荡意，这里是浮的意思，"乜都无"，是指什么都没有，"扒蹄蜕脚"指光着脚，"折堕"，是倒霉、痛苦的意思。全是阳江本地口语化的语言，却有着美好的修辞，以"水流柴草"来比喻疍家漂泊海上、受尽欺凌的身世，表现得非常形象。

初初来到半途时，看见渔公改③闸鱼；

① 《阳江县志》，广东人民出版社2000年版。
② 㧬，nuo³，阳江话本为取得的意思，这里是娶。全书注音方式均为阳江方言注音。
③ 改，guai³，阳江话，这里的意思。

鱼仔鱼孙都走嚟，还无落泊到几时。

该歌中的"闸鱼"，即浅海作业的闸箔。是人力以海泥筑堤，围起一大块地方，留下一道出口。退潮时，在出口处放置箔网，等涨潮挂起箔网，待退潮，鱼虾便被拦在箔网处。阳江地方话的"鱼"与"儿"同音，借指老渔公鳏居一人，命苦得穷困潦倒，歌中的"落泊"，同样是使用双关的修辞手法，借退潮时放落箔网来寄寓渔公的穷困失意，无依无靠。

阳江咸水歌注重用多种艺术手法传"情"，包括比兴、借喻、夸张等手法。如"灯盏冇膏灯无着，劝哥添膏莫换芯。""两木挨埋三点水，一双大眼泪淋淋。""茶叶香渣（妹呀）茶渣无味（哥妹），茶杯打烘，共妹分离。""新打薄刀（哥呀）切番嫩藕（哥兄），藕丝未断，也得分离。"在歌中，运用了生活中的灯芯、莲藕等来深化和表达心中丰富的情感。

阳江咸水歌充满海洋和乡土气息，节奏自由流畅，既通俗易懂，又具娱乐性。在日常劳作间即兴吟唱，其内容丰富，诙谐有趣，以借喻手法一语双关。如《一条鱼仔在深湾》中男唱：

妹娣哩——

一条鱼仔在深湾，鸬鹚白鹤眼关关。

揾住头来冚住尾①，两头无吃吃中间。呀哩。

女子不甘示弱，回唱：

哥兄哩——

鸬鹚白鹤嘴流潺②，两头无吃吃中间。

我系河湾松蒙仔，碰亲骨痹悔唔返。呀哩。

歌中的鱼仔，本为小鱼虾，在这里则借指在河湾捉鱼的女子；男子把自己比作捉鱼能手鸬鹚白鹤，对于小小的鱼儿，还不是手到擒来？女子也把自己比作海湾之松蒙鱼，虽然肉质鲜美，但鳍刺有毒，被鳍刺伤顿时就得发作，伤口肿胀继而麻痹，发冷，那你还胆敢招惹么？

在生活中，直白、大胆的咸水歌也很有意思。如《契娘愿嫁穷老公》中男方唱：

妹娣哩——

艇仔摇来涌过涌，船尾契娘③白衬红。

① 揾，en^7，阳江话，按住；冚，kam^5，盖、压住的意思。

② 潺，san^2，阳江话，指口水、口涎。

③ 契娘，$kei^4\ niang^4$，阳江渔港有相契俗，女为契娘、契姐妹，男为契爷、契兄弟、契仔等，均为没有血缘关系的干亲。

放低长橹担头①望，口水吞干眼望朦。呀哩！
渔家女主动回唱：
哥兄呀——
铁对铁呀铜对铜，苦对苦咧穷对穷。
尽在②后生心地好，契娘愿嫁穷老公。呀哩！
这首歌表达了渔家女性大胆追求自由恋爱的迫切情怀。

阳江咸水歌以物喻人，以景叙情，曲调优美，歌词生动形象。通过唱人、唱物、唱事，塑造了一系列生动的渔家人物形象，具有强烈的感染力。

天蓝海碧夕阳红，点点归帆破浪重。
港口灯明人闹处，渔歌一曲荡苍穹。

这首采集于2011年7月10日的咸水歌，是四位渔歌手一人一句联唱出来的。短短28个字，就唱了"天、海、夕阳、船帆、海浪、港口、灯火、人"，音韵和谐、节奏分明、自然流畅，其韵律艺术性有了更进一步的提升。

咸水歌以海为深刻背景，以渔民为人物形象，运用优秀的原生态音乐曲调和群众喜闻乐见的"唱""叹"表现手法，表达渔民的现实生活、思想感情与理想追求，具有强烈的艺术感染力。

三、鲜明的地方性

阳江地区有"第一爽，剃头做新郎"之说，把做新郎视为人生第一喜事。故而婚礼仪式上，新郎俨然皇上，端坐于上位，两旁设置左右"丞相"与"水淀鸠"相互配合，采用说唱形式，与十友仔猜枚（猜拳）斗歌斗酒，谓之"打堂枚"。

打堂枚由"水淀鸠"主持先唱，左右"丞相"合议回唱，"十友仔"酬唱。未安排角色来看热闹的也可酬唱。参与者，须进行"猜枚"，即以一瓷盘盖住若干橄榄，主持人叫着口令，双方同时伸出手指来猜，唱出的数量与实际数不同算输，罚酒一杯。清屈大均在《广东新语》卷十二粤歌条曰："酒罢，……自后连夕亲友来索糖梅啖食者，名曰打糖梅。"

显然，阳江地区之所以称这一活动为"打堂枚"，是因为在喜堂上猜枚斗酒斗歌以及唱歌索要糖果橄榄等，与屈大均之说，音同字异，有其地方色彩所在。

清末民初，组织者以"屎胀船流饭滚仔哭"为题，在阳江沿海地区举办了一场咸水歌比赛，渔歌手大显身手，流传广泛的要数这么几首：

① 担头，担，dam^1，阳江话，抬头的意思。
② 尽在，尽，zen^5，阳江话，只要的意思。

其一

 屎胀留来屁下消，饭滚除柴慢慢烧；
 仔哭由其乃处①哭，船流望水大回潮。

其二

 饭滚船流水急推，喏喏仔细哭嗺嗺；
 恨得奴无三只手，拉儿渒饮②搵船回。

其三

 饭滚除柴慢火烧，屎胀随其屁来消；
 仔哭系娘心头肉，顺水流船逆水潮。

 屎胀、船流、饭滚、仔哭，这四件都是急得不得了的事情，而第一首是一种消极的态度，第二首则以积极的方法处理，第三首的一句"仔哭系娘心头肉"，足见儿子在母亲心中的地位是何等重要。最难以割舍的是亲情，这符合生活现实，符合人情道德，每一个孩子都是父母的心头肉。

 且看前面所述的歌词中"扒蹄蜕脚""契娘""乃处""哭嗺嗺""渒饮""搵"以及"鱼虾蟹鲨号新鲜"等，都是用疍家话来唱的。所谓疍家话，即渔民在海上交流的特种语言，混合着白厓、海话（即闽语）、阳江话，外地人很难懂，尤其是"万寿话"，俗称"贼佬话"，全部是反切话语，如"大海"说成"赖定开亥"。阳江话的"二"，外人听来却近似"一"的发音。更为有趣的是，唱"鱼虾蟹鲨号新鲜"③，有谁能想到鱼被唤作"新鲜"的？所以，几种语言混合起来的疍家话，外地人很难听明白。反之，当地民众听起来就觉得很亲切，很有地方色彩，令人陶醉。

 与清末民初的咸水歌会相比较，现在的大有区别。2011年8月1日，第九届南海开渔节在阳江海陵岛闸坡港举行，作为主会场，省市领导、各界人士以及闻风而来的游客齐集闸坡港，与当地渔民共同参与这极具民俗特色的渔家盛典。开渔前夕，当地文化部门组织阳江市直及海陵、阳东、阳西四个县区渔歌代表队举办了一场原生态的咸水歌会。

 咸水歌词一问一答，从鱼虾唱到黄蜂、蠄蟧（蜘蛛），唱海龙王的本事多大，最终还是比不上聪明、勇敢、勤劳的广大渔民。他们从小木船唱到大帆船，再改造为机帆船、大马力机动船；从看天色、瞭望海边悬挂预报台风的风球唱到使用无线电、远程单边带再到拥有卫星导航；从靠眼睛看海水辨别鱼群种类、

 ① 乃处，乃，nai³，阳江话，指那里。
 ② 渒饮，bei² yem³，阳江地方煮干饭习惯，将多余米汤舀出，称为渒，米汤称为饮。
 ③ 新鲜，阳江人对鲜鱼的特别称谓，甚至个别地方把咸鱼叫作"咸新鲜"。

多寡唱到渔业生产稳步发展。过去的咸水歌对唱只能是扯开嗓门隔船高唱，如今渔歌手是手拿麦克风，隔船对唱，歌声飘扬更远。歌手即席发挥，歌词积极向上，思想进步，唱当地风光，唱当地的山山水水，唱生活的美满幸福，唱家庭邻里和谐相处，唱海上鱼虾蟹鳖，可谓应有尽有，其语言生动，丰富。拆字，合字，问答，比兴手法，一语双关等综合运用，富有艺术性和地方特色。

渔港码头成了咸水歌的演唱舞台，歌手不需刻意化妆打扮，上场就唱："哥兄哩——，妹呀哩——"，全是原生态的味道。笔者喜欢听这些带着咸腥气息接地气的歌，在日常所听到的咸水歌中，也有人唱"家姐呀——"的，闸坡几位女渔民唱起了："家姐呀哩——"阳西县代表队一对夫妇登台，妻子唱起了："哥兄哩——，乜字写来两边通？"丈夫亮开嗓门答唱："妹呀哩，八字写来两边通。"妻子又问："乜人双双隔条河？"丈夫回唱："牛郎织女隔条河。""乜人七七喜相逢？""牛郎织女七七喜相逢……"阳东县代表队一位老渔民上台，接受一位女大学生的考试，一问一答唱了起来："乜鱼九月肥婆相？""黄鱼九月肥婆相"；"乜鱼放汤打鬼抢？""青鲳放汤打鬼抢"；"乜鱼焗饭补肾壮阳？""大乌焗饭补肾壮阳"；"乜鱼出身搽面粉？""牙带出身搽面粉"；"乜鱼生来红鼻子？"……黄、青、黑、白、红，都带着色彩，显得别具一格。

原生态的歌词，原生态的音乐，用自由的节奏，优美的韵律唱出了新生活的喜悦。

从前，阳江渔民有"疍家无屋贼无村"和"行船跑马三分命"的俗语，"欺山莫欺水"，在海上作业，随时有死亡的可能，尸骨无存是常有的事。然而，疍家在陆上无寸土属于自己，连死也得"买条沙路见过阎王"。他们感叹生活之艰辛甚至无奈，唱出：

众人哩——
无屋疍家四海浮，烂船烂网烂衫褛，
捱饥抵冷行船苦，贱命几时沤沙洲？
呀哩！

在感叹命运多舛的同时又寄希望于多生子女来帮忙解围，"老孙嫩叔"现象不少。有祖、父、子孙三代人同船而眠，"老孙"新婚，"嫩叔"不晓得船身怎么老是晃动，便问父亲，父亲告诉孩子，你老侄子在生子"扒桡"呢。于是，俏皮的有歌：

艇仔摇吚艇仔摇，疍家哥仔揽阿娇。
左边摇来右摇去，生堆子女好扒桡。

歌词情感丰富，诙谐词句让人听来顿生戚忧，如希望通过自己的辛勤劳动，让孩子挣脱苦海的"捉鱼养得孩儿大，白白嫩嫩去读书"充满了疍家对后代寄予

的厚望。

咸水歌中不乏欢快调子的："二叔公，夜摸涌，摸嘴① 大虾公，虾头虾尾送烧酒，虾肉包饭燸。"非常生动形象。

疍家人知恩图报，"果摆开身，鱼虾大汛，赤鱼匡网，刣猪酬神""膝头到地未算数，额头到地谢爹妈功劳"，都是随口即成的优美渔歌，通过唱人、唱物、唱事，活画出一幅幅渔家生活图景及纯粹的生存感受，具有强烈的感染力，引起听众共鸣。

类似这样的咸水歌很多，都具有相当鲜明的地方色彩。

阳江咸水歌多是即兴创作，以口语、俗语入歌，地方色彩浓厚，以海为内容、以海为形象，运用比兴叹唱的手法，以原生态的音乐调子以及民众喜闻乐见的表现形式，表达了渔家的现实生活、思想感情和理想追求，是一项极具阳江地方特色的民间传统艺术。

综观阳江咸水歌，其特色是在历史长河和山海环境里逐渐形成的，其优秀之处是客观存在的，它流传广泛，是灿烂的民间艺术之花，即使面临濒危状态，也是一笔非常珍贵的非物质文化遗产，为人们保留了时代和地方风采，也给人们留下了丰富的精神食粮。

（李代文，广东省作家协会、戏剧家协会、曲艺家协会、民间文艺家协会会员，阳江市阳东区文化馆首任馆长）

① 嘴，阳江话，keo^4，即一尾、一只，阳江人把一只虾称为一嘴虾。

浅谈阳江咸水歌的保护、传承和发展

陈慎光

摘　要：
　　咸水歌是历代水上疍民在长期的劳动作业、感情交流、婚嫁喜庆甚至丧事缅怀中逐渐形成的一种即兴创作和吟唱的歌谣，是极具渔家特色的传统民间文化艺术形式。做好阳江咸水歌的保护、传承与发展，对于阳江建设"海丝文化名城"有着极为重要的意义。

关键词： 咸水歌；保护；传承；发展

一、阳江咸水歌以"海文化"为深刻内涵

　　作为滨海城市，阳江孕育了丰富而独特的渔家文化，阳江咸水歌便是其中之一。阳江咸水歌作为阳江民歌的一种，历史悠久。史载，先秦时粤西隶属南海郡，是俚僚人聚居之地。俚人依水而居，僚人靠山而存。据《说苑·善说》载："会钟鼓之音毕，榜枻越人拥楫而歌。"说明古代就有俚人唱歌的风俗了。起初我国古代人称泛波取乐的歌为"蛮歌""蜑歌"，后来因疍民长期生活在大海的咸水环境，又赋予其"咸水歌""渔歌"之名。

　　作为一种渔家传统文化，咸水歌内容丰富，涉及面广。据《阳江疍家民俗》一书介绍，咸水歌既通俗易懂，又充满海洋和乡土气息，不但疍民世代传承，而且沿海群众也十分喜爱吟唱，其特色主要表现在以下几个方面：

　　一是咸水歌源于渔民日常劳作或生活，用地方方言进行的即兴创作和吟唱，

内容丰富，既诙谐又通俗易懂。

二是咸水歌节奏自由，自然流畅。咸水歌没有固定的音乐引子和伴奏，因而同一首歌，各人唱法不同，对发挥歌手的演唱特长尤其有利，也便于掌握。

三是咸水歌注重用多种艺术手法传"情"。包括比喻、借喻、夸张等手法。在歌中，运用了大自然日月星辰等各种意象，去深化和表达内心丰富的情感，以物喻人，以景叙情，使人触景生情。

四是咸水歌曲调优美，具有强烈的感染力和渗透力。不但扣人心弦，悦人耳目，而且使人自歌中陶冶性情，感悟人生，弘扬美德，有较好的教育意义。

咸水歌以"海文化"为深刻内涵，表达渔家生活、情感和追求，别具一格，独具特色。

二、阳江咸水歌的保护与革新

阳江咸水歌，是一项地方特色浓厚的民间艺术瑰宝。但目前在传承和发展方面却陷入了人才青黄不接的窘境，与广东省沿海兄弟市对渔歌的研究、促进和繁荣拉开了较大的距离。究其原因，首先，是人才队伍相当弱小，现在会唱、会写咸水歌的人已年老（均在50～80岁之间），缺乏传承的新生力量；其次，缺少听众观众，当下熟悉和喜欢传唱的仍然是沿海一带的老年人，而青年群体由于受现代音乐、电视的影响，加上缺少了解和引导，他们对咸水歌的兴趣不够浓厚；此外，受咸水歌本身的局限，特别是旋律和表演程式单调，内容也缺乏新鲜感，其活力和生命力受到很大的影响，这无疑对阳江咸水歌的传承和发展造成了较大的制约。因此，阳江咸水歌的保护和革新迫在眉睫。

阳江咸水歌的传承和发展，首先是如何挖掘和保护的问题。阳江咸水歌历来是即兴而作，民间吟唱，口语流传，个人流传记载下来的极少，没有哪个部门或传承人正式结集出版过咸水歌集。虽然咸水歌的形成发展历史底蕴很深，但是至今都没有发现有正式出版的书籍进行过介绍，更谈不上有著作对咸水歌的艺术性和民俗性进行研究和鉴赏了。加上咸水歌的流传渠道窄小，降低了其在年轻人中的影响。关于咸水歌的趣闻轶事和那些令人拍案叫绝的渔歌，也只能从百姓的口中得知一鳞半爪。

针对如此状况，要做好阳江咸水歌的保护，就得认真加大宣传力度。

第一，阳江地区各级文化部门要积极组织文化工作者下基层，走渔港、串渔村，探掘、整理、录制咸水歌的内容、种类和歌手的各种传承表现与历史逸事，填补咸水歌历史档案资料的空白。

咸水歌表现的一般都是生活中积极的人生态度，反映了社会生活，饱含着丰富的思想感情。阳江咸水歌蕴含着当地山歌、诗词、楹联等文化元素，因此，

更值得文化部门重视和组织人力进行研讨。

第二，在做好整理、收藏、研究的基础上，由文化部门组织力量编辑出版当地咸水歌集和论文集，对咸水歌进行抢救性保护，还要对咸水歌作者进行相关信息的记录，建立作者和优秀传承歌手智库。

第三，对咸水歌优秀歌手、特色唱腔传承人，咸水歌研究学者等应采取行之有效的保护措施，从他们的工作、生活以及身体健康状况等方面进行关怀。同时在报刊、电视台等媒介宣传他们的事迹，播放他们的演唱作品和研究成果，以增强他们的荣誉感，鼓励他们为保护和传承咸水歌民俗文化做出更大贡献。

笔者认为，咸水歌的革新，关键是从表演程式、手法、腔调和节奏上进行变革，并且歌词一定要注入新的时代内涵。只有这样，才能适应当今社会时势，才能具有生命力。在这方面，阳江市阳东区东平渔港渔歌手陈昌庆给我们提供了宝贵的经验——他几十年如一日，搜集和整理传统咸水歌，一方面亲自为民众演唱，一方面组织渔港歌手集体演唱。同时，将旧渔歌进行创新，加入了反映现代渔民当家做主、闯洋耕海和幸福生活的内容，对旧的渔歌调式进行改良，加入音乐伴奏，彰显了咸水歌新的生命力，收到了令人耳目一新的效果。2011年，在广州举行的首届珠三角咸水歌歌会上，陈昌庆自编自演的南海渔歌《刀鲤红三"一夜情"》荣获对唱金奖，被评为"广东省民间歌王"。这些配了音乐的咸水歌，有了很大的革新，得到了专家好评，受到了民众的喜爱和赞誉。可见，咸水歌的革新是保护咸水歌的最佳出路。

据有关消息称，中山、珠海、顺德等市区在当地文化部门的组织下，也在不断地对咸水歌进行研究，在原生态的基础上进行创新，然后组织演出和推广，这些经验都很值得我们借鉴。阳江咸水歌的保护和革新，仅仅依靠像陈昌庆这样的优秀歌手来努力是远远不够的，必须在各级政府文化部门的统一规划下，对阳江咸水认真进行保护传承，并在此基础上组织歌手和文艺创作人员结合新的时代内涵进行努力创新，这才是行之有效的好措施。

近年来，阳江咸水歌活动在东平、闸坡、溪头、沙扒等几大渔港再度活跃起来，演唱内容、形式、表现手法都给人耳目一新之感，参与活动的群众特别是青年歌手不断增加，且十分活跃，部分歌手在国内、省内的比赛中屡屡获奖，让阳江咸水歌的保护和革新充满了希望。

三、阳江咸水歌的传承与发展

阳江咸水歌是一种地域性文化现象，需要各级政府主管部门的介入和扶持，才能得到传承和持续发展，才能赋予它强大的生命力。当前，在党的十九大召开之后，我们正迎来文化大繁荣、大发展的新时代，特别是阳江市正在创建

"海丝文化名城"，阳江咸水歌这一特色传统文化的传承和发展正逢难得的机遇。

对此，建议采取如下措施：

（1）充分调动老一辈咸水歌歌手的骨干力量，争抢传承时机。有经验、有艺术的老一辈歌手，年纪一般都在50岁以上，是传统文化的瑰宝，因此，必须非常重视、珍惜。

随着社会的进步，许多现代快节奏的娱乐方式进入民众生活，年轻人喜欢参与快节奏活动，即使愿意接受传统咸水歌，也缺乏师傅传帮带，这需要文化部门结合当地实际，有计划地将善唱咸水歌的老歌手组织起来，为他们提供必要的教习场所，添置必要的设备，发动年轻人拜师学唱咸水歌。开办咸水歌培训班，积极挖掘和培养年轻的咸水歌歌手，不断壮大咸水歌传承队伍。

（2）为咸水歌提供更多更好的演唱舞台和表演机会。当地政府要不定期地组织文艺队伍举行演唱咸水歌专题晚会，巡回演出。咸水歌的创作群体是普通民众，甚至是一批文化素养不算很高的大龄群体，政府应该尊重草根群体的民间文化主体地位，为之开辟表演、创新和文化传承的通道，通过参加节庆、旅游等演出活动，调动其参与社会公共文化服务的积极性。政府部门在建设新的群众休闲娱乐场所的时候，可考虑预留、安排咸水歌歌队活动的园地、场所，并纳入当地公共文化部门管理，以便开展有组织、有计划的娱乐活动，使之有活动排期，以此来积累活动档案，总结活动经验，开展活动交流。

近年，阳东区政府把这一项目列入区非物质文化遗产保护重点项目，成立保护小组，出台相应保护措施。其中的做法有调查，收集整理资料，制作文字、影像；组织阳东咸水歌专场晚会，以群众喜闻乐见的形式广泛宣传介绍咸水歌和演唱咸水歌；加大投入，不断完善咸水歌表演场地、设备、设施建设，在东平镇老人文化娱乐中心小舞台，每周组织两晚演唱咸水歌活动。

（3）大力开拓咸水歌表演市场。阳江咸水歌因其独特的语言，本地民众听来尤其亲切。东平渔港渔歌手杨爱就凭着动听的歌声，从东平唱到香港、澳门，听众甚多。可见，将咸水歌加以包装，必然拥有很大的市场。这需要当地文化部门组织人员进行市场调查，做好规划，坚持"信心、耐心、诚心、恒心、爱心"，拓展阳江咸水歌艺术产品的商业渠道，制作出更加精良的作品，吸引民众，就能使咸水歌有实力在该地区文化消费中，逐渐进入广大民众生活。

（4）不断提高新老咸水歌歌手的艺术水平。在落实保护措施过程中，要对咸水歌传承人进行技术培训，提高其表演水平，完备表演器材、服饰等。在保护阳江咸水歌固有的传统风俗、人文精神、礼仪规范基础上，开展革新，创作咸水谣，并组织排练、表演、比赛，让古老的渔歌跟上时代的节奏，做好传承与发展。区、镇政府适当投入资金，使咸水歌传承与发展有基本的经费保障。

文化、旅游部门要培养年轻一代接班人，建立一支咸水歌表演队伍，使之成为具有示范、培训、辅导、研究功能的团体，还可以组织咸水歌歌队参加旅游景点演出活动。

咸水歌是一种文化财富，对社会风俗、道德现象的引导，对大众的艺术启蒙和文化传承，都起着难以估量的作用。咸水歌也体现着阳江文化的博大精深，我们期待阳江咸水歌获得更广阔的发展空间。

（陈慎光，广东省作家协会会员，阳江市文化局原副局长）

声情并茂"叹哥卿"

杨计文

"叹哥卿"是闸坡渔民传唱的咸水歌,产生于闸坡渔港,流传于中、深海作业的渔民之中,思想文化内涵丰富,音乐美感突出,是闸坡地方特有的一种民歌形式。

"叹哥卿",有人称"叹哥兄",阳江话的"兄"与"卿"同音,由此可能造成谬误。"叹哥卿"最早出现于20世纪初期,其时,闸坡渔港始有中、深海渔业,新的生产及劳动组织形式让渔家文化情怀得以舒展。渔民每次回港时由小艇接送上岸,接送小艇上的劳力大多数是劳动妇女。迎来送往中,男女常有调笑取乐小节,一唱一和,后来发展成为男女情感交流的方式。渔民常借用咸水歌咏叹旋律,融合自身对音乐的理解来进行创新。当这种新式歌唱被大多数渔民接受后,随着时间的推移,成为具有固定节奏规律的民歌,这便是"叹哥卿"最早的起源。当然,其创新和完善与生产劳动有着密切的关系,过程十分复杂。

"叹哥卿"比"叹哥兄"的表达更切合情感的本质,内涵更完整。哥,是渔家妇女对丈夫或青壮年男子的称呼。卿,是对女子的尊称;古代为夫妻互称。哥卿,是男女相互称谓。在民歌主题表达上体现了互动关系。哥兄,仅为男方,情感表达缺乏回应互动。哥卿,情感互动,歌咏内涵就更加丰富动人。

"叹哥卿"产生于渔业生产劳动之中,因表现渔民生活,具有海洋文化特质而归入咸水歌体裁中。然而"叹哥卿"与东平渔港及阳江以外地方的咸水歌不同的是其深海性,它是真正的咸水情歌;其演唱没有固定的地点,也可以不预设对象,只要歌声撩起,总有和答,一来一往,表达男女之间的情感。"叹哥卿"

作为民歌诠释生活感受、表达爱情、抒发人生期待，几乎达到无所不及的程度。因此，"叹哥卿"是渔民的人生之曲。

"叹哥卿"完善于中、深海渔业劳动，是"家口船""单老寮"渔民群体最为喜爱的情感表达方式。

渔民喜欢咸水歌。清屈大均《广东新语》卷十二载："蛋人亦喜唱歌，婚夕两舟相合，男歌胜则牵女衣过舟也。"咸水歌早在明末清初就有了，且已经应用到疍民婚嫁仪式中。不管如何，民歌起源于生产劳动。俄国早期政治活动家普列诺夫在他的《论艺术》一文说："在原始种族中，各种各样的劳动有各种各样的歌，那调子常常是极精确地适应着那一种劳动所特有的生产动作的音律。""叹哥卿"产生于渔港后勤生产劳动之中，当渔民接受它作为情感表达方式后，又因生产生活方式不同而带有"特有的生产动作的音律"。也就是说，"叹哥卿"发展成熟，是因为唱和的主要群体的劳动不同，才与一般的咸水歌如"对叹""哭嫁"有所不同。

在闸坡，唱"叹哥卿"的都是中、深海作业渔民。闸坡渔港因其缺乏小船停泊的地理环境条件而限制了浅海作业生产的发展。20世纪初，中、深海渔业强劲发展起来，致使浅海渔业转为弱势。在历经数十年发展之后，深海渔业已成为闸坡渔港的主导产业，并由此奠定了中、深海渔家文化的主流格局。

按照20世纪50年代以前渔船生产力水平划定，渔业上的中海，指30～80米水深海域；深海，指80～150米水深海域。在这两个海区作业的渔船比起传统浅海作业的来说船体更大，渔民闯海能力更强，生产劳动组织已团队化，同时因劳动强度更大，海上生活更艰苦，人的情感生活更孤独。

中海与深海作业都远离了陆地，渔民在生产中所看到的景物与浅海所见大不一样。中、深海波涛巨浪，还有云涌，渔民的情感于辽阔的空间中无法找到依靠，又因为生产生活条件的艰苦，内心无比苦闷，故而使用歌唱来宣泄。

但因为中、深海渔业已同市场贸易和资本联系在一起，经济文化地位比浅海生产高了一个层次，群体文化具有摆脱原来浅海内敛文化的自觉，更重要的是，原来某些表达方式需要一定的时间和场合，如"哭嫁""对叹"不适应复杂劳动下的内心情感表达，渔民就自觉地选择适合中、深海劳动环境的歌唱方式——"叹哥卿"。这种具有开放情感的唱和在内涵上更能表达出中、深海渔民对家、对爱的情怀。无论是港口渔业接送劳动，还是中、深海渔业生产劳动，对"叹哥卿"发展成熟都起到了至关重要的作用，它印证了生产生活空间及生产劳动对艺术的重大影响，即"调子常常是极精确地适应着那一种劳动所特有的生产动作的音律"。由此可见，中、深海劳动及其环境对"叹哥卿"唱和形式、内涵、风格、审美创造都起到了十分重大的影响，并因此独树一帜，形成

了空阔而跌宕、深沉且深情、粗犷又婉约的风格。闸坡"家口船"人家和"单老寮"渔民是创作唱和"叹哥卿"的重要群体。

"家口船"是指以家庭为组织的中、深海渔业生产单位（渔船就是家庭，海上生活人家），渔业产品自觉参与市场贸易，有的生产经营与资本融为一体。因此，其文化主动接受陆地文化影响，具有浅海文化所缺乏的开放性。随着时代的发展，"家口船"生产经营规模前所未有，经济地位大幅提高。生长在"家口船"家庭环境的年轻渔民有了一定的文化自觉，不再像父辈那样龟缩于小艇，在浅海生活空间里，听从父母之命、媒妁之言，完成人生婚姻选择，而是向往自由的爱情生活。但由于文化惯性让自由情感生活举步维艰，因此只好寄情于唱和来寻找一段不平凡的情感之旅。由于"叹哥卿"对抒发内心情感有特别的作用，其韵律优美，声情并茂，又能从和唱中寻找心中的知音，因此受到年轻人的喜爱。当然，也受到深海作业渔民的喜爱。从事深海生产的"单老寮"渔民比起"家口船"渔民，生活更加孤独。他们生产劳动的海域远离陆地，离家的时间更长。风帆动力下的底拖网作业劳动强度更大；空阔无凭且多变恶劣的大海，让生命安全隐忧更加突出；过长的生产周期让心灵更加孤独，对家庭尤其思念。当劳动间歇息时刻来临，尤其是傍晚时分，渔民就自我吟讴，用"叹哥卿"唱尽心中无限的惆怅。

"叹哥卿"受到"家口船"和深海"单老寮"渔民喜爱的原因，在于其思想情感的"放开"，唱和形式已摆脱浅海渔民"对叹"对特定时空、交流方式的束缚，而变得自由；在韵律上更适合情感的发挥和节奏变化；内涵上有更多的追求，而满足审美需求。

"叹哥卿"是从渔港内生产劳动中产生，又在中、深海渔业劳动中发展起来的，相比较某些地方的咸水歌，它更有海洋渔业的文化特质，有大海兼港口之人文情怀；它的旋律节奏自由多变，与大海起伏不羁的情状十分相似；其音域辽阔高亢，意蕴深情。

"叹哥卿"扎根于渔港，传唱于渔民中间，因不被广泛认识而显得陌生。其实，它内质芬芳，只要采撷，手有浓香。2015年，华南师范大学音乐系一名老师应上海音乐学院某教授之请，专门到闸坡渔港采集"叹哥卿"曲调，对其进行研究后，视之为民歌中的杰出代表。

"叹哥卿"是男女之间的唱和，理所应当地关注爱情多一点。有渔民说，"叹哥卿"是月夜之下的情歌，这话一点不假。当渔船停靠在港湾，一轮明月当空，万籁俱寂之时，港湾的深处传来一句"哥卿"，另一边和唱就悠扬应答，接下来便是你来我往的深情沟通与告白。一段恋情从明月皎洁的夜晚出发走到老：

月色初明心头想起，你我可否共会佳期？

一笔难写人字样子，两人相随就有趣味！

哥我开生家贫境落，求卿相伴共建楼阁。
人生贫富不总定数，哥我努力家道起浦。

今晚若能得兄爱话，大海波涛激石生花。
卿我小艇苦命人家，流寄漂泊是我生涯。

兄坐大船卿住小艇，如何相伴燃烛相成？
上有父兄下有弟妹，贫苦人家总嫌拖累。

哥大当婚卿大当嫁，不嫌我累领我回家。
……

这是一首相恋情歌。船上的男子向另一方女子求爱，两人互诉衷情。歌词表达了男子对女子的爱恋及对未来生活的憧憬；女子愿与男子携手，共筑爱巢。

海洋环境和特定的生产方式，影响并形成了"叹哥卿"独特的音乐风格，内容上更能关注恋人情感。"单老寮"渔民苦困于船上，漂泊于大海中，夫妻聚少离多，带给家庭无限的苦况。深海作业渔民在唱和"叹哥卿"过程中，感叹困苦，诉尽心中的眷恋。而海洋环境空阔，传递的声音需要持续洪亮与灵动，这些作为审美元素融入"叹哥卿"的创作，使得其旋律变得高亢跌宕，委婉缠绵，又纵横恣意；长调拉起，又急转直下，潮水一般的倾诉，深情隽永。

"叹哥卿"留下的歌词不多，非常罕有，挖掘整理已成问题。庆幸的是，曲调还在，渔民偶尔填词吟唱，以为天籁。

九月秋来天高明净，月下与兄共表深情。
家中夫妻一日少语，离家半晏万语千言。

久别卿卿哥心想羡，情深意切与卿偕连。
九月风筝放长条线，盼兄早回与卿手牵。

卿你家中留心父母，家中老小靠卿操劳。
想我思哥哥应有妹，望哥上海早日返回。

但愿卿卿安心家事，哥我才可安心打鱼。
养家糊口兄我责任，放荡公子难为人君。

想来夫妻患难与共，同甘共苦命运相同。
红叶题诗一笔到尾，妹等兄台共在佳期！
……

歌词中的"上海"，是指每年入冬前，鱼群自西往东，又从东往西迁回聚集在南海的东部或西部海面形成鱼汛，中秋后渔船东航捕鱼，到入冬前又转海南西部生产。"上海"时间往往达数个月，出海的渔民到春节时才能回家来，颇有"走西口"的味道。每到"上海"日子，是渔家最情切的时刻，丈夫要安顿好家中老小，安排好家庭生活，嘱托妻子服侍好家人。妻子为丈夫准备好过冬的衣物和生产用的钓线，让丈夫安心"上海"过港生产。丈夫扯起钓线、尝到红糖、抽上水烟，都会记起家中的妻子，对家无限眷恋。而家中的妻儿，天天盼着远方的亲人早日回到家中团聚，在情感荒芜的日子里，更能生发出对"大红灯笼团圆高烛"的幸福美满生活的憧憬。这段曲词，描述的是离别时刻的男女内心情感，借"叹哥卿"调子唱出来，让人深受感动。

演唱时每四句为一小节，首句总以"哥卿"起调，再依旋律叙事般演唱开来。演唱中以阳江话或带一点当地土音吐字，外人一般听不懂，即使是当地的年轻人，听起来也很费劲。因此，这古老的民歌面临失传，通俗直白的表达正是渔民内心情感的真实表现。

很小的时候，听老人们说，闸坡渔港演唱"叹哥卿"的歌手很多，最出名的是一个叫"辉叔"的人，笔者年轻时见过他，但未听过他演唱"叹哥卿"。我问辉叔，还能不能唱"叹哥卿"？辉叔说，年轻时常与人唱和，退休回家后，缺少了唱和的环境，特别是近几十年没有多少人唱，歌词都已忘记了。的确，在现代文化的影响下，人们对"叹哥卿"不感兴趣，甚至认为它是封建残余，不值得一唱，导致这一民歌渐渐退出人们的生活。当然，其中一个重要的因素是人们的生产生活方式发生了巨变，"叹哥卿"赖以生存的土壤和环境变得薄弱了。

可喜的是，在年轻一代中还有喜欢这古老民歌的人，这对传承挖掘"叹哥卿"这一渔家传统文化无疑十分有利。在闸坡，演唱咸水歌最出名的有好几个年轻人，他们是这一文化的传承人。例如，李小英，女，出生于20世纪60年代，高中毕业，是阳江市咸水歌代表传承人。她从祖母和母亲那里学习咸水歌，演唱"叹哥卿"。2012年，李小英代表广东省队参加全国民歌邀请赛，她演唱的"叹哥卿"获得了金奖，受到有关部门的关注。李小英能用"叹哥卿"韵律演唱富有时代气息的内容，取得成功，获得荣誉，展现自身的演唱实力，也证明了"叹哥卿"不失为民歌的一枝香艳之花，只要让其绽露，就会香气四溢。

印象中，老一辈歌手演唱"叹哥卿"颇有几分沧桑感，节奏缓慢，音色纯朴，如李小英的演唱节奏跌宕变化中不失婉约深情。这很能说明"叹哥卿"有

着丰富的艺术表现力。

近年来，在南海（阳江）开渔节节庆活动推动下，咸水歌再度在闸坡渔港兴起，虽然仍以中老年人传唱为主，却也不乏年轻人参与学习，这是一个好的现象。"叹哥卿"这样出色的民歌不应被时光埋没，应当发扬光大，它毕竟是祖先们留下的文化遗产，更是学习、传承和创新的重要母体。

"叹哥卿"是独具地方特色的咸水歌，在广东省民歌中一枝独秀，很有乡土文化艺术价值。由于各种原因，"叹哥卿"面临失传，需要更多关注和呵护。阳江是一座滨海旅游城市，也是一座有文化底蕴的城市，理应更多地关注这一民间艺术的生存与传承。

"叹哥卿"演唱形式多样，可对唱、群唱、独唱，这为推广普及提供了良好条件；也可作为丰富旅游文化产品和人民群众文化生活、歌颂新时代所取得的伟大成就的抓手。"叹哥卿"音乐艺术价值很高，对民歌艺术创作创新都有着重要的意义。希望社会各界重视"叹哥卿"的研究，利用研究成果为中国特色社会主义文化建设服务。

（杨计文，海陵岛经济开发试验区教育局党组成员）

"扯帆号子"考论

杨计文

 除了咸水歌"叹哥卿"之外，闸坡"扯帆号子"是闸坡渔港又一重要民歌形式。但调查过许多老渔民，都说不熟悉闸坡"扯帆号子"。而20世纪70年代以前的闸坡造船厂拉木工人倒是经常唱和一支有着固定旋律的劳动号子，助力搬动木头。在劳动号子的提振下，工人劳动热情高涨，力量倍增，步调一致，搬动了一块又一块巨大的木头。

 闸坡造船拉木工人唱和的劳动号子是否与小型运输船船工升帆唱和的号子艺术形式趋同、内涵同质而被称作闸坡"扯帆号子"？

 劳动号子是人们劳动时，为了协调劳作、调动劳动激情、增强力量而唱和的一种民歌形式。据《宋史·河渠志》记载："凡用丁夫数百或千人，杂唱齐挽，积置于卑薄之处，谓之埽岸"。这种"杂唱"就是号子。我国有长江拉纤号子、川江拉帆号子、黄河船工号子等。劳动号子的产生及应用多与水环境劳动有关。无论是拉纤、拉帆，还是撑船，都会遇到水流对劳动的重大影响，人们便通过号子凝聚力量、克服流水阻力，实现劳动意图，赢取劳动成果。由此，水的壮美、激荡、曲柔，激发了艺术创作灵感，劳动号子从劳动体验中被创作出来。过去，造船用的木材，几乎是通过河道或海上放流到造船工地来的，再由拉木工人从水中拉扯到加工场地里去。造船工人在拉木的过程中，唱响劳动号子，克服困难与阻力，实现劳动意图。

 20世纪50年代到70年代，广东省内外音乐学院的专家常到闸坡造船厂采风，认定拉木工人唱和的劳动号子是一种优秀的民歌，是"扯帆号子"，但没有

说是渔民的"扯帆号子"。采访中，闸坡造船厂不少工人证实，接待过一些找他们记录收集劳动号子的音乐学院的专家，说拉木工人唱和的劳动号子是"扯帆号子"，并说是闸坡的"扯帆号子"。那么，拉木工人唱和的劳动号子是否与扯帆有关？

扯帆号子产生于内河小型运输船的升帆劳动。扯帆，又称升帆，是风帆动力时代，船只水上航行时船工们的一项基本劳作。风帆推动船只水上航行，风帆升起程度决定了受风面积及能量，与船只航行的速度成正比，风帆受风能量越多，船只行进就越快。风帆动力时代，海上运输船使用很大的风帆为船只增加动力。排水量达150吨以上的运输船，使用的风帆高达12米，宽10米，受风面积达100平方米。有的风帆用毛竹或木头做成骨架、用粗布或海草编织的面料作为风帆面料。这些材质做成的风帆十分沉重，一般10个人都无法扯动，升帆得靠辅助卷扬工具（俗称"车子"）才得以完成。因此，在安装"车子"的船只上升帆，都不大需要船工组成团队拉绳扯帆劳作，换言之，缺乏唱和劳动号子的必要。

浅海作业的小舟渔民不用唱升帆劳动号子。浅海作业多为家庭作业形式，小舟俗称"疍家船"，生产方式为"朝去晚回"。这些作业渔船都没有安装大风帆，只安装小风帆，升帆时一个人或两个人操作就足矣，唱和劳动号子来助力升帆劳动的可能性不大。

闸坡深海捕捞作业渔船是20世纪初发展起来的，那时渔业资本可以支持发展深海作业的"七艕船"。这种船是风帆动力船，船长20米，宽6米，型深3米，型高（合桅高）12米，排水量150吨，作业80~150米水深海域。"七艕船"渔船安装有巨大的风帆，而且有三叶帆（船头帆、船中帆、船尾帆），船中帆受风面积最大，高12米，宽约10米。由于"七艕船"风帆巨大并十分沉重，四个人操作升帆也十分吃力，得依靠"车子"才能实现升帆。"车子"通常安装在风帆下，四人面对面操作，劳动节奏比较紧密，接续不停，歌唱无法与劳动节奏合拍，渔民鲜有唱和劳动号子协助升帆劳动。经调查，如今80岁以上的老渔民都说年轻时升帆劳动没有唱和过什么号子，更没有借助号子来扯帆，劳动中间偶哼唱几句助力都是为转动"车子"发力时的哼呵，没有固定的腔调。由此可见，闸坡造船厂拉木工人唱和的劳动号子与渔民在船上升帆劳动没有多少联系。

中华人民共和国成立前内河小型运输船船体不大，一般排水量在100吨以下，船上安装一叶或三叶风帆，最大的风帆一般高6米，宽5米，有的更小，质量较轻。内河小型运输船航行于河道，水面相对平静，为扯帆提供了一个方便操作的环境，更重要的是小型运输船常在一个时间段里转停几处，升降风帆

经常交替出现。由于风帆不重,扯帆比借助"车子"升帆来得方便快捷,更适合复杂的用帆变化,因而,人工升帆劳动就多了起来。船工数人一起,边唱和劳动号子边扯帆是很常见的劳动情景,他们不论走到哪里,都会哼唱几句,竟成习惯。正是因为这种"习惯",让音乐走向了远方,借助人们生产生活往来而传播开来,又被另一种劳动借鉴学习应用,甚至在其基础之上进行再创作,演变成另一种劳动文化。

拉木工唱和的劳动号子极有可能是从内河运输船船工扯帆歌唱的号子中学习融通演变而来的。

闸坡造船厂是一家由数个私营造船企业合并建立起来的集体所有制企业,始建于20世纪50年代后期私有制改造之时,工人及技术人员绝大部分在改制时也随之转移过来。这些工人祖辈大多来自阳江沿海或内河边的小型私营船厂,因生计需要而来到闸坡,靠修造渔船为生。中华人民共和国成立前私营船厂是以装造内河运输船起家的,因为修造船只业务往来,造船工人与内河小型运输船的船工们关系密切,交往中的文化影响在所难免。

拉木与升帆虽然劳动对象不同,但劳动的组织形式、劳动节奏、劳动量都十分相似,二者在劳动过程中运用的号子音乐节奏趋同,并由此而产生类似体裁的音乐艺术表现形式。拉木工人唱和的劳动号子极有可能是在自身基础上学习吸收了船工的扯帆劳动号子,从而带有扯帆号子的音乐形式与内涵。

造船老工人们都说拉木时唱和的劳动号子很古老,是祖辈口语相传下来的文化,但没有人确定拉木工人唱和的劳动号子是从内河运输船船工升帆劳动号子中学习过来的。"祖辈口语相传"难免会使事情的本来面目在时间推移中让后人无法知晓。由于音乐节奏、内涵和形式的一致性而将拉木工人唱和的劳动号子归入"扯帆号子"的范畴不无道理。从艺术角度理解,将拉木工人唱和的劳动号子归类于"扯帆号子"更有美学意义,增强了作品的审美内涵,而其本质没有改变。所以,将拉木工人唱和的劳动号子称作"扯帆号子"是可以理解的。

80年代以前的造船工地,因没有条件使用机械动力拉木,必须组织大量劳力搬运木头,工人便唱响劳动号子,激发劳动热情和能量,顺利完成劳动任务。闸坡造船厂拉木工人唱和的劳动号子就是这样流传下来的。

60多岁的造船厂老工人林水金谈起劳动号子时不无动容。年轻时,他有一副好嗓子,声调高亢,洪亮中不失婉约,因而经常被推举领唱劳动号子。他认为拉木工人唱的号子很早就有,是造船工人口语相传的民歌,至于是否从古老的"扯帆号子"中来则不得而知,或者是在古老的"扯帆号子"基础上发展起来的也说不定。他认为唱号子是为了合力干活。

林水金在笔者再三恳求下,动情地演唱了一段劳动号子:

抓得嘞！拉呀啊！噢呵，扯啰呵！噢呵扯啰！噢嘿拉呀啊！啊呵扯呀！啊咧拉呀啊！……

林水金的歌声豪迈，富有力量，节奏中既有劳动的强音，也有民歌婉约咏叹，歌声十分感人。

笔者少年时经常观看造船厂拉木工唱响劳动号子奋力拉木。20世纪70年代初期，闸坡造船厂生产任务繁重，工人每天都在工地上一边拉动木头，一边唱响劳动号子，歌声震天动地。一条数吨重的大木头，底下垫着若干滚木，在一片劳动号子声中缓缓地从海水中被拖到岸上来，朝着预定位置前进。木头末处，站着两个工人，不时用木棒插进木头与地面之间形成的间隙里，撬动木头，嘴里发出领唱："抓得嘞！"木头两边的工人一听见号令，便齐刷刷地握住绳索；接着领唱与工人们一起唱出："拉呀啊！"领唱再次唱出："噢呵，扯啰呵！"工人们随和："噢呵扯啰！噢嘿拉呀啊！"领唱又唱出："啊呵扯呀！"工人们接着和出："啊咧拉呀啊！"但见沉重的木头在铿锵有力的音乐声中如进站的列车缓缓移动着，在工地上留下了深深的痕迹。

老工人林水金说，号子的首句"抓得嘞！"就是提醒工人们做好准备，抓住绳索；第二句工人齐声唱出"拉呀啊！"就是回应起号，齐力拉动木头；第三句"噢啊，扯啰呵！"再次发出动员令；第四句"噢呵扯啰！"是工人再次回应动员，扯动木头；第五句"噢嘿拉呀啊！"是三次发令；第六句"啊呵扯呀！"工人又一次回应，旋律雄壮有力，有如军中号令，地动山摇；第二部分领唱与和唱一齐唱出："哟呵呵呵呵！"一起上呀！如冲锋吹号，齐力前进！

拉木工人唱的号子民歌味道很浓，音乐节奏感很强，唱和时可掺进领唱者即景创作元素，套进歌谱里唱出来。这是劳动者的智慧结晶，充分体现了劳动者的文化情怀和音乐艺术创造天赋。曲调简洁，重复易唱，歌词随意，表达了拉木工人朴素真实的情感；铿锵有力的节奏，激情飞扬的旋律，表现了拉木工人乐于劳动，奋勇拼搏，吃苦耐劳，坚韧不拔的精神和品格。劳动号子一旦唱和起来，拉木工人劳作就协调起来，无往而不胜。领唱者在首句的歌唱结束之处戛然而止，起到很强的提振效应；到了结尾处又故意将音乐拉起，悠扬婉约，创造了轻松的氛围。一庄一谐，一唱一和；或短或长，或激昂或顿错，这些都成为闸坡扯帆号子的音乐风格，充满艺术感染力。难怪人们评价拉木工人唱和的劳动号子是一种优秀的民歌，这是很恰当的。

综上所述，闸坡造船厂拉木与扯帆劳动形式相近、劳动内涵相同、劳动节奏一样，这使得二者在艺术表现上呈现出高度的一致性，呈现的艺术之美与所起到提高劳动效率的作用也是一样的。因为音乐艺术体裁趋同和审美的需要而被称作"扯帆号子"。

据阳江市文化部门人士透露，进入 80 年代后期，国家收集民间音乐素材时，广东省提交的民间音乐素材遗漏了闸坡"扯帆号子"。专家们认为，闸坡的"扯帆号子"是很有地方特色的民歌，必须搜集整理上来；缺了它，民歌的收集就不完整了，由此可见闸坡的"扯帆号子"在省民歌中的地位。闸坡拉木工人唱和的劳动号子虽然与扯帆号子艺术表现形式几乎一样，但把它定义为闸坡的"扯帆号子"却从来没有明确过，因此，遗漏入编也是难免的。

目前，我国已进入了新的历史发展时期。全面推进中国特色社会主义现代化建设的过程中，劳动形式变得复杂多样，但生产劳动需要音乐。劳动号子在生产劳动中发挥出来的作用十分明显，其带给人们的音乐愉悦感、提振激奋作用不可低估，在现实生产劳动中应当发扬。作为地方民歌艺术形式的闸坡"扯帆号子"，其思想文化内涵无疑是积极的，蕴含着团结一致、进取向前、不怕苦不怕累的思想内涵，很有意义，是可以学习与坚持的；其音乐之美，无疑能健康劳动者的心灵，还可以丰富我们的艺术表现形式，为更高更好的艺术创作提供源自生活的鲜活的素材。

（杨计文，海陵岛经济开发试验区教育局党组成员）

生活歌

破旧渔船

1. 疍家①何日出头天

哎呀哩,
三张柦②板疍家船,
衫又烂时裤又穿;
鱼胆苦呀终委③破,
疍家何日出头天？呀哩!

【解析】该歌流传于中华人民共和国成立前,是旧社会海上渔民感叹自身无依无靠,生活十分困苦时所唱。歌中唱出渔民衣不蔽体,以破船为家的艰难境地,感叹这样的日子不知何年何月才是尽头。

【注释】①疍家,旧社会对水上居民的称呼。②柦,dan⁵,地方话,指船板。③委,地方话,会的意思。需要说明的是:全书注释中,个别字词多处出现,主要是想使读者每读到该字词都能够理解其意思,而不必翻看前面的注释,且个别字词在不同语境中的解释往往也不相同。

2. 果世①船行折堕②途

娘呀哩，
自幼生来海面逎③，
水流柴草乜都无④。
扒蹄蜕脚⑤街难上，
果世船行折堕途，
呀哩。

【评说】旧社会渔民风里来浪里去，长期漂泊海上，生命有如草芥。加上旧社会渔民地位低下，备受"渔霸"和黑恶势力欺压，连上岸都得低着头，光着脚。该歌哀叹命运多舛。

【注释】①果世，这辈子。②折堕，地方话，倒霉、痛苦的意思。③逎，浮的意思。④乜都无，什么都没有了的意思。⑤扒蹄蜕脚，即光着脚。

3. 祈福

哎呀哩，
平安寄望拜虔诚，
妈祖龙王信最灵。
保佑疍家时刻好，
大风大浪乜唔惊①。
呀哩。

【评说】渔民最是信奉妈祖，驾船出海经过妈祖庙时，得在庙前绕一圈，烧元宝、放鞭炮。有本事的大工（即舵手）驾船随着波浪起伏，使船头向着妈祖庙礼拜，祈望得到神祇保佑，遇到再大风浪都不用担惊受怕了。

【注释】①乜唔惊，地方话，什么都不用担心害怕的意思。

4. 船头旺相笑盈盈

众人哩,
新船扯悝①起航程,
唔怕②水深浪大声。
船尾船身都保佑,
船头旺相笑盈盈。
呀哩。

【评说】旧社会渔家有"疍家无屋贼无村"的话语,穷苦疍家不可能拥有新船,只有渔栏主添置了新船,雇请疍民为船工出海。疍民驾驶新船出海,也觉得"船新大工强"有保障,故而开心唱起咸水歌,也不忘祈求神祇保佑。但凡新船出海,沿途见到庙堂,须放鞭炮,烧香烛元宝,船工鞠躬礼拜。

【注释】①悝,lei³,阳江话称帆为悝;扯悝,即升起船帆。②唔怕,不怕。

5. 渔歌口唱手飞梭

众人哩，
渔歌口唱手飞梭，
港口渔村全是歌。
三舨①七艕②装不下，
借来岸上万千箩。
呀哩。

【评说】这是新时期传唱的一首渔歌。表现了渔民翻身做主人，边织网边歌唱，唱出自己的新生活，赞美渔家人愉悦的心情。

【注释】①三舨，小舢板船。②七艕，大船。

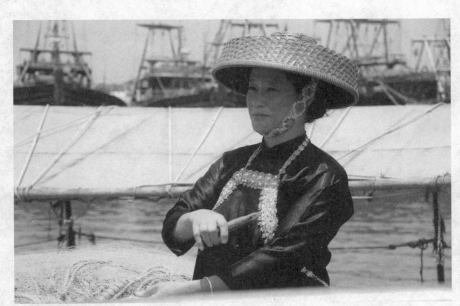

边织网边唱歌

6. 渔家照样食为天

众人哩，
鱼虾蟹鲎号①新鲜②，
翅肚鲍参海胆筵。
焗炖焖煲烧爆炒，
渔家照样食为天。
呀哩。

【评说】该歌传唱于新时代，渔民生活起了翻天覆地变化，摆脱了"米当珍珠水当油"的生活，在陆上建有属于自己的楼房，渔家富裕起来了，变着花样来享受海上的收获，歌词充满了渔家的幸福感。

【注释】①号，地方话，即名叫的意思，"号新鲜"意即"名字叫新鲜"。②新鲜，鲜鱼的总称，是阳江人对鱼的独特称谓，个别村居还有把咸鱼称为"咸新鲜"的。

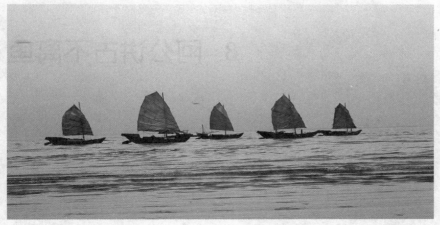

帆船

7. 风寒雨冷观星宿①

谚俗条条各不同，
渔家总结得来丰。
风寒雨冷观星宿，
趁早搲舥②快扣风③。

【评说】旧社会生产条件落后，渔民出海全凭经验把握天气变幻，总结了许多谚语，如"四月八，台风发""海腥水乱，扎船收网"等。特别是夜间开船，只能靠观察天上星象辨别方向及位置，预测天气变化，以防不测。

【注释】①观星宿，观察星象，辨别方向和天气变化。②搲舥，即把舵。③扣风，借风力驾船作"之"字形逆风而行。

8. 阿公讲古不离鱼

哎呀哩，
传奇故事氹①孩儿，
阿公讲古不离鱼。
康②虎③松蒙④金鼓⑤叹⑥，
深深浅浅你爱知。
呀哩。

【评说】大海鱼类繁多，即使是一辈子打鱼，也不可能识尽海中鱼，由此，老渔工就喜欢给年轻人讲故事（讲古），言传身教，让后辈了解大海，认识大海。所谓"三句不离本行"，老渔工的故事便离不开鱼，这也就使小孩子都懂得有毒刺的鱼是"一康二虎三松蒙四金鼓"，更知道河豚该如何处理才能食用。该歌表现了老渔公丰富的海产知识，以及乐观浪漫的渔家情怀。

【注释】①氹，tem^2，地方话，哄的意思。②康，即魟鱼，又称魔鬼鱼，地方话称作黄康蒲鱼，尾柄1～3根毒刺，毒性强，被刺伤即红肿发烧，甚至丧命，渔家捕起魟鱼常常以刀砍去尾柄，防止被伤。③虎，指老虎仔鱼，鳍刺端部大囊有毒性，被伤者会持续数天发冷。④松蒙，鳗鲶，背鳍胸鳍有毒，伤及人体任何地方即麻痹，痉挛。⑤金鼓，鱼名，背鳍各硬棘均有毒性。⑥叹，借用字，读作tie^2，地方人称海蜇为"叹蜰"。海蜇伤人程度不一，特别是红色海蜇，严重的可致人过敏性休克。

9. 渔港二首

（一）

大澳赚钱大澳花，
东平①赚钱无归家。
去到闸坡②犹自可，
千祈唔好③去沙扒④。

【评说】该歌流传于明清时期。当时阳江四大渔港很繁华，商贾云集。因旧社会"笑贫不笑娼"使娼妓盛行，人们以此告诫外出打工的、做买卖的，要是进入这四大渔港，千万别沉迷于酒色，否则，会落得个落魄凄凉，连家都不敢回的下场。

【注释】①东平，大澳渔港，在阳东区境内。②闸坡，港口，在海陵岛。③千祈唔好，千万不要的意思。④沙扒，港口，在阳西县。

（二）
东平十景顶呱呱，
大澳溪头①靓过花。
玩遍闸坡千样爽，
回头记得去沙扒。

【评说】中华人民共和国成立后，渔家有感于阳江四大渔港前后巨变，根据前歌韵律翻唱了新的咸水歌，赞美渔家渔港新貌。如今，东平港已成为广东省十大渔港之一；大澳也是省内保持原始渔家小屋风貌的渔村，有"古渔民民居群""大澳万人公""海上日出""葛洲帆影""古商会旧址""海角琼楼"等景点，是集渔家文化和旅游观光等功能于一身的古村落；闸坡渔港大角湾是AAAAA旅游区，溪头、沙扒港口也是游客喜欢前往的旅游胜地。

【注释】①溪头，港口，在阳西县。

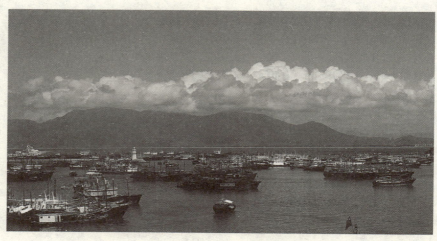

渔港一角

10. 执①粒红枣睇天时

伯爷呀,
船尾栽棵红（呀）红枣树（呀哩）,
执粒红（呀）红枣呀,
睇②下（哩）天时。

【评说】红枣健脾补血,但阳江地区少有种植,渔家出海从外地渔港带回红枣,盆栽于船尾,长出果实时有感即兴而歌,嘱人珍惜。

【注释】①执,采摘的意思。②睇,地方话,看的意思。

11. 咸水杂噚①歌

东凡在东,西凡在西,深水咸西②,
事话③礼瓯④,深沉⑤事话,拿句无来⑥。

村庙

篓珠开牙⑦,凡石坐正,
南鹏⑧拿鱼转黄埕。

白鸽炖丸无系宝,白鲳煮饭补婆功劳。

初一燂船,十五入祖,
无好驶去香港澳门钩鼻佬⑨,
驶去唐家湾看住红毛。

湾仔⑩米平⑪,澳门火靓⑫,
澳门几靓,无及⑬东平。

【评说】该歌随想随说,故意东一耙西一耙,如同说话般告诉人们海上岛礁名、鱼名,以及出海所见所闻,即使外港很漂亮,仍念念不忘连立足之地都没有的故乡港口。其歌对象纷杂,还杂说到燂船。燂船是渔船出海回港后架起船身,以山草烧死船底蚝蠋等诸寄生物,以利船行轻松。燂船前须挑祭品前往妈祖庙烧香烛禀告,燂船完毕也要以"三牲"祭品拜神。

【注释】①噚,指说话。②咸西,鱼名。③事话,话语的意思。④礼瓯,生硬的意思。⑤深沉,在此为有深度的意思。⑥拿句无来之拿,本同拿,在此为想不出来的意思。⑦开牙,隐隐约约的意思。⑧南鹏,岛名;东凡、西凡、篓珠、凡石、黄埕,均为南海上岛礁名。⑨钩鼻佬、红毛,均指外国人;⑩湾仔,地名,在香港地区。⑪米平,指大米便宜。⑫火靓,指灯火漂亮。⑬无及,比不上的意思。

12. 天公做事不公平

天公做事不公平,
一边落水一边晴。
北惯①麻梨落湄②嗻③,
无点星星④到海陵。

【评说】该歌唱出海陵岛民众渴望淡水的迫切心情。阳江境内海陵岛是广东第四大海岛,陆地总面积108.89平方千米,是一座淡水资源欠缺的孤岛。1958年,时任中共广东省委第一书记陶铸指示兴建海陵大堤,岛内外民众热烈响应,地方党政干部带领数千民工,全凭人力修建大堤,多次遭受台风袭击,大浪摧毁,历经8年,终于在1966年7月1日建成通车,堤长近5千米。1992年,阳江市委、市政府从市区铺设50多千米管道引自来水至海岛,满足海岛群众生活用水需求。

【注释】①北惯、麻梨、海陵,均为阳江境内地名。②湄,满的意思。③嗻,地方话,浪费,这里是了的意思。④星星,指一丁点儿。

13. 兄弟分家

兄弟分家，
大个①抛网②，
细个③蒲鱼钓④。
船无橹⑤又无桡⑥，
舅公无能，
未有晚吃也无朝⑦。

【评说】兄弟分家，是民众生活中的一件大事，多邀请有威望的长者主持公道。而渔村有"天上雷公，地上舅公"的俗语，舅公被看作最有威望的人。但是，穷苦渔民分家，所有财产也少得可怜，怎么分？舅公很是无奈，只好让兄长分得渔网，分给弟弟几个钓钩，各自为活吧！唱出一种无奈，一种辛酸！

【注释】①大个，指兄长。②抛网，以手抛出网鱼的小渔网。③细个，指小弟。④蒲鱼钓，即钓魔鬼鱼用的鱼钩。⑤橹，长而窄，置于船尾，左右摆动，拨水推动船只前行的工具。⑥桡，即船桨，短且宽，用于船侧，前后运作，划水推动船只前进的工具。⑦未有晚吃也无朝，即穷苦疍家人兄弟分家，没有什么家产，朝不保夕。

14. 饥荒

讲起饥荒，卖儿卖女，
讲起卖仔，难舍难离。
贼佬又多，兵马又反，
开身做海，有几艰难。

【评说】该歌流传于清咸丰年间阳江沿海地区。其时，早春暴雨飓风，漠阳江堤崩缺，尽淹农田；秋又飞蝗蔽天，大伤禾稼成灾。适逢土客（土著与客家）械斗，清军镇压，战乱遍及阳江。东至那笃、那龙，西至程村儒洞，南至沿海，北至阳春，整整12年间伤及无辜无数，致穷苦人家流离失所，卖儿卖女，淡水疍家从江河转移出海避祸。

渔家麻篮

15. 叹麻篮

<div style="text-align:right">

仙姐呀，
新织麻篮无好底，
四字拆散结罗围；
新织麻篮十一二墱①，
广东篾仔②广西沙藤。
呀哩。

</div>

【评说】麻篮，渔家女子辑麻针黹的用具。麻篮以竹篾编织而成，很是精细。而担麻篮又是阳江地区一流行的风俗，传统习俗，女子婚后第二年端午节，娘家就要担去一担裹粽。担麻篮一般使用竹箩装入蒸熟的裹粽，上面用竹篾编成的盖子盖上。盖子上放置文房四宝和书本，书本以《三字经》《弟子规》为主。另一麻篮装有辑成的一束新麻线，新麻线须打开，在麻篮内绕成一圈。这就是"担麻篮"。

【注释】①墱，阳江音，tiang²，层的意思。②篾仔，即竹篾，编织麻篮须将竹篾削得细细的，故称篾仔。

16. 日本仔烧船（二首）

（一）

烧都挖掘鸡①尾架冧②，
扭针③车去打水淋。
烧都间楼连灶口，
烧都伙房共太公神楼；
烧都二柜对前三柜口，
阿爷父子拾野④过人受安果家楼。
飞机飞来头壳顶上过啰，
喊声阿嫲喊声太公婆。

（二）

日本仔车来正好煮晚饭，装香喊佛发鸡盲⑤；
火烧掘鸡尾架冧，阿娘喊女打水来淋；
楼仔面烧全大仓柜口，那时父子抭⑥心头；
网柜烧全⑦二柜当，深舨⑧拉横拾野移房；
摇到外低⑨又将艇仔看，那时论尽⑩搭狂忙⑪；
买杉八条又装过船，装艇半面，
喊人打价，四百银钱；
又喊阿木工大佬，校⑫回四个柜口，
又移船上校个更楼。

【评说】第一首咸水歌是 1987 年 3 月阳江县文化馆组织人员到渔港搜集整理民间歌谣时,评注者从老渔民林英口中第一次听到的。第二首咸水歌于 2015 年 3 月 12 日由 78 岁老渔民杨莲香提供。这两首咸水歌于 1938 年 6 月起流行于阳江地区沿海。时代背景参见本书第 11 页。

【注释】①掘鸡,船尾部。②冧,倒塌的意思。③扭针,掉转船头的意思。④拾野,收拾东西的意思。⑤发鸡盲,地方话,指走路不看路。⑥扐,danm⁴,捶打,扐心头,地方话,捶胸顿足。⑦烧全,全部烧光。⑧深艇,即小艇。⑨外低,外面,指船停靠的地方。⑩论尽,地方话,指手忙脚乱。⑪狂忙,慌慌张张的意思。⑫校,修筑的意思。

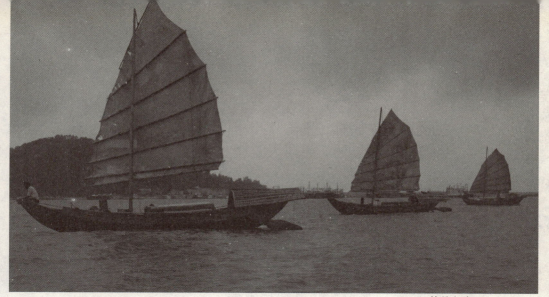

传统帆船

17. 渔家苦（六首）

（一）

头顶青天，脚踏木板；
天阴落水，无瓦遮头，
喊驶船飓风又到，
扯蒲①碇②绞，无处漂流。

【注释】①扯蒲，即升起。②碇，即锚。

（二）

行船扯缆，跑马冇三成①，
疍家老世②，同人唔同命；
风吹雨打，人同船来受，
天阴雷响，头壳顶担承③。

【注释】①跑马冇三成，疍家有俗语"行船跑马三分命"，很危险的意思；冇，没有的意思。②老世，即老板，指渔栏主。③头壳顶担承，听天由命的意思。

(三)

细细开身未晓懂,铁缶①炯饭揞②火烟;
买个风车团团转,手抓火钳几十年。

【注释】①缶,fou³,地方话读音撑,船上做饭的用具;②揞,掩盖着,指生火不起。

(四)

你计①行船几汶沟②,出北③回南④几下流。
身流水湿啲啲颤⑤,肚饿饿成得个头⑥。

【注释】①计,以为的意思。②汶沟,好处多的意思。③出北,刮北风。④回南,台风后回南,即风向转刮南风。⑤啲啲颤,冷得发抖的意思。⑥得个头,形容瘦弱的样子。

(五)

早早狃①儿来煮饭,男人②吃都好开身③,
狃便孩儿仓口等,孩儿共④奶⑤几贫轮⑥;
狃便孩儿仓口听,孩儿共奶泪无停。

【注释】①狃,背的意思。②男人,指丈夫。③开身,即开船出海。④共,与、和。⑤奶,地方话,称母亲为奶,称姐为大。⑥贫轮,烦恼、辛苦的意思。

(六)

渔民开身辛苦大,天阴落水蜕脚扒蹄①。
大海驶船无定向,周年四季海上漂流。
如今解放党领导,幸福群众谢党功劳。

【注释】①蜕脚扒蹄,即光着脚。

【评说】阳江渔家叹唱《渔家苦》的咸水歌很多,这里选取六首,从不同角度唱出了疍家居无定所,随水漂泊,面对大海,背儿望夫,渐渐养成一种卑微状态,不善言辞,不精争辩,吃亏也只有哑忍,听天由命——"天阴雷响,头壳顶担承",唯有叹唱咸水歌宣泄情绪,感叹世事不公,发出"同人唔同命"的质疑,直至当地解放,这才摆脱束缚枷锁。

18. 入社（众人调①）

众人呀，
入社原来人讲究，
众人。
你想参加，真正要求，
真正要求，认识写好；
你唔口头自愿②，心里糊涂；
心里糊涂，无有可能，
社会思想，大家平匀；
一股分开补大③悝，
分工负责无推辞。
二股分开砣头奖④，
砣头⑤做好工作为强。

【评说】该歌采集于沙扒渔港，传唱于中华人民共和国成立初期。1950年12月，阳江在朝平津、雅八乡二区进行土地改革试点后，翌年6月在全县全面铺开土地改革。有史以来，农、渔民第一次拥有属于自己的财产。至1953年12月，阳江县试办农村生产合作社，发动农渔民自愿入社。有的人刚享受到拥有私有财产的欢乐不久，便对牵牛入社、带船入社产生疑虑。于是，思想进步、眼光看得远的就唱起了"入社歌"，很快，各地掀起入社热潮。政府工作人员想不到这咸水歌起到这么大的宣传作用，竖起拇指称赞唱歌者。

【注释】①众人调为快节奏，每句歌前面的"众人呀"为长腔，句后之"众人"短速。②自愿，指自愿提出申请。③大悝，大七艕船帆，开尾船帆为中悝，谓之"白尾狗"。④砣头奖，砣为秤砣，石制作，为渔家最高奖励。⑤砣头，坠网用具。

19. 睇大来

众人呀,
青竹搭坛①篷仔盖,
原来正本②今晚开台。
众人。
众人呀,
火烧余洪③刘金定,
辕门斩子无留情。
众人。

【评说】睇大来,其实是看戏,因疍家语言忌讳"戏"与"去"音同,"去",在阳江地区有"走了""死了"之意,故把大戏称作"大来"。渔民平时少有机会看戏,只是过年期间在天后宫(妈祖庙)偶有演出。旧社会不论是住岸边棚屋还是出海捕鱼的疍民,均备受欺凌,即使渔港有大戏演出也只能躲在观众席最后位置观看,每逢有戏剧演出,便相互告知。

【注释】①坛,指戏台。②正本,与副本对应,此指正式大戏。③《火烧余洪》《辕门斩子》为传统戏剧。《火烧余洪》说的是宋代女将刘金定的故事,《辕门斩子》为宋杨宗保与穆桂英的故事。

20. 问候歌

众人呀,
小姑出行,脚踏宝地,
问你家阿婶几多人来?
众人。
众人呀,
姑仔来村,脚踏宝地,
大嫂带偓两人来。
众人。
众人呀,
小姑出行,脚踏宝印①,
你家大嫂吃晚②未曾?
众人。
众人呀,
姑仔来村,脚踏宝印,
肚㧱③背脊未见鱼腥。
众人。

【评说】咸水歌是疍家人重要的交流方式,亲戚朋友间往来也以歌问答。这一首全歌一问一答,意思是小姑跟大嫂两人来村探望亲人,迎接的婶子问可曾吃过,小姑回答,肚子饿着,那么,婶子须弄些食物填肚子了。

【注释】①宝印,路的意思。②吃晚,吃晚饭。③㧱,nia¹,地方话,粘连的意思。

21. 丢假①

一百花边②做两栋，
道光交落嘉庆到乾隆。
无拿关金③法币，
当面丢假趁人齐。

【评说】 民国年间，货币贬值，民众担心，买卖多以物易物，有个别人做买卖故意使用关金法币，便被认为是丢脸的事情。咸水歌中二句"道光交落嘉庆到乾隆"，歌者故意将历史朝代颠倒，显然是一种讽刺。

【注释】 ①丢假，即丢脸，没面子。②花边，即花边银，又叫"番银"，指于乾隆、嘉庆年间流入中国的第一批外国银圆，起初在福建、广东沿海使用。③关金，即关金券，民国期间供关税使用的纸币，与法币同时期，流通时间仅17年，1948年后成为废纸。

22. 㨂仙①无好②

仙姐呀，
酒杯装葱掩掩拱③，
㨂仙无好，买便参茸；
仙姐呀，
井底栽花井面见，
㨂仙无好，枉费铜钱。
仙姐呀，
盆上栽花任你拣，
㨂仙一个，丑过杨樊④。

【评说】婆媳关系自古以来总是复杂的，对于贫困家庭，生活无着落的，关系尤为紧张，有"有钱是公婆，无钱狗咬鹅"的说法。歌中以婆婆身份向人倾诉，埋怨自家媳妇在外人面前表现不错，其实又丑陋又蛮横，表面好看，实际让婆婆生气，得预先备有人参鹿茸补品救命哦。

【注释】①㨂，地方话，一般作拿，此处是娶的意思；仙，即媳妇。②无好，不孝顺的意思。③掩掩拱，地方话，繁茂的样子，掩读 em^3，全句为"表面好看"。④杨樊，唐代民间故事中的人物，手段卑鄙。

23. 插队①

哎呀哩，
插队落乡无系止②我，疍家上岸做村婆；
落到村乡群众问，从小出身系渔民；
无系官僚兼恶霸，本身阶级任你调查；
落到村乡住勒林③，多见蟾蜍少见人邻；
蟾蜍就在床下企，拿灯去照浑身起噻鸡皮；
瞓④到三更蚊虫⑤咬，木虱⑥吸血⑦匿床帏；
乌石⑧系圩第一小队，那时计实⑨无得返回；
初步插秧未习惯，叩腰弓背裉后行；
五寸一蔸⑩五寸一行，插得均匀无使狂忙；
插曲插弯系我个，大家数⑪我系疍家婆；
手捧锹秧插仔⑫插到地，衫尾挢起手捉蟛蜞⑬；
蟹子蟛蜞来做酱，送⑭粥送饭香过腊风肠⑮；
蚂蟥粘脚使手来扦⑯，那时怕得发头晕；
蚂蟥粘到脚泵囊⑰，当堂流皿血鲜红。

【评说】该歌搜集于沙扒渔港，是当年知青杨莲所唱。如今已80岁的老人向人们倾诉1970年在沙扒渔港被动员下乡插队所经历的生活。

【注释】①插队，指"文革"期间城市知识青年被动员下乡插队落户当农民，参加劳动。其时，阶级成分不好的渔家子女也被指派到农村去劳动，自食其力。②无系止，不单单的意思。③勒林，指荒野荆棘丛生的地方。④瞓，地方话，睡觉的意思。⑤蚊虫，地方话，即蚊子。⑥木虱，无翼小昆虫，常躲藏在木床板隙缝处，夜出吸血，传播疾病。⑦皿，地方话，把血叫作皿。⑧乌石，村名，在今阳西县境内。⑨计实，满以为的意思。⑩蔸，即一丛。⑪数，指责的意思。⑫插仔，即秧苗。⑬蟛蜞，相手蟹，淡水产小型蟹类。⑭送，伴的意思。⑮腊风肠，指腊肠。⑯扦，qian⁴，地方话，动词，扯开的意思。⑰脚泵囊，地方话，即小腿肚。

24. 中秋

八月中秋，人庆晚景，
吴刚①举目，在那天庭；
八月中秋，月饼卖便，
拿钱去买，未试过咸甜；
八月中秋，刀鲤爱用，
五仁什锦，双蛋莲蓉②。

【评说】疍家逢年过节，大多自己动手制作糕点。制作糕点前很是虔诚，必须以柚子叶水洗手。特别对制作"拳龙"（东平港口渔民制作的大盘糕点，每个盈尺）尤为讲究，一旦蒸煮不好，就要挑上山，烧香烛礼拜后掩埋，回家重新制作。穷苦人家过中秋则想方设法买上月饼，陆上人家赏月时多以柚子、芋头拜月，渔家则添加"刀鲤咸鱼"在船头拜月。

【注释】①吴刚，神话中月亮上的仙人。②五仁什锦、双蛋莲蓉，均为月饼品名。

25. 大家戽水①望船蒲

夫： 日头②碌碌碌落逼，
　　 回家又做老婆奴③，
　　 水又担逼猪喂了，
　　 问妻还使撒④柴无。
妻： 撒至撒啦无至无，
　　 屋间桶尿又湄逼，
　　 夫你揽柴莫在意，
　　 大家戽水望船蒲。

　　【评说】这是夫妻对唱的歌。老公很是爱护老婆，回到家中干了很多家务，带点不高兴地问老婆还有什么活要干时，老婆则对老公说，都是为家庭着想，何须计较。

　　【注释】①戽水，指从船舱往外舀水。②日头，即太阳。③老婆奴，地方话，指事事听从老婆使唤的丈夫，外地称"怕老婆""妻管严""惧内""耙耳朵"。④撒，执起，抱的意思。

26. 命苦最是行船人

栖息无家四海浮，
破船烂网把身留，
衣不蔽体食不饱，
终年劳累终年愁。
千金难买三寸土，
命苦最是行船人，
脚下踩住阎王殿，
汪洋大海几堆坟。

【评说】旧社会疍家人被喻为"水流柴草无根兜"，往往死在海上，尸骨无存，歌中全是生活飘萍凄惨苦命之感叹。

海边盼船回

27. 吃啖①淡水贵如油

东平大澳吃鱼有，
吃啖淡水贵如油。
遇啱②雨季犹自可，
待到旱天日夜愁。

【评说】沿海地区，多缺淡水，渔港更是一滴淡水贵如油。据民国十四年（1925）版《阳江志》载，阳江东平"港东有龙眼井，并甚清洌，秋冬不涸，可供汲饮。"相传开挖于明代天启年间（1621—1627），开挖至3尺多时，石头缝现一泉眼，如龙眼果大，泉水丰富，故名"龙眼井"。后来，港口人口增多，试图凿深以增水，无果。故而，渔港人对水甚是珍惜。

【注释】①啖，一口。②遇啱，碰巧。

28. 点鱼仔

　　点条鱼仔青又青,点着乜人去当兵;
　　点条鱼仔黑墨墨,点着乜人去做贼;
　　点条鱼仔黄斜斜,点着乜人做老爷!

【评说】点鱼仔,是阳江儿童游戏之一,一直比较活跃,至 20 世纪中期逐渐淡出儿童生活。

29. 懵鲤鱼①

鲤鱼来，
鲤鱼来，
日日添丁月发财。
打开荷包袋，
钱银滚滚来；
鲤鱼嘟②—嘟，
金银堆满屋；
鲤鱼摆一摆，
钱银任你拐③！

【评说】懵鲤鱼之"懵"，因阳江话"舞"与"无"音同，故渔家为避讳，将舞说作"懵"。该民俗活动从明末清初至今在阳江地区颇为流行。舞鲤鱼取材于"鲤鱼跃龙门"的传说，寓意吉祥。舞鲤鱼者以竹篾扎制一鲤鱼，边舞边唱，穿街过巷上门拜年，各家主人打赏红包。

阳江"鲤鱼化龙民俗"中所舞蹈之龙，有龙头、龙尾，没有龙身，龙身虚拟，舞蹈时鱼龙腾挪飞跃，气势宏大。1986年被收入《中国民间舞蹈集成·广东卷》，1998年在南海影视城表演，中央电视台体育频道多次播出。

【注释】①懵，mong⁴，即舞，舞鲤鱼为阳江地区春节期间拜年习俗。②嘟，yuong⁴，地方话，即动的意思。③拐，即抱，收入的意思。

30. 白鹤仔

白鹤仔，企①云台②，望着俉③姑打渡来。
船来三架桨，轿来四人抬。
左手开门姑入屋，右手共④姑接落鞋；
铜盘氽⑤水姑洗脚，蜡烛点灯姑踏⑥鞋；
黏米做糍姑来吃，糯米做籿姑去归⑦，
去归哉⑧，去归哉，口含绿豆去归栽；
绿豆生花棚过海，姐妹有心又爱来；
无系⑨贪图来挼⑩吃，贪图⑪讲句得心开！

【评说】本首歌歌唱亲戚间亲情，从盼望相见，到亲戚上门入屋、氽水洗脚、点灯穿鞋以及提供吃喝等热情相待，此外还专门制作糕点让亲戚带回去。这使亲戚很是开心，称前来探访是想见面聊天，并非为了吃。歌词简单明白易懂，透着亲戚间的真挚情感。

【注释】①企，即站立。②云台，指云中台阁。③俉，地方俚语，即我。④共，为的意思。⑤氽，dyi³，地方话自造字，打水或氽水。⑥踏，穿的意思。⑦去归，指回家。⑧哉，语气词，啊的意思。⑨无系，不是。⑩挼，nuo³，地方俚语，意为摘取，此为要的意思。⑪贪图，此为希望的意思。

白鹤仔

31. 渔家妇

哎呀哩,
自小生涯在海边,
不知朝野①不知年。
不愿我郎长别去,
愿郎撒网妾摇船。
呀哩。

【评说】此歌唱的是只求夫妻团聚,虽粗茶淡饭,但求朝夕相处,体现渔家女安于生活的一种状态,是与世无争的真实心理写照。

【注释】①朝野,旧指朝廷与民间。

32. 火烧棚屋一阵①烟

哎呀哩,
火烧棚屋一阵烟,
全家大小哭崩天。
无钱无米无人借,
去边②栖身实可怜。
呀哩。

【评说】旧社会疍民住房极其困难,海边棚屋全是废旧木料盖成,一旦失火,则惨不忍睹。

【注释】①阵,地方话,zem⁵,即缕。②边,哪里或何处。

33. 淋崩濑败[1]四围飘

众人哩,
衫无件好裤无条,
一个轮圩[2]末吃朝。
棚屋无篷床板短,
淋崩濑败四围飘。
呀哩。

【评说】棚屋,是疍民在海岸边搭建起来的简陋吊脚楼,形成渔村。说是楼,其实仅有一层,多是用几根木头作棚屋桩柱,用破旧船板钉成墙体,用旧船板铺作床板,棚顶盖上旧船篷或者油毡布而成,大约20平方米。前仓是露天的厨房和堆放生活杂物的隔间,后仓用木板隔成几个小房间,船舱内走道狭窄,转身都不方便。有的棚屋更加低矮,腰伸不直,甚至只有几平方米;同样需要分成几格,一家老幼全挤在一起,衣不蔽体,朝不保夕,生活极其寒酸。

【注释】①淋崩濑败,一塌糊涂。②轮圩,地方习俗,每5天为一集日。

疍家棚屋(模型)

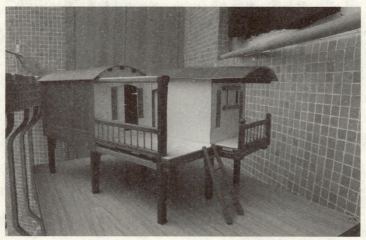

34. 无屋疍家四海浮

众人哩——
无屋疍家四海浮,
烂船烂网烂衫褛①,
捱饥抵冷行船苦,
贱命几时②沤沙洲?
呀哩!

【评说】此歌感叹疍家人无屋,温饱问题不能解决,还得出海打鱼。哀叹生命无保,甚至尸身漂流到海边沙洲也未必能得到掩埋的悲惨人生。

【注释】①褛,地方话读作平声,歌中为动词,披的意思。②几时,即什么时候。

浅海鳝笼

35. 阿妹妹，共①狗睡

<div style="text-align:right">
阿妹妹，

共狗睡，

醒都②棚口望船回；

白鲳门鳝③换都米，

舱底收④碌⑤打锣锤⑥。
</div>

【评说】该歌近似于摇篮曲，是长者在哄小孩子睡觉时所唱。但凡穷苦人打到鱼，大的优质的跟人家换了粮食，藏下的是一些差的鱼。疍家有话"卖咸鱼，噬手掌"，"卖凉席的睡光床"是同样境况。

【注释】①共，同的意思。②醒都，醒过来的意思。③白鲳、门鳝，较为优质的鱼；④收，藏的意思；⑤碌，地方话，条的意思。⑥打锣锤，鱼名，较差的鱼。

36. 我吃少时你吃多

仙姐呀,
扒艇押虾拖对拖,
哥对妹来妹对哥。
押紧虾时换筒米,
我吃少时你吃多。
呀哩。

　　【评说】押虾,是浅海捕鱼的一种作业方式,在船头船尾分别伸出一根木杆,叫作头尾匕(benk⁴),作为网纲,并将网具连接在杆上,网具下方为网兜,并拴绑铅坠,为利于网具接触海泥触动虾弹跳入兜,还需加上两个石砣,划船前行,然后起网收虾。拖虾则需两条船,将网具分别牵在两船之间,拖动前进捕虾。"我吃少时你吃多",是互相谦让,可谓歌短情长。

37. 孩儿饿坏实难饶

刮风落水①无柴烧，
炀②粥唔成心又焦；
问句天时点样好，
孩儿饿坏实难饶。

【评说】阳江地区传有"三代无骂天，生仔中状元"的话语，可现实生活中，少有不骂的。该歌就不骂，把恶劣天气煮饭不成归罪于自己，饿坏孩子也不骂天，只是问天。爱儿之情真切。

【注释】①落水，指下雨。②炀，地方话，即煲、煮。

38. 教子读书歌

哎呀哩,
子细①开身计话②几兴③,
驶出连头港口流泪又无时停。
子爱学勤无好懒,
行船水面工夫无系风繁④,
教子读书子其唔肯⑤,
吹风落水过头淋。
劝子读书惊累其自己,
后来知错走错盘棋。
教子读书哩大有用,
阿儿思想哟同爹妈无相同。
教子读书今后有好处,
我喊男儿学好未有为迟。

【评说】此歌传唱于中华人民共和国成立初期。渔家社会地位发生了变化,渔港办起了渔民子弟学校,年纪大的进扫盲班,超龄儿童都可入学。但由于渔家祖祖辈辈都是文盲,尚未认识读书识字的好处,觉得拿笔比摇起船橹还重,其子弟往往不愿意入学。故而深知文化重要的父母不断鼓励孩子认真读书,千万别像爹妈这样连大字都不识一个。

【注释】①子细,孩子还小。②计话,以为的意思。③兴,高兴。④风繁,指风风光光,无忧无虑。⑤唔肯,不愿意。

39. 叹日头歌

日出东边月在那边，
乜谁①延落②做冬年；
天生日头计较准③，
从朝到晚行得好调匀。
天生日头有数度，
有时有刻日头蒲④。
天开生八卦，
金木水火土。
冬天长夜流，
春天水倒透，
初一十五当正生流⑤。

【评说】此歌根据老一辈经验，表达对大自然规律的简单认识，以指导年轻人认识自然，尊重自然，敬畏自然。

【注释】①乜谁，谁人。②延落，延续留下。③日头计较准，日出日落准时。④日头蒲，即日出。⑤正生流，即涨潮。

40. 卖咸虾①

打掌仔,卖咸虾;咸虾香,炒老姜②;老姜辣,卖甲甴③,甲甴骚,卖酒糟④;酒糟甜,卖禾镰⑤;禾镰利,割公鼻;公鼻低,刣⑥个鸡;鸡尾长,刣个羊;羊角扭,扭死二叔婆屋背那岗⑦狗;狗眼睛,刣个鹰;鹰令楑⑧,刣个鹤;鹤头鹤尾斩三镬⑨;鹤中间,斩三罌⑩。大姐走回吃一朏⑪,小妹走回吃一杯。

【评说】这是一首咸水儿歌。唱歌时拍着手掌,很有节奏感,使小朋友在欢乐中学到多方面知识和受到教育。其中,歌中唱到的动物有鸡、羊、狗、鹰、鹤等5种;有咸、香、辣、甜、骚等5种气味;部位3种:头、尾、中;人物有4个:公、二叔婆、大姐、小妹,以及多种物品,其中最为危险的一种,就是锋利的禾镰,不小心会一刀割伤阿公阿婆那个鼻!告诫小孩子不要随便拿来玩。这首儿歌将物品一件紧扣一件,连成一串,跌宕起伏,朗朗上口,颇具特色。

【注释】①咸虾,渔民腌制的虾酱。②老姜,即生姜。③甲甴(拼音为:yuē yóu),即蟑螂,阳江渔民话读作"嗝咋"(gad zad)。④酒糟,酿酒后的残渣。⑤禾镰,收割稻子的工具。⑥刣,即杀。⑦岗,地方话,群的意思。⑧令楑,削制的木陀螺,儿童玩具。⑨镬,铁镬,煮食物的工具。⑩罌,陶瓷容器。⑪朏,nei24,块、些、点的意思。

41. 打掌仔

打掌仔,
卖龙虾,
卖到埠头执黄花。
黄花大,
黄花甜,
吃得肚卜泵泵圆,
大个有力划龙船。

【评说】渔家逗孩子的儿歌。大人拍着手掌,有节奏地引逗孩子,希望孩子快高长大。这里的黄花指黄花鱼。疍家没有专门制造的龙船,至五月初五端午节,则以扒钓仔(小艇)作为龙舟来比赛。

42. 十二月送人

正月送人麻雾①暗,拨开麻雾打醒精神。
二月送人讲嫂好彩②,有人落海③发紧④横财。
三月送人三月廿三娘嫲⑤诞,炊烟头席⑥拜甘蓝⑦。
四月送人西南起,送人艇仔笑微微,
一想收机二想末,苏州白榄⑧淡水沙梨。
五月送人松树响,坏鬼关刀斫错羊,
周字写成无作想,送人艇仔为捭⑨排场。
六月送人天时好烘⑩,送人艇仔拉好张篷⑪。
七月送人纱纸买回剪对凤,牛郎织女七七相逢。
八月送人节气大,送人艇仔摇开摇怀⑫。
九月送人天气好凉,送人艇仔着便衣裳。
十月送人应该禾米熟,要齐姐妹落禾田。
十一月送人挨年⑬和近晚,炊糍炖粉等过新年。
十二月送人赚钱有数,侯年近晚贴便⑭双毫⑮。

【评说】所谓大船凭小艇,大渔船回港,因退潮或者港口船多无泊位可抛锚时,须小艇接送。这对一部分无钱添置大船出海的疍家人来说,正好是机遇,一般港口都有一支专门迎来送往的小艇队伍。歌儿从正月唱到十二月,从天气、民俗等方面唱来,很是实在,情意浓浓。

【注释】①麻雾,即迷雾。②好彩,地方俚语,吉利、好运气。③落海,下海打鱼。④紧,了的意思。⑤娘嫲,近海渔民信仰的海神。⑥头席,第一桌酒席。⑦甘蓝,天神名。⑧苏州白榄,一种食品。⑨捭,摆的意思。⑩烘,指天气热。⑪篷,即船篷。⑫怀,还的意思。⑬挨年,靠近新年。⑭贴便,准备好的意思。⑮双毫,即银子。

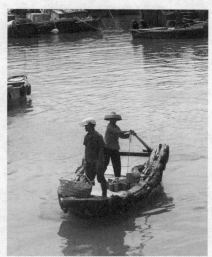

接送渔民上岸的小艇

43. 抛船① (叹调)

家姐啊,
东平抛船流水猛,
出涌②入涌几为艰难,
家兄啊,
东平抛船石仔地③,
拨开石仔见泥皮。
家兄啊,
袄被包衣埠过埠,
打工人仔几下流,
家兄啊,
袄被包衣埠过埠,
打工人仔几风流。

【评说】石仔地位于阳江东平河涌口一带,此处水浅石多,船只出入港口全凭舵手经验,遇到退潮,在该水域泊船很是艰难。

【注释】①抛船,地方话,泊船的意思。②涌,河汊水路。③石仔地,地名,即东平旧港。

44. 养妹仔①

细仔②葫芦绚③硬腰，
学行共④奶攞⑤柴烧。
六岁拈梭⑥来结网，
十岁成都大船娇⑦。

【评说】水上人家要开船捕鱼，根本无暇顾及孩子，日常只好用葫芦绑在孩子身后，以防在船晃动致使孩子落海时不能够及时发现救起。疍家女孩子从学走路起就得学干活，穷困人家的女儿有的竟然刚10岁就被卖与他人当童养媳，其凄凉境况真的难以想象。

【注释】①妹仔，旧社会谓之童养媳。②细仔，疍家儿童。腰间绑有葫芦，以防失足落海。③绚，地方话，绑的意思。④共，为的意思。⑤攞，拾、抱的意思。⑥梭，竹片刻成，前端尖，网线绕于梭上，往返牵引网线，穿梭打结成网。⑦娇，本意为柔弱可爱，此指奴婢。

45. 字眼歌

（一）

大字写成，唔揪①滑棍，眼前一个人。
大字写成，托番两块，认真②系个头。
三水侧边可，天孙会银河。
鸟飞驮上我，餐餐有肥鹅。
水边看古月，撑船走江湖。
谷字上头加个篷，后生年少好颜容。
两木挨埋三点水，一双大眼泪淋淋。

（二）

众人哩，乜③字写来竹篙横？
乜字写来三画三？
乜字写来三个口？
乜字写来山嶅山？
　　　　　　众人。
众人哩，一字写来竹篙横，三字写来三画三。
品字写来三个口，出字写来山嶅山。
　　　　　　众人。
众人哩，乜字写来天地企，
人前得赞好名声？
乜字写来三张嘴，
品德唔需多念经？
　　　　　　众人。

【评说】疍家称这类歌为叹字眼，起唱先是发问，回唱答复，逐一回答所问的字。也有首句起问，次句回答的形式。旧社会疍家人困苦，别说能够上学读书，连上岸都受到刁难。这样的咸水歌唱起来，倒是教人识字的好办法。

【注释】①唔，不的意思。②认真，地方话，看个明白。③乜，什么的意思。

46. 唔愿撑船愿嫁妻

大八①船仔确系兮②，
五十圩期③都上齐。
遇紧冬天扒水路④，
唔愿撑船愿嫁妻。

【评说】内河运输船工唱的歌。大八河是漠阳江支流，遇冬天，上游源头水竭，往往不能够行舟。船工只得忍受刺骨寒冷，在前面挖开水路，以绳索牵拉，拖船通行，足见内河疍家行船之艰苦。

【注释】①大八，山区，在今阳东区境内。②兮，本为语气助词，在此是地方话差劲的意思。③五十圩期，逢五、十日为集日。④扒水路，指河流水浅，须挖开泥沙行船，谓之扒水路。

47. 嫁入渔栏恶做人

欤①人嫁君偁②嫁君,
嫁入渔栏恶③做人;
三更漏夜④无停手,
未到鸡啼又起身。

【评说】婚嫁双方要门当户对才能少些怨恨,而旧社会妇女地位低贱,穷人家姑娘嫁入有钱的渔栏主家,非常痛苦,常常吃不饱穿不暖,还得没日没夜地干活。几句歌词,句句凄凄楚楚,十分悲伤。

【注释】①欤,yiou⁵,感叹别人家。②偁,地方话音,eo³,我,我们。③恶,难的意思。④三更漏夜,即深夜、连夜。

48. 为儿挨尽几多饥

哎呀哩，
糠头①舂碎煮薯皮，
无啖②粥渣呦得③肥？
夜做夫娘日做佬，
为儿挨尽几多④饥。
呀哩。

【评说】这是寡妇带儿所唱的歌。歌中似乎可以看到妇人手抱孩儿，流着眼泪在煮谷壳薯皮充饥，感叹生活艰难，即使日夜干活，也养不饱自己和怀中孩儿。是旧社会疍家人的生活写照。

【注释】①糠头，即谷壳。②啖，地方话，一口的意思，如啖啖系肉，即每一口都是肉。③呦得，怎么能够的意思。④几多，量词，地方话，多少的意思。

49. 白白嫩嫩好读书

阿娘结网为网鱼，
老公开身为捉鱼。
捉鱼忍饥养大仔，
白白嫩嫩去读书。

【评说】父母操劳干活，忍饥受饿也得供养孩子，希望自己的子女去读书识字，学业有成，能够有所作为。歌中寄托了疍家人对儿女的关爱和希望。

50. 丈夫七岁妻十七

丈夫：姐姐呀，有乜①私情对我言，
　　　有床无瞓②瞓床边？
妻子：无乜私情对你言，有床无瞓瞓床边，
　　　愕怨母亲无委安③，十七当娇伴你七岁郎眠。
丈夫：天上星星有大小，深山树木有高低，
　　　十只手指有长短，长长短短做夫妻。

【评说】旧社会有钱人家男丁出生，便买回比孩子大很多的姑娘，既当母亲又当妻子，给新生儿最大照顾，地方称之为"鸡乸妹"，也有叫"鸡对""鸡粥"的。旧社会这类婚姻不少，陆上有山歌唱曰："乜谁敢话偐夫颡④，起身委喊拿芋煨，走过村头那逻逻，啷（偣）⑤喊阉膋⑥委走回。"同样是辛酸尴尬的无性婚姻的生动写照。

【注释】①乜，什么的意思。②瞓，睡觉。③无委安，不懂得安排。④颡，笨的意思。⑤啷（偣），地方话，euo²，指别人。⑥阉膋，地方话，即阉割。

渔家制作鱼饼的木模

51. 吃鱼歌

唱条歌仔换个钱,
买条鱼仔去归煎;
阿哥吃头嫂吃尾,
大家夹箸①趁新鲜②。

【评说】这首渔歌传唱于改革开放初期,唱出一种喜悦,唱出一片亲情。唱歌能够换成钱,是疍家人绝不会想到的。20世纪70年代末开始,国家实行改革开放,城乡日渐富裕起来,阳江地区兴起地方歌谣热——渔港凡有喜庆活动,便邀请会唱善叹的咸水歌歌手到场叹唱,活动结束给予利是钱(红包)。东平咸水歌歌手杨爱不但受当地民众欢迎,还唱到了香港澳门;阳东区北惯山歌歌手林沙光录制《自由女》等山歌在趁圩日一边演唱,一边出售录音带;江城北山公园逢初一、十五,喜欢山歌者云集,对唱山歌;文化部门因势利导,组织起山歌擂台赛,每年元宵节一赛,这一赛就持续了30多年,带出了山歌之乡——阳西县,涌现了"广东省优秀客家山歌手""广东省民间歌王",还有渔歌手获得"全国咸水歌金奖""银奖"等,为传统文化的传承做出了贡献。

【注释】①箸,即筷子,阳江话称筷箸;夹箸,动词,如:我夹箸菜给你尝下。②新鲜,老旧的反义词,在此为鲜美的意思。

52. 屎胀船流饭滚仔哭（三首）

（一）

屎胀留来屁下消，饭滚除柴慢慢烧；
仔哭由其乃处哭，船流望水大回潮。

（二）

饭滚船流水急推，啃啃仔细哭喡喡①；
恨得奴无三只手，拉儿潭饮②猛船回。

（三）

饭滚除柴慢火烧，屎胀随其屁来消；
仔哭系娘心头肉，顺水流船逆水潮。

【评说】此歌流传于清末民初，是组织者以"屎胀船流饭滚仔哭"同题竞唱的歌，有这么几首流传至今。生活中，"屎胀""船流""饭滚""仔哭"这四件都是急得不得了的事情，而第一首饭滚了，本应"扬汤止沸"，才能煮成干饭，这里却使用除柴的办法以解暂时之急，"屎胀""仔哭""船流"全不理会，是一种消极的态度。第二首则以积极的方法处理。第三首的一句"仔哭系娘心头肉"，足见儿子在母亲心中的地位是何等重要。最难以割舍的是亲情，这符合生活现实，符合人情道德，每一个孩子都是父母的心头肉。

【注释】①哭喡喡，地方话，指小孩子哭得很厉害。②潭饮，该地方煮饭习惯，水开时将多余的米汤勺出，煮成干饭。

53. 逆水撑船

逆水撑船啲①好哇？
汗流汁出裤头溻②。
膊头③又肿肚兼饿，
顶硬竹篙学④狗爬。

【评说】该歌唱出漠阳江水上运输船家的艰辛生活。船家从下游替人运输货物到上游去，只得靠人力撑船，其形态像狗一样爬行，即使肩头红肿，以及肚饿，也只能咬牙坚持。逆水撑船时，须将竹篙一头扎入河底，手扶竹篙尾端抵住肩胛骨处，开始时还可弓腰用力，随着船只移动，渐渐须手脚并用直至俯下身来，面部几乎贴近船板，形象真的有如狗爬一般。

【注释】①啲，die⁴，啲好哇，地方话，怎么办的意思。②溻，tia³，汗流浃背之意。③膊头，指肩膀，实为肩胛处。④学，地方话，像或好似的意思。

情歌

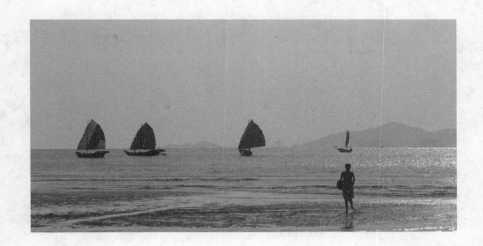

1. 一条鱼仔在深湾

男：妹呀哩，
　　一条鱼仔在深湾，
　　鸬鹚白鹤眼关关；
　　摁住头来口[①]住尾，
　　两头无吃吃中间。
　　呀哩。
女：哥呀哩，
　　鸬鹚白鹤嘴流潺，
　　两头无吃吃中间。
　　我系河湾松蒙[②]仔，
　　碰亲骨痹悔唔返。
　　呀哩。
男：妹呀哩，
　　过都一关算一关，
　　碰亲骨痹悔唔返。
　　钓仔弯弯抛落水，
　　吁声扯起揽鱼还。
　　呀哩。
女：哥呀哩，

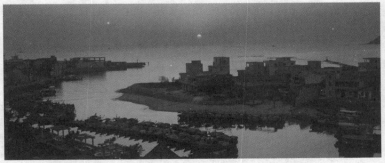

东平沙嘴旧港湾

十碗一餐你就残，
吁声扯起揽鱼还。
设若哥兄唔劾③死，
蜕衫④笠涾⑤入河湾。
呀哩。

男：妹呀哩，
死就死呀残就残，
蜕衫笠涾入河湾。
莄草⑥搭桥也爱过，
纵然做鬼亦风舡⑦。
呀哩。

女：哥呀哩，
咁样讲来无得揞⑧，
纵然做鬼亦风舡。
猫见新鲜⑨抵唔紧⑩，
快开围箔⑪趁空闲。
呀哩。

【评说】该歌传唱于中华人民共和国成立初期，渔家人们追求自由恋爱，喜欢在浅海撑船对唱咸水歌。男子自比打鱼郎，以歌试探，希望得到想要的一段情缘。然而，女子用带刺的松蒙鱼自诩来回应男子，暗示自己性情刚烈，加上生活艰辛好像深陷泥潭，看男子还有没有胆量求爱。最后，男子以不怕莄草为桥的危险，立下勇敢前进的决心，从而感动女子，女子大胆地"打开围箔"，愿意牵手成双。

该歌借物抒情，以鸬鹚、白鹤、松蒙鱼借代男女双方，以蜕衫笠涾比喻生活艰辛，莄草搭桥也要过来表明决心。其借代、双关等修辞手法即兴而来，是一首朗朗上口的情歌。

【注释】①揞，ᅟ，用手压住的意思。②松蒙，鱼名，肉质鲜美，但鳍翅有毒素，被刺伤即时肿胀麻痹，发冷。③劾，读作gui⁶，透支了力气，筋疲力尽，极累。④蜕衫，指脱衣服。⑤笠涾，赤足陷在泥潭中。⑥莄草，浅海生长的水草，细小但有韧性，可用于捆绑螃蟹。⑦风舡，地方口语，风流的意思。⑧揞，挽救的意思。⑨新鲜，地方人对鱼的统称。⑩抵唔紧，忍不住。⑪围箔，浅海作业用网，在此借代衣裳。

2. 六月落水

哎呀哩，
摇艇出涌①橹②又轻，
眼前海水浊还清。
果边③落水那边晒，
你话无晴咪④有晴。
呀哩。

【评说】该歌轻松自然，富有生活气息。说的是青年摇着小船从河涌出海，正好看到浑浊的河涌水与清澈的海水相交汇处，东边下雨西边晴的景象，隐喻了兴冲冲摇船出海去追求心目中女子的实际心情。以天晴代爱情，对应阳江地区天气多变"六月落水隔田基"的谚语，亦有刘禹锡《竹枝词》"东边日出西边雨，道是无晴却有晴"之妙。

【注释】①涌，即河涌。②橹，摇船工具，置船尾，摇动推船前进。③果边，即这一边。④咪，设问，还是。

3. 细雨弹篷

男：妹呀哩，
细雨湄湄密密弹，
船篷乱响夜更阑。
契娘颈柄白兼嫩，
胜过龙虾翅仔①餐。
呀哩。
女：哥呀哩，
三年一顿②乜都闲，
胜过龙虾鱼翅餐，
契哥留钱悭乜③使④，
买船回港娶娘还。
呀哩。

【评说】该歌中"细雨弹篷""颈柄白兼嫩"虽带暧昧之意，却有心酸之情感。旧社会，渔港多有妓女在小船接待客人，歌中男子在细雨中上船与情人相会，见到女子如饥似渴。而女子却劝男子节俭生活，筹钱为自己赎身，才是长久之计。

【注释】①翅仔，鲨鱼鳍，海产珍品。②顿，dun^2，地方话读作锻。③悭乜，省点，节约的意思。④使，花钱的意思。

4. 一生黐紧仔成堆

疍家妹子偓①来追，千祈唔好②嫌哥颓③。
哥有油灰④妹有罅⑤，一生黐紧仔成堆。

【评说】旧社会疍家女社会地位低下，婚姻多是"木门对木门，竹门对竹门"，凭父母之命，媒妁之言嫁与水上疍家。该疍家男子追求疍家女子，直白地表明家空屋净，唯有人身一个。

【注释】①偓，地方话语，我或我们的意思。②千祈唔好，千万不要的意思。③颓，地方话，笨或不聪明的意思。④油灰，以桐油与石灰拌成膏状材料，粘嵌缝隙以防止漏水。⑤罅，地方话，la^4，即船体缝隙。

5. 等渡

女：河仔那边一架船，
　　撑来撑去唔傍边①。
　　边个渡官撑我过，
　　一人畀②你两人钱。
男：未得闲时补漏先，
　　一人畀俉两人钱。
　　唔系鸬鹚唔入水，
　　身流水湿黑都天③。

　　【评说】女子急着要过河，而渡船却在对岸，女子心里生疑："莫非渡官见撑我一人不合算？"便以歌声告诉渡官，可以多交点钱的。渡官以歌回应，告诉女子不是钱的问题，是船漏水，要补呢。你要耐心等待，千万别不顾安全急着过河。歌词虽短小，却道出了各自的心里话。可爱！真诚！

　　【注释】①傍边，靠岸的意思。②畀，给的意思。③黑都天，亏大了或不合算的意思。

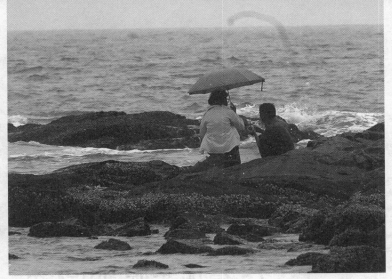

海边私语

6. 妹想哥呀颠倒颠

女：家兄哩，妹想哥呀颠倒颠，愁眉苦脸泪涟涟。
　　唔信就来埠头看，眼泪成河撑得船。呀哩。
男：妹呀哩，手搭凉篷看下天，眼泪成河撑得船，
　　艇仔无帆又无橹，哥呀无桨靠埋边①。呀哩。
女：家兄哩，喊你来喇快近前，哥呀扒水爱埋边。
　　百年修得同船渡，千年修得共枕眠。呀哩。
男：妹呀哩，观音菩萨赐姻缘，千年修得共枕眠。
　　望妹唔嫌哥丑鬼②，鲎③公鲎姆④好痴缠。呀哩。

【评说】这是一首"头驳尾"式的情歌对唱。这种头驳尾形式的咸水歌多是吸收陆上山歌特点，即接唱者第二句重复上首歌最末一句。

【注释】①埋边，地方话，靠近岸边的意思。②丑鬼，指相貌难看。③鲎，鱼名，节肢动物，体如瓢形，尾巴尖利。④姆，即雌性。

7. 看见契娘①心就浦②

男：哎呀哩，
咁久未识乜腥酥，
看见契娘心就浦，
跳过船中嘬③下嘴，
唔知契娘肯乜无。
呀哩。
女：哎呀哩，
人仔细细果④心高，
唔知契娘肯乜无。
贴⑤个秤砣你做胆，
我在船头放把刀。
呀哩。

【评说】该歌唱词通俗直白，男子对女子正面大胆地提出要求，却被女子回绝。

【注释】①契娘，渔港相契俗，女为契姐、契妹、契娘，男为契哥、契爷等。②浦，冲动的意思。③嘬，地方话，亲一口。④果，这样，这么样。⑤贴，送的意思。

8. 打烂埕①

哎呀哩，
哏先②捰水喜还惊，
睇着妹娇大眼睛。
无看路时计③看妹，
啵声打烂果双④埕，
呀哩。

【评说】本歌是自我解嘲的歌。中华人民共和国成立前，东平渔港陆上交通很是不便，不少男人须到离渔港较远的地方用陶埕挑水，偶遇年轻女子在旁边，挑水人自然禁不住偷看靓女，一不小心摔倒，陶埕破裂，这是自嘲而唱的颇有幽默感的歌。

【注释】①打烂埕，地名，位于东平渔港东南方4千米处，多有乱石，但淡水丰富。疍家人常挑陶埕取水，因这段道路崎岖，一不小心便会打烂陶埕，故名。②哏先，地方话，即刚才。③计，地方话，只顾的意思。④果双，这一对的意思。

9. 大眼妹

> 大眼妹，
> 大眼婆，
> 有艇无扒①计看哥；
> 船头有个疍家佬，
> 船尾有个疍家婆。

【评说】该歌明白如话，说的是摇小艇的渔家姑娘见到健壮的男子而做事心不在焉。男子则直接告诉女子，自己已经成家，婆娘正在自家船尾呢。

【注释】①扒，摇、划船的意思。

10. 妹呀想扣哥心肝

家兄哩，
头碇①扯浦车出湾，开身阿哥几时还？
薯茛衫②扣三双纽，六个③箍绠④哥心肝。
呀哩。

【评说】该歌唱女子送心上人出海，眼看着渔船起锚开出港湾远去，不知道心上人什么时候才能返航，心中的牵挂不免流露出来，希望情人也牵挂自己。男子所穿薯茛衫，该是女子所缝制，钉上密密纽扣，希望能够紧紧扣住情人的心，很是细腻生动。

【注释】①头碇，置于船头铁锚。②薯茛衫，是以棉布做料，采用山上野生薯茛，绞榨出胶汁烧开，将棉布染成褐色，剪裁成斜襟大筒衫。也有先剪裁棉布，缝成大襟衫再染的，开右襟，钉布纽扣，因不易渗水且耐磨，男性出海大多穿薯茛衫。③个，颗的意思。④绠，gang³，紧的意思。

11. 钓条鱼仔号乜名

钓条鱼仔号乜名，
来问契娘话厓①听；
绠系②一条无骨鳝，
入窟③唔紧死赢赢④。

【评说】此为撩拨女子的咸水歌。

【注释】①厓，地方话，即我。②绠系，地方话，肯定是的意思。③窟，泥窟窿。④死赢赢，赢弱不举。

淡水鳝笼

12. 竹篙试水

男：河涌啯碌①几寻②长，
　　想喊妹姑共侹量；
　　妹姑面前深匕浅，
　　竹篙试过就知详。
女：看来今日委灾殃，
　　唛仔③吞天揾老娘；
　　有胆行埋来试下，
　　斩成几嚿④熬老姜。

【评说】此为撩拨女子的咸水歌。男子以借问河涌有多长，要求女子一起丈量来暗指女子身体，一语双关。女子不客气地回敬，你只不过是不自量力的小小虫儿，竟敢前来撩拨老娘？看来你今天倒霉了，女子可谓严厉至极。

【注释】①啯碌，$guo^3\ lu^2$，地方话，即这条。②寻，地方话读作 yem^2，渔家以伸直手臂为一寻作为长度计量。③唛仔，比蚊子还小的海面飞虫。④嚿，geo^6，块的意思。

13. 望得夫回喜泪涟

哎呀哩，
大浪来时呀拍岸边，
呀哩，在家阿妹呀好心牵，
呀哩。
行无系时①企无系，
望得夫回喜泪涟。
呀哩。

【评说】阳江沿海地区有俗语流传，如"行船跑马三分命""欺山莫欺水"，说明海上事故频生，但凡出海，生死难卜，是高危之事。一旦发生海难家中便失去顶梁柱，而留守妇女牵肠挂肚又无可奈何，只好在海边长盼。阳江地区有望夫山、望夫石，就足以明证。

【注释】①行无系时，坐卧不安之意。

望夫石

14. 出舱睇见鲎①相连

男：妹呀哩，
　　爽过登天成咗②仙，
　　出舱睇见鲎相连；
　　我系公时妹系乸，
　　朝朝晚晚好痴缠。
　　呀哩。
女：哥呀哩，
　　麻豆天花③发乜颠，
　　心肝突出肚脐前；
　　流脓流到脚踭督④，
　　可惜哥呀住烂船。
　　呀哩。

【点评】这是男女对唱歌。说的是男性渔民从船舱走出就看见一对鲎，以此向渔家女暗示，渴望得到女方的青睐。可是，女方不但不愿意，还对求偶者放出狠话奚落。

【注释】①鲎，节肢动物，披甲壳，尾尖而坚硬，鲎血蓝色，有活化石之称。生活在海中，雄鲎常骑在雌鲎背上，为痴情的象征。②咗，地方话，了的意思。③麻豆天花，即天花病毒，旧社会得了天花病，往往出现花脸。④脚踭督，地方话，即脚后跟。

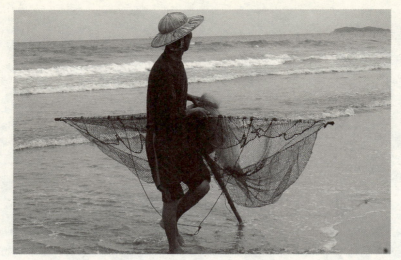

浅海捞虾

15. 鲎公①鲎姆好情痴

女：家兄哩，
鱼傍②水来水傍鱼，
妻傍夫来夫傍妻。
正似海滩那孖鲎，
上也知时下也知。
呀哩。
男：妹呀哩，
你依我靠两相知，
对对双双去网鱼。
我系鲎公你鲎姆，
鲎公鲎姆好情痴。
呀哩。

【点评】该对唱渔歌与前歌情调正好相反，以雌雄鲎鱼比喻恩爱的夫妻，尽显渔家风情。

【注释】①公，指雄性，姆，指雌性。②傍，互相依赖的意思。

108

16. 厓①吃鱼头妹吃鱼身

妹呀哩,
唱首渔歌哩大众闻。
呀啰。
欢天喜地哩笑频频啰,
嘿呀哩。
千金难买呀三声笑喂,
厓自相思哩妹想君。
呀啰。
家兄哩,
你自相思哩莫记君。
呀啰。
水流船动哩网开匀。
呀啰。
捉条鱼仔回炆②熟哩,
厓吃鱼头哩妹吃鱼身。
呀啰。

【点评】这是男女恩爱的咸水歌。即使捕到的鱼儿很小,宁可自己吃鱼头,也要让妹子吃有肉的鱼身,这对夫妻足够恩爱吧?

【注释】①厓,地方话,即我;②炆,蒸煮的意思。

浅海挖文蛤

17. 那边大姐①白媚媚②

男：妹呀哩，
　　那边大姐白媚媚，
　　正似鸡唪③唛④净皮，
　　肯畀⑤我来吃一啖，
　　吃都七日肚无饥。
　　呀哩。
女：家兄哩，
　　喊你无思好过思，
　　吃都七日肚无饥，
　　求如⑥深坑冷汶水⑦，
　　吃都怕弟委身虚。
　　呀哩。

男：妹呀哩，
　　无使讲得咁移虚⑧，
　　吃都怕弟委身虚。
　　久久⑨吃餐新出物，
　　胜过参茸玉桂丝。
　　呀哩。
女：家兄哩，
　　惗⑩坏条肠枉心机，
　　胜过参茸玉桂丝。
　　但凡系药三分毒，
　　吃都拆骨又煎皮。
　　呀哩。

【评说】男女对唱的调情之歌，男子把女子的白嫩比作剥了蛋壳的熟鸡蛋和参茸补品，一旦应允肯定得到满足。而女子自比深坑冷泉水，正色警告男子千万别胡思乱想。

【注释】①大姐，阳江人对女性的尊称。②白媚媚，表示皮肤白净。③鸡唪，地方话，即鸡蛋。④唛，mar⁵，掰开，剥开的意思。⑤畀，让或者给的意思。⑥求如，好比的意思。⑦汶水，深山泉水。⑧移虚，危险的意思。⑨久久，隔段时间。⑩惗，niem³，即想，地方话指思考、思索。

18. 看妹今年十二三

男：哎呀哩，
　　看妹今年十二三，
　　手抱孩儿路上行，
　　问妹几时做满月，
　　打钿①去吃妹初生②。
女：哎呀哩，
　　死佬③白天发鸡盲，
　　打钿去吃妹初生，
　　阿哥耙田嫂送晏④，
　　逼于无奈抱孙⑤行。

【评说】《阳江志·风俗篇》曰："男女有别素严，非有故不通问。"该歌属撩拨女子之歌。男子见到青年女子背着小孩行走，故意试探女子是少女还是少妇，称愿意带上礼物（钿）前往祝贺喝满月酒。女子一听，不高兴了，告诉男子自己是小姑，哥哥去耕田了，大嫂送餐去了，她可不是好欺负的！

【注释】①钿，金银玉石打制的饰物。②初生，指第一胎。③死佬，骂人语。④晏，指午饭。⑤孙，此指侄子。

19. 游花艇①会见契家婆②

但得今年事唝③新,年初二夜讲新闻。
一报未曾有报恩,讲蒲④羞笑几多人。
羞笑人多乜⑤理由,对头艇仔搞风流。
白日贡情因本分,因何乜事艇无收。
艇无收时旧情牵,日想安心夜想钱。
晚间摇开艇尾待,有点私情好落然。
落然喜庆搞新年,撞啱⑥遇着捉花颠⑦。
那阵撞啱无可奈,夫娘男妇走上船。
走上船头汗流流,天光⑧喊其买猪头⑨。
买紧猪头爱拜神,拆花⑩无比遇家争。
两位娇娘银未有,相啱⑪借出后还筹。
筹还未有见多松,生鸡⑫彩炮又花红。
花红界出爱心甘,千祈唔好暗沉吟。
灯盏冇膏⑬灯无着⑭,劝哥添膏莫换芯。

【评说】该歌描写旧社会男子上花艇与情人相会,却遇到差佬(警察)上船抓嫖,以各种借口收取捐税,遭到处罚而无奈的故事。中华人民共和国成立前阳江四大渔港商业气息较浓厚,生活方式也具有浓重的商业色彩,花艇就是其中之一。这些花艇女子大多出身贫苦,被逼卖身,为客人提供服务,风流逸事甚多。其中也有情投意合,真情相爱,最后赎身从良,重新过上正常生活的。

【注释】①花艇,即水上歌妓船只。②契家婆,地方话,与"契家佬"相对,指保持不正当关系的男女。③唝,这么的意思。④讲蒲,说起来。⑤乜,什么的意思。⑥撞啱,地方话,碰巧的意思。⑦捉花颠,警察抓嫖。⑧天光,即天亮。⑨买猪头,地方习俗,做错事的带上猪头上门认错。⑩拆花,即利是,也称红包。⑪相啱,相互友好的朋友。⑫生鸡,即雄鸡。⑬膏,本是油,疍家话忌讳"油"与"游"同音,故将花生油说成花生膏,猪油叫猪膏。⑭灯无着,即灯不亮。

20. 手抓螺头

众人哩,
手抓螺头,螺角戽水,
无钱籴米,望兄船回,
众人。
艇尾摊尸,水淋月晒,
无人承领,猪狗拖埋。

【评说】下雨天,船屋漏雨,女子以螺角戽水自救,但无钱买米是没办法的事,唯有盼望出海的亲人快点回来。要是久不回来,恐怕要饿死在船屋。歌词唱出了旧社会渔家留守妇女的凄惨生活,甚是可怜。

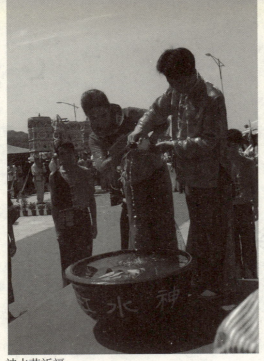

神水节祈福

21. 七月七

众人呀，
七姐下凡配董永，
高山髻岭到天庭，
众人。

众人呀，
七月七日银河会，
悲欢泪雨下凡尘，
众人。

【评说】民国《阳江志·四民月令篇》曰："七月七日，暴经书及衣裳不蠹，正午汲水储之，以备和药，经年不腐，谓之神仙水。"故阳江沙扒渔港有神水节。七夕这天清晨，港口挑选7位少女，头梳高髻，穿七彩霓裳，手捧青花瓷瓶于正午时分从山上采集清泉，款款回到港口，将清泉倒入"神水缸"，随后为民祈福。该民俗活动热闹非常，港内外万众参与。

前句为"七姐下凡配董永"的民间故事，编成小戏曲传唱；后句指牛郎织女的民间传说亦有民歌赞颂。

22. 兄妹情

牛角仔①，角弯弯，
阿妹嫁去牛角山②。
阿哥撑船去看妹，
阿妹割禾无得闲。
放落禾镰③讲两句，
眼泪汪汪流湿衫。

【评说】歌中唱的是：好端端一对有情人，在封建枷锁下被硬生生拆散，情妹嫁走了，情郎前去探望，双目相对，唯有泪千行，无力抗争啊！

【注释】①牛角仔，牛的角。②牛角山，地名。③禾镰，收割稻子的镰刀。

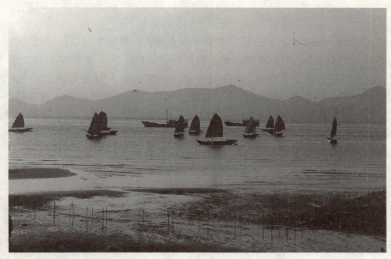

千帆竞发

23. 月亮里头一粒沙

哎呀哩，
月亮里头一粒沙，
送妹①过河去辑麻②。
辑逋③三年冇尺布，
辑逋四年冇个纱。
你莫愁，你莫忧，
十个大哥十匹绸。
十个嫂子十匹布，
三箱六簣④满悠悠。
三只大船驶入涌，
中间果只⑤挂灯笼。
三只大船驶入街，
阿哥共妹买花鞋，
行烂花鞋嫂委⑥做，
无畀⑦白石碰穿蹄⑧。
呀哩。

【评说】清光绪《崖州志》谓疍民"男女罕事农桑，惟辑麻为网罟，以鱼为生……妇女则兼纺织为业"。作为渔家儿女，需要精通辑麻织网，才算有本事。然而，该家人送女孩子过河学习辑麻，却一无所获，使家里亲人很是无奈，只好正话反说。衣来伸手，饭来张口享福肯定不可能，甚至有沦落花艇做歌妓的危险。结句的"蹄"，把人脚唱作牲畜的蹄，该是对她懒笨的嘲讽。

【注释】①妹，阳江对小姑也称妹。②辑麻，阳江民间小手工艺，结网、织布等需将材料手工制成纱线，谓之辑麻。③逋，原意为逃亡、拖欠，这里表示经过了的意思。④簣，地方话，稍大的箱子。⑤果只，这一个。⑥委，会的意思。⑦畀，形声字，地方话，被的意思。⑧蹄，本为有角质牲畜的脚，此指人脚。

24. 大姐仔①

大姐仔,爱乖乖②,
二伯做媒嫁去街③。
想吃甜酸街有卖,
想吃新鲜④嫁石牌⑤。

【评说】中华人民共和国成立后,男婚女嫁不再是盲婚,媒人也要尊重姑娘意愿,女子有了选择的自由。

【注释】①大姐仔,阳江地方习俗称女性为大姐,大姐仔指姑娘。②乖乖,听话的意思。③街,指城镇。④新鲜,鲜鱼。⑤石牌,村名,半渔半农之村,在阳江境内。

25. 亚哥下网妹摇船

自小生涯（哥呀）
浮在海面（哥兄），
亚哥下网，亚妹摇船。
妹抓网纲①（妹呀）
哥把舵转（哥妹），
天时将晚，赶快归船。
收网回船（哥呀）
哥把鱼捡（哥兄），
相对一笑，苦也心甜。
亚妹勤劳（妹呀）
家贫不厌（哥妹），
卖鱼买链，挂妹胸前。

【评说】此为青年男女相亲相爱，为追求幸福生活，同甘共苦的对唱渔歌。

【注释】①网纲，指连接网具和渔船的纲索。

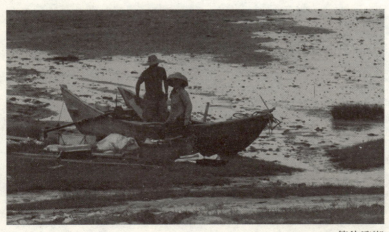

等待涨潮

26. 为妹浸死也甘心

远远看妹似观音,
我想过河水又深,
卷起裤头浸过颈①,
为妹浸死也甘心。

【评说】歌者以浪漫情调向对岸妹子道出追求人间真爱的心声。

【注释】①颈,指脖子。

27. 藕丝未断,也得分离

茶叶香渣（妹呀）
茶渣无味（哥妹），
　　茶杯打烘①,
　　共妹分离。
新打薄刀②（哥呀）
切番嫩藕（哥兄），
　　藕丝未断,
　　也得分离。

【评说】别以为爱情的力量坚不可摧，在旧社会，青年男女对婚姻是毫无抗争之办法的，一遇风吹浪打，爱情悲剧就会不断重演。

【注释】①烘，地方话，火起。打烘，火气很大、吵闹起来的意思。②薄刀，即菜刀。

28. 妹仔偷私

妹仔偷私（妹呀）畀①命去拼（哥妹）
花捐②捉紧，吊打流型。
十篙九有份（哥兄），
开耕槽跳，共妹游河。
闸坡连山（妹呀）有个舅（哥妹），
扬蒲三哩，解碇③无蒲。
大兄开身（哥呀）记得囗④被（哥兄），
邪风入肺，冷坏愁眉。
未醒东风（妹呀）先起浪涌（哥妹），
无好阿妹，搞坏兄台。
一夜五更（哥呀）冇觉好瞓（哥兄），
明早开身⑤，失了精神。
送兄开身（哥呀）送到马尾⑥（哥兄），
千字写成（妹呀）两点邓正（哥妹）。
和和顺顺，一路到东平。

咸水歌

阳江文化濒危的瑰宝

芥菜青（妹呀）白菜靓（哥妹），
鸡翕壳，似妹情形。
七宿⁷到地（哥呀）黄花⁸了尾（哥兄），
窖棚散水，各家分离。
艇尾堕（妹呀）必定有货（哥妹），
撑骨腊鸭，作实⁹烧鹅。

【评说】该歌前段唱的是情哥情妹偷偷约会，被当作嫖娼抓了，实在没了面子，受了处罚而逃走。妹子自怨连累了情郎而事事关切，嘱咐出海要提起精神，夜间睡觉要注意保暖。从"芥菜"处起，散唱起菜、天星、鱼、棚屋、船、腊鸭、烧鹅各种物事，谓之细微，实则是即兴而来，难分难舍之情尽在其中。

【注释】①畀，这里是用的意思。①花捐，税项，此指从妓院抽取税款的政府人员。③碇，指锚。④冚，盖的意思。⑤开身，即开船。⑥马尾，地名，在阳江海陵岛西南。⑦七宿，我国古代天文学家把天空中可见的星分成东西南北四方各七宿，共二十八宿。⑧黄花，即黄花鱼。⑨作实，地方话，以为的意思。

29. 初初来到果河丫①

初初来到果河丫，
看见贤娇改②摸虾；
咁好③容颜畀水浸，
不如跟我去归④啦。

【评说】此为撩拨女子的情歌。
【注释】①河丫，即河汊。②改，这里。③咁好，这么好。④归，指家，地方话，去归，即回家。

30. 疍家婆

驶只大船出闸坡，
见娇眉眼赛江河；
拱①好容颜畀水浸，
亏都妹系②疍家婆③。

【评说】这是旧社会讥笑疍家女的歌。

【注释】①拱，这么的意思。②系，是的意思。
③疍家婆，旧社会对水上渔民带有鄙视的称呼。

31. 妹子系我网中鱼

女：初初来到半途时，看见渔公改闸鱼①；
　　鱼仔鱼孙②都走噻，还无落泊③到几时。
男：看来妹子几情痴，还无落泊到几时。
　　等我落泊收紧网，妹子系我网中鱼。

【评说】这是男女间相互奚落占便宜的咸水歌。末句比喻女子成网中鱼、囊中物。男女歌手同样使用了双关的修辞手法。

【注释】①闸鱼，即闸箔，浅海作业即先以海泥筑堤，箔网置于一出口，涨潮挂起箔网，待退潮，鱼虾便被拦在箔网处。②鱼仔鱼孙，阳江话，"鱼"与"儿"同音，一语双关。③落泊，与"落魄"同音，一语双关。借箔网寄寓穷困失意，无依无靠。

32. 两公婆争吵

老婆：厓嫁老公无顾家，车仔推银无到①花，
　　　衫烂无曾②买布补，髻③松无望④买油⑤搽。
老公：你唝唱来讲乜呀，髻松无望买油搽，
　　　个月无曾梳下髻，虱姆⑥成堆磕生牙。
老婆：乜谁话我咁懒吧，虱姆成堆磕崩牙，
　　　三日一餐也不定，十碗吞干冇啖渣⑦。
老公：有得吃至你吃啦，十碗吞干冇啖渣，
　　　一日三餐都吃饭⑧，朝鱼晚肉晏⑨龙虾。
老婆：一世我未吃过吧，朝鱼晚肉晏龙虾，
　　　我少点去村你喊死⑩，全凭那头我外家⑪。

【评说】吵架也唱歌，实在有趣。阳江市红丰镇有一热心人，村中若有家庭或者邻里间矛盾，他就登门，开口就唱，以歌声进行调解，当事人往往在其有理有节且诙谐的歌声调解中，握手言和。该歌表现夫妻生活中互相指责的场景，老婆指责老公花钱大手大脚，不照顾老婆。老公反唇相讥，指责老婆言过其实，到底谁对谁错，只有当事人明白。

【注释】①无到，不够。②无曾，不曾，没有的意思。③髻，盘在头上的头发结。④无望，没有希望。⑤油，指发油。⑥虱姆，藏在头发的虱子。⑦啖渣，干的稀粥。⑧吃饭，阳江地区专指吃大米干饭，吃其他的都不能称作吃饭。⑨晏，地方话，即午饭。⑩喊死，喊生喊死。⑪外家，指娘家。

33. 晌晚①推篷②心事多

男：哎呀哩，
　　晌晚推篷心事多，
　　斜枕船头唱首歌；
　　渔歌口唱谁相答，
　　乜谁③有意快来和。
　　呀哩。

女：家兄哩，
　　船头灯火映碧波，
　　乜谁有意快来和；
　　阿姐有兴咸水调，
　　声声押韵④等兄哥。
　　呀哩。

【评说】男女对唱情歌，如歌如画。夜色将降，男子推开船篷，斜躺在船头邀请对歌。女子大胆地表白，愿意以歌会友。

【注释】①晌晚，指晚饭后。②推篷，推开船篷。③乜谁，即哪一个。④押韵，地方话"韵"与"运"同音，一语双关，既指歌词押韵，也借指有运气。

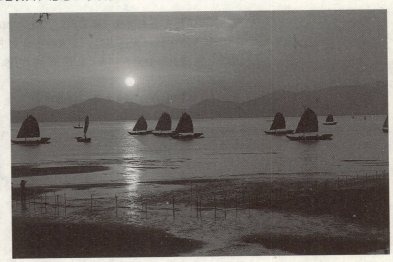

渔歌唱晚

34. 夫回艇尾脚挨齐

家兄哩，
月头①碌碌碌落西，
放低麻篮盼夫归。
大海行船双对出，
夫回艇尾脚挨齐。
呀哩。

【评说】妻盼夫情歌。寥寥四句，情深意切，活画出一幅生活图景：天色将晚，女人放下针黹活，走出船屋，盼望出海的男人归来。以眼前一对对渔船相比，以想象夫妻脚对齐暗示夫妻恩爱。

【注释】①月头，地方话，指太阳。

35. 艇仔摇摇

艇仔摇咧艇仔摇,疍家哥仔揽阿娇。
左边摇来右摇去,生堆子女好扒桡①。
嫩也摇咧老也摇,生堆子女好扒桡。
裤裆烂都无布补,粥水养成鬼灯挑②。

【评说】该歌在穷开心中让人顿生戚忧。因生活拮据,生下的子女,个个瘦弱,缺衣少食,祖孙几代人挤住在狭小船中的困境,使夫妻生活产生许多尴尬,这也是疍家人生活的真实写照。

【注释】①桡,船桨;②鬼灯挑,旧时道士有剪纸成人形,以嘴挂灯之术。形容人瘦弱,单薄如纸。

36. 契娘①愿嫁穷老公

男：妹娣哩——
　　艇仔摇来涌过涌，
　　船尾契娘白衬红。
　　放低长橹担头望②，
　　口水吞干眼望朦。
女：哥兄呀——
　　铁对铁呀铜对铜，
　　苦对苦咧穷对穷。
　　尽在③后生心地好，
　　契娘愿嫁穷老公。
　　　　　呀哩。

【评说】对唱求爱歌。歌词直白、大胆地表达对爱情的追求。

【注释】①契娘，渔家多有相契习俗，初次见面可称"契娘"。②担头望，即抬头看。③尽在，只要的意思。

37. 前世无修嫁落船

女：前世无修嫁落船，挨风挨雨几寒牟①。
　　拉帆扯缆手生茧，揽②紧老公泪涟涟。
男：讲蒲③实在系可怜，两双眼睛泪涟涟。
　　喊声老婆唔使哭，我在上头挡住天。

【评说】此歌女子感叹前世无修，落得在船上漂泊，只得被动地听从命运安排，日夜泪水相伴。但是，男子出于对家人的爱护，主动负起责任，敢于面对困难，为家人遮风挡雨，劝慰家人。

【注释】①首句意为莫不是上辈子作了什么孽，害得我今生遭遇这么倒霉的事情。②揽，抱。③讲蒲，说起来。

闸坡港

38. 闸坡情

秋波忆起旧情先，有姻缘当无姻缘。
搭艇送开妹送近，将情问借半毫钱。
半毫钱五百分明，半信半无有一成。
约定梧桐街口等，又怕贤娇失约情。
约情等到五更天，走落连婆艇处眠。
听见娇声开口叹，过娇三舨送回船。
回船坐落切心肠，就将山外更红娘。
我测我心无实意，一晚客情点①久长。
久长娇话无衣裳，爱揉长青布二张。
布系买回交给妹，于今不比妹传扬。
传扬因为妹情痴，埋啃无愿去拖鱼。
肺腑提蒲回尾望，入花迷无药来医。
医无得好犯相思，愿近身不愿舍离。
但得搞蒲三架悝②，驶开澳口苦伤悲。
悲伤不见闸坡山，不思茶饭减容颜。
睡落床中梦个影，醒后无娇计几难。
难得于今弟过船，讲到真心也爱钱。
但得冇钱再落艇，无愁妹喊食筒烟。
无喊食烟不怪其，枉当初那担心机。
无念当初恩爱好，贪新就把旧丢离。
丢离见妹起无良，那夜都还苦激伤。

料想果条绳斩断，激颈③烧都被一张。
烧都张被妹情高，又畀家婆教坏逓。
此事无知真乜假，谁知妹有断肠刀。
刀利伤人论早迟，于今妹不比闲时。
几月未曾到过艇，妹交六弟我都知。
知得嚟罗系我穷，人𠍌④有钱只便逢。
柴米料知兄过足，哥心同我妹无同。
无同那晚想埋来⑤，喊妹送开无送开。
喊妹送开丢妹假⑥，心无在艇接兄来。
接无接我亦都松⑦，讲起一宗又一宗。
偶遇船回搞大北，蒲鱼石上咽穿窿。
穿窿因为哥心贪，在改修船得拱⑧啹。
夜间更后讲风帆，妹喊当都几件衫。
此事无知真乜假，问哥借钱千二三。
千二三钱份本该，开身不久就回来。
摆摆咸鱼钱有畀，见之妹也系贪财。
贪财忆起旧情由，妹把十指印心头。
年月拱新兄到此，妹摇艇仔那头收。
收人落艇几心欢，妹成双对我孤鸾。
新交老契⑨何愁冇，从前讲出万千般。
千般妹不记哥兄，兄话有情妹有情。
但看华南街对面，落都氹仔无人知。
知无知得几风骚，我想其还几闷遭。
冷热衣裳比妹当，真心妹喊假提蒲。
提蒲真假讲无差，如有讲差兄掉牙。
果尽共娇冇味趣，犹如茶叶再翻渣。

【评说】这首长歌规劝人们要守好本分，为人正派，不要误入歧途，沉迷女色。

【注释】①点，怎么样的意思。②悝，船帆。③激颈，即赌气。④𠍌，别人。⑤想埋来，想住在一起。⑥丢妹假，即丢了妹的脸。⑦松，不要紧。⑧拱，这么。⑨老契，即情人。

39. 水仔①湄湄

水仔湄湄湄湿鞋，从朝等渡渡无埋②。
边位渡官③撑我过，冇钱头上拨金钗。
拨起竹篙渡就埋，冇钱头上拨金钗。
几文渡钱无住在，留妹去村赛好溱④。
千多得，万多蒙，多得渡官撑过涌。
果点恩情何日报，归家帐里送芙蓉。
小姐改讲乜东东，归家帐里送芙蓉。
自古有花当面插，不如插在弟船中。
下无横板上无篷，不如插在弟船中。
偶遇风来水又大，夺都年少弟英雄。
细细撑船顶大工，夺都年少弟英雄。
哥系生成水鸭命，水面交情无怕风。
妹你去村鸡蛋红，回来面色总无同。
有乜私情对我讲，可能解得妹心松。
哥你提蒲事果宗，可能解得妹心松。
险险过蒲手指刻，好得黄泉路未通。
天黑黑，地乌云，手启灯笼去问君。
双手拨开罗帐里，问君你吃晚无曾。
心想吃，口难开，想吃又无想得来。
人话相思病委死，嫩藕移开别处栽。
好人知得乜天胎，嫩藕移开别处栽。
操件汗衫伴弟睡，凶星去了吉星来。

【评说】叙事歌。表现蒙蒙细雨中，渡官撩拨过河女子，女子机智应对的生动情景。

【注释】①水仔，指毛毛小雨。②埋，靠岸的意思，二句为从早上开始等船等不到船靠岸。③渡官，摆渡人。④溱，niai⁴，地方话，这里指漂亮。

40. 倒错鸳鸯

口含苦泪落纷纷，执笔写书密记君。
奴奴共弟私情好，劝爷切莫记奴身。
奴身配你弟亲台，不必情深夜半来。
两兄弟想勾朱粉，逗我奴奴口点开。
开声数你失人情，谅你爷心镜那明。
奴奴想配爷爷你，因之不合姐年龄。
不合年龄爷亦知，转配亲身你弟呢。
果时不比闲时日，到来首要避嫌疑。
不避嫌疑爷失羞，莫过两兄弟执嬲①。
点得奴身分两个，兄㧱一头弟一头。
偷阴②奴苦泪悲伤，怨你今生貌不扬。
设若你要奴嫁你，断冇做爷个二娘③。
做你二娘泪满怀，受人千讲万疑猜。
外边无知里边事，话奴只脚踏双鞋。
鞋心不怪啲④怀疑，两兄弟又拱情痴。
奴奴究竟单双手，喂得狗无喂得猪。
猪贪狗想两相争，兄又扯时弟又搪⑤。
劝夫有兼细有让，畀⑥个眼开畀个盲。
盟山共你弟私斟，劝爷切莫要追寻。
爷呀再找蓝桥路，莫为奴身丢懒心。
心实劝爷爷爱知，果封歌当退婚书。
今生不得偕白发，望来世配未为迟。

【评说】叙事歌。女子先后被兄弟二人喜欢上，但女子最后选择了弟弟，只好割舍哥哥，写密信向他表示劝慰，希望他能够谅解。

【注释】①嬲，地方话，讨厌的意思。②偷阴，暗暗之意。③二娘，即二房。④啲，也写作𠺢，指别人。⑤搪，即拉拽。⑥畀，让的意思。

41. 蚬筛①淘蚬

河中淘蚬细难留,
莫系有钱心就嬲②?
蚬肉吃都无揶偟,
问声契哥乜来由?

【评说】女子在河中用蚬筛淘洗河蚬,将细小的蚬子丢回河中,因而触景生情,以蚬筛淘洗河沙蚬子比兴,指责男子无情变心,唱出男子抛弃自己,莫不是男子有钱了吗?到底是什么原因呢?

【注释】①蚬筛,以竹篾编织成的有小孔的淘洗蚬子工具,可筛出泥沙以及细小的蚬子。②嬲,niou¹,讨厌的意思。③来由,即原因。

生产歌

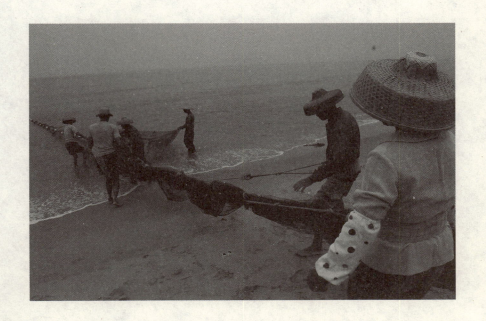

1. 渔家号子

噢——，来呀，噢嘿！抓得嘞！拉呀啊！哟吖，扯啰吖！噢吖扯啰！噢嘿拉呀啊！啊吖扯呀！啊咧拉呀啊！

【评说】渔家号子，是渔家劳动时喊出的有节奏的歌声。阳江地区这类号子，曾被称作"扯帆号子"。其实应是船厂工人从水中将巨大木材拉扯进入船坞所喊出的"拉木号子"。首句是领头者提示众人准备扎稳步子，拉紧纤绳的喊叫；二句，为众人响应；接着，领头起号，众人一齐用力；最后众人调节呼吸。

至于为何不是扯帆号子，据考察，阳江地区渔船使用三架帆的多是七艕和开尾船，开尾船比七艕船小，船帆约400～500公斤重，升帆时两人即可用绞车绞起船帆至桅杆顶。七艕船帆较大，一般用沙藤绑扎成若干根大麻竹竿横向射线式鲤骨，每一根疏密相距0.5～1.2米，桅高18～20米，宽10～12米，形成约180～200平方米的硬篷，以帆布制作的整体重约一吨。若鲤骨使用杉木，则重达4吨。升帆时，即使桅杆上端装有滑轮，桅杆下方装有双绞车，两人一组一前一后绞动时，也还需一人手持木棒随时准备插入绞车柄，防止船帆下滑。要将大帆扯满，喊叫的号子即使简单到"嘿嗬，嘿嗬"，节奏也难以整齐协调。

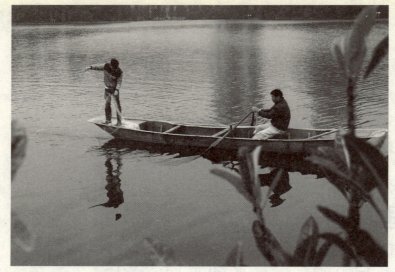

帘鱼

2. 十二月押虾

家兄呀,
正月溙①虾系新年,炮仗②千声喊哥驶船,
车③开第日④好揾⑤花钱⑥。
二月溙虾麻雾⑦暗,人字写成春字衬,
兄哥拿吃打醒精神。
三月初三三月廿三娘娘过嫲诞,
门字包东廿四间,拿食⑧无食几艰难。
四月溙虾飓风水造,梳齿⑨无都包字报,
兄哥拿食鱼钩拎⑩蒲。
五月溙虾是龙舟,疏齿迟木三点秋,
拿虾船仔水面游。
六月溙虾人话唔啱,东北起云打花狗⑪,
雾时起计扯风球。
七月溙虾年年有,手指千千⑫添粒豆,
押虾船仔上埠头。
八月溙虾透西南,押紧大虾中虾一间间,
拿紧塌沙龙鯏打过中环⑬。

九月漈虾北方起，押紧大虾换米煮，
押紧塌沙龙鯏换番薯。
十月漈虾北风开，十指瓯⑭瓯加碟菜，
押虾船仔鱼虾横财。
十一月押虾是系冬，三点直边共个洪，
押虾人仔抢英雄。
十二月漈虾是系年，车东车西水路都咁远，
人仔船仔点揾铜钱。

【评说】全歌唱的是捕虾船工一年 12 个月漂泊在海上的经历，感叹历尽风雨，生活艰辛。

【注释】①漈，地方话，发音 nai²，本意是水声，在此是捕捉的意思。②炮仗，即爆竹。③车，开船的意思。④第日，以后的意思。⑤揾，找到，赚取的意思。⑥花钱，即银子。⑦麻雾，迷雾。⑧搻食，寻找生活。⑨梳齿，梳子的齿。⑩拎，拿起来。⑪起云打花狗，云结成块。⑫手指千千，伸手的意思。⑬中环，香港中心区域，1840 年前仍为海。⑭瓯，阳江地区人称装食物的瓷器大碗为瓯。

3. 大围罟

众人哩，
果摆①开身，
鱼虾大汛，赤鱼②匝网，
当猪酬神③，
众人；
众人哩，
果摆开身，
鱼虾大汛，黄花鱿鱼，
起哂④金鳞。
众人。

【评说】围罟为大渔船，一般8～9尺高，船长丈六左右；单桅或两桅，两架长橹。围罟捕鱼需大批人力，每一围罟须由约48艘罟船组成，每一艘船需渔民8～10人，属于团体作业。48艘罟船组成的大围罟，由2艘"罟𦨛"指挥，6艘板艇负责用木槌敲打船板，驱赶海中鱼虾进入围网；负责"扯了"（疍家话，网纲的意思）的6艘罟船专门扯起网纲，设法将网下石坠尽可能接触海底，不让鱼虾从海底游走；一艘渔艇负责"靴鱼"（疍家话，兜起网中鱼的意思）、过秤，并负责记账和分派劳动成果。围罟所捕的鱼多为鱼头内有石的黄花、白花等。在大围罟作业时，还需一艘渔艇负责往返转运鱼虾。

【注释】①果摆，这一次开船。②赤鱼，鱼名，体长粗壮、头大而扁。③酬神，酬谢神灵。④起哂，全都是的意思。

4. 押虾

兄哥辑虾头尾撑，
辑虾无紧打罟棚，
五月押虾到十月，
年尾抛水落闸坡①。
上海透风②流水定③，
三山④横架⑤打罟棚。
上海透风天又变，
一声角仔⑥驶入神前⑦。

【评说】押虾，是海上捕鱼的一种方式，渔船使用网眼较小较密的网具，悬挂在船边伸出的木杆，网具下方须装置有一定重量的礌砣，使网具接触到海底泥面，以防海虾逃脱。捕获的虾个大；晒作虾干，价值较高。而辑虾作业是针对浅海，使用小船，揖虾所捕的几乎全是草根大小的小虾，可晒干用作过年过节蒸炊糕点，也可加盐腌成酱，同样是地方特产之一。

【注释】①闸坡，在阳江市海陵岛西南，今为著名渔港。②透风，即刮风。③定，水流稳定。④三山，地名，在海陵岛外海上。⑤横架，对开。⑥角仔，指螺号。⑦神前，渔港名，在海陵岛东。

5. 拉地网

唱起拉罟①麻雾暗,
拉近海边不见人,
日间系人夜系鬼,
拉罟人仔水浸腰头。

【评说】拉地网是使用两条船拉开一定距离拖着大型网具从远处向岸边驶近，然后用人力将网纲扣在腰间后退，将地网拖上岸捕鱼。捕捞对象是比较集群的底层鱼类：虾、蟹、带鱼、黄鱼、鲳鱼、墨鱼、鱿鱼、螺贝等。此类地网细密，对海洋资源影响较大，现已被禁止使用。

【注释】①罟，渔网。

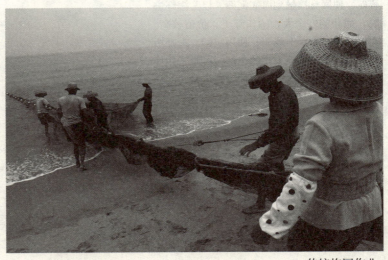

传统拖网作业

6. 肠悲不见闸坡山

妹呀哩，
竹篙做桅篷做悝，
就将板（哩）板仔做杕①驶埋船。
但看绞蒲三架悝，驶开澳口苦肠悲。
肠悲不见闸坡山，
只见赤霄②与东凡③。
呀哩。

【评说】船小出海，特别危险，渔民离开了闸坡港口，面对茫茫大海中的岛礁，不禁悲伤感叹。

【注释】①杕，船舵，控制船艇行走方向的工具。②赤霄，岛礁名，在南海上南鹏列岛西。③东凡，岛礁名，在南鹏列岛东。

7. 打蚝①仔

男：打蚝妹，打蚝人，
问妹你肯嫁我大船人②，
又有鱼来又有肉，
又有黄金衬白银。
女：打蚝妹，打蚝人，
妹家无嫁你大船人，
有日船头驶入水，
砍条黄竹招亡魂③。

【评说】打蚝是浅海作业，大船人是出深海作业的人。歌中明显告诉众人，出深海打鱼太危险，就算大船人给出那么好的条件，浅海作业的妹子还是不愿意接受的。可见深水渔民谈婚求偶十分艰难。

【注释】①打蚝，地方话，属浅海作业，敲开牡蛎壳，收获牡蛎肉为打蚝。②大船人，指深海作业者。③末句，借丧葬旧俗咒人，谓人死后，须由道士持黄竹，上贴幡旗，招回死者灵魂安置神位牌子。

8. 钓条狗梗①打鱼丸

牙带出身打面粉,
黄花出身打金银。
鸡鲳出身鱼的引,
墨鱼起水有阵烟尘。
白鲳出身如肉鸡,
花鲦出身口含泥。
门鳝有胶鲨有翅,
马鲛牙利无鳞鱼。
龙虾有钳人叹幸②,
泥鯭③韌丫有刺委督人。
翅仔晒干做补货,
打笠上海过江门河。
章拐八鹩船面上晒,
日头浇水爱收埋。
放网横罟,
仔喊阿爹阿奶做便钓线,
钓条狗梗好打鱼丸。

【评说】该歌以介绍鱼类出身、体态和名称的形式,巧妙地教人认识海中鱼类特征。

【注释】①狗梗,以及歌中的牙带、鸡鲳、墨鱼、白鲳、马鲛、章拐等均为鱼名。②幸,羡慕的意思。③泥鯭,鱼名,鳍刺有毒性,被刺伤则麻痹发冷。

9. 月亮光光照背西

月亮光光照背西，
斩条牛棍趆①牛归。
俉牛无吃阳江草，
趆回本地嗌②黄泥。
嗌紧黄泥好艰难，
担头望见海陵山。
有钱过渡坐船头，
无钱过渡褪衫游。
游到半海风浪大，
果条死命沤沙洲！

【评说】阳江水文密度达2.1千米/平方千米，大小河流14条，独流入海的就有寿长河、儒洞河、上洋河等。渡口也很多，如尖山渡、寿长渡、三丫渡、北环渡、寸头渡、阜场渡等，有的渡口水面达千米，摆渡船工收取微薄渡费。而穷人无钱只好游水过河，体力不支时便常有溺水事故发生。

【注释】①趆，本为小步快走，这里是赶的意思。②嗌，地方话，本是招呼的意思，在此为吃的意思。

10. 拗罾

出海拗罾（哥呀）无得近寨（哥兄）①，
迫于无奈，甲硬②撑排。
艇仔新装（妹呀）船底漏（哥妹），
甘低③庠水，庠出钉头。

【评说】罾是海边人用作捕鱼虾的网具，网丝嫩，网眼小，可开可合。拗罾属浅海作业，退潮时，渔民在海滩上架起五根木头，其中，小船或者竹排边的一根装置一辘轳，再以绳索连接约三四丈远处的其他四根木头，各根木头牵挂罾网四角，然后在小船上稍事休息等待涨潮。潮水涨平后，开始绞起罾网，驾小船抓一把炒米糠等放在罾网上以引诱鱼虾来寻吃。再驾小船回到原处绞下罾网，静待一会儿，轻轻绞起罾网，驾小船前往罾网前，用网兜兜起网上鱼虾。如此来回操作，直至退潮。这样的绞罾，多是捉到行动慢的小鱼虾，大鱼则少。

【注释】①首句指在海上遇到潮流，小艇无法靠岸。②甲硬，地方话，硬着头皮之意。③甘低，低头的意思。

漠阳江出海口螃蟹化石

11. 螃蟹令

一个螃蟹两对贡①，
两只眼睛，
八只爪，
两个螃蟹四对贡，
四只眼睛，
十六只爪。

【评说】螃蟹令为疍家婚俗闹洞房的"猜枚"（划拳）方式，输者罚酒一杯。也是渔村孩童喜欢的游戏，凡出一次手指，口唱数字时，必须符合螃蟹的螯数及爪数，两人指数相加等于口唱的数字者胜。本来，一只螃蟹只有一对螯，却说成两对，有故意误导对方之嫌。

【注释】①贡，螃蟹的螯。

12. 沙螺虫

沙螺虫，无出角？出几长？
出到屋脊梁。
无打你，无闹①你！
留你去海执②蕹子③。
执几多？执两箩。
无打你，无闹你！
留你落来歇歇气。

【评说】沙螺虫，为地方儿童游戏。

【注释】①闹，地方话，骂的意思。②执，摘的意思。
③蕹子，即红树果实。

13. 去摸涌①

二叔公，
去摸涌，
摸个细蟹公；
镊紧哎哟痛，
快快放回窿②。

【评说】浅海摸鱼，无借用工具，全凭双手在水中摸索，凭经验抓鱼虾。往往被躲在泥窟窿的螃蟹钳住。未成年螃蟹的螯最为尖利有力，御敌时可钳穿成人手指后自断其螯逃走。未成年螃蟹断掉螯后会在成年换壳时再长出新螯。成年螃蟹为脱逃一旦断螯，则无法再长出新螯。

【注释】①涌，指河涌。②窿，泥洞。

鱼篓

14. 夜摸涌

二叔公，夜摸涌，
摸嚄①大虾公②，
虾头虾尾送烧酒，
虾肉包饭燶③。

【评说】摸虾，是近海村民利用夜间鱼虾静伏水下泥面时去抓的一种方法，动作须轻，一旦触摸发现鱼虾须快，方能得手。

地方有话"人多好做工，人少好吃用"，说的是人多力量大，人少则吃得精细。看来这二叔公是独身，要不在河涌摸了只大虾，怎么会独自享受？歌中这虾也大得夸张，除了可作为下酒菜的虾头虾尾外，那虾肉还包成饭团，乐得二叔公酒足饭饱。虾，本是河虾海虾，而"虾"字在阳江地区使用很广，内容相当丰富，如"虾人""大虾细""人多虾人少"中的虾，都是欺负的意思。

【注释】①嚄，地方话，即一只、一个、一支。②虾公，地方话，指大虾，小虾称虾仔、虾毛。③燶，即焦糊；饭燶，地方话，饭焦，即锅底层的饭，香而脆。

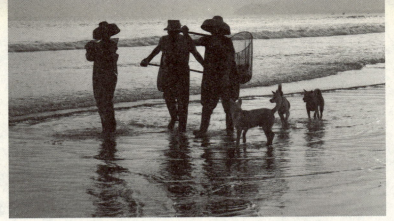

浅海抓鱼归来

15. 初一朦朦水入涌

初一朦朦水入涌，
尖头藤鳝出都窿。
黄花大碌帘无紧，
龙鲡鬼婆黑鳢①松②。

【评说】水入涌即为涨潮，凡海潮所通之地粤人皆称涌。海水涨潮退潮是自然现象，阳江沿海有"初一朦朦水入涌"，"头大初三，尾大十八"，"廿三廿四，朝湄晚湄"等关于涨潮时间的俗语。初一、十五日，天刚蒙蒙亮便是涨潮时，此时，一些鱼虾追着潮头离开泥洞，是渔家捕鱼的最佳时机。可惜帘网眼小，捕得的是小鱼，大的鱼都逃跑了。

【注释】①黑鳢，鱼的一种，尖头、藤鳝、黄花、龙鲡、鬼婆均为鱼名。②松，逃跑的意思。

16. 十二月开身

　　正月开身船到北环，下帘①摇橹过沙滩。
　　二月开身船抛澳塘，擦干禅面②铺好张床。
　　三月开身沙堤现隐，下帘落海产量加增。
　　四月开身船到三洲，一海西南眼泪暗流。
　　五月开身船到南鹏，罟㚿③两艘板艇成群。
　　六月开身船到上川，多情二句讲无完。
　　七月开身船到逎芒，天穹织女会牛郎。
　　八月开身船到下川，月圆月结年过年。
　　九月开身船到西凡，为哥相思午夜间。
　　十月开身万山将近，桅杆挂盏大光灯。
　　十一月开身船到海陵④，倒涌⑤水秀山又清。
　　十二月开身天寒地冻，镬土渔场装北风。

　　【评说】该歌唱的是一年间出海捕鱼的不同海域，不同作业，有下帘、围网等。下帘的工具叫帘仔，就像门帘窗帘，网眼大，网到的鱼大，网眼小点的网到的鱼就小。帘上方串网纲，绑有浮子，下绑铅坠，垂直于水中。驾船在海上布下帘仔，然后以木棒敲击船沿，响声惊吓水下鱼儿往网中窜去被网卡住，驾船按浮子标志沿路拉起帘仔，摘下所卡住的鱼。索罟围网是捕捞集群鱼类规模大、产量高的过滤性渔具，其捕捞目标是集群的中层鱼类、近底层鱼类，如鲐、太平洋鲱、沙丁鱼、舱鲣、狐鲣、金枪鱼等。

　　【注释】①帘，网的一种。②禅面，船柜盖。③罟㚿，指大船。④北环、澳塘、三洲、南鹏、上川、下川、西凡、万山、海陵均为岛礁名。⑤倒涌，河水冲滚。

17. 开身①

一怕风，二怕浪，
提蒲②做海③世界孤寒④。
台风巴闭⑤，下齐碇缆望风无来。
穿裤无头，着衫无袖，
提蒲做海世界下流⑥。
出海拖鱼劳苦好大，
疍家出海脚无穿鞋。
浪花泼来做水饮，
提蒲做海，身无斯文⑦。
讲起开身，功夫⑧好多，
抽车打索兼㧾石砣。
讲起开身唔稳阵⑨，
拖男带女出世就捱。
出海做工唔稳阵，
一浪打来头就晕。
疍家无屋贼无村，
全家开身颤腾腾⑩。

【评说】全歌诉说疍家出海的繁重工序，出海有风浪袭击危险，而生活穷困辛酸，连件像样的衣服都没。所谓"穿裤无头"，其实就是一块布，在腰间一围，前幅左右一搭，拉一角插入腰间就成了下海的裤子，谓之"大矫扣"。这种裤子有利于在水中遇险时只要一拉就开，游水中免除了衣物束缚。

【注释】①开身，即开船。②提蒲，说起来的意思。③做海，即打鱼。④孤寒，地方话，有别于粤语中的吝惜小气，指处境恶劣，生活艰难的意思。⑤巴闭，厉害的意思。⑥下流，地方话，非指贱格，此指最下等。⑦斯文，干净的意思。⑧功夫，指船上工作。⑨稳阵，稳妥。⑩颤腾腾，害怕的意思。

婚嫁歌

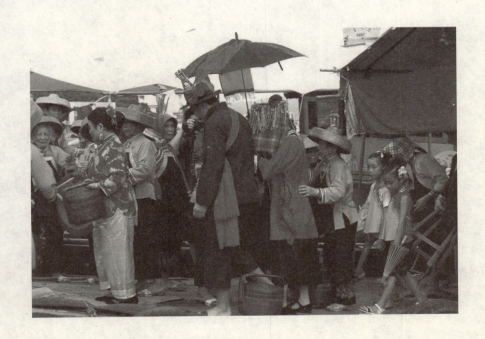

1. 十梳

一梳梳篷，二梳过龙；
三梳三年和合，四季兴隆；
梳了四梳，前边氽①钟②后边氽碰，
两边额角，砌起芙蓉；
五梳大穗③插前，穗仔插后，
双都穗仔，配起红球；
梳了六梳，六龙注水驻天河；
梳了七梳，七姐下凡配董永；
梳了八梳，拾齐行李上京求名；
梳了九梳钱十九，留钱阿大④起高楼；
梳了十梳十足好处，多添桂子⑤手抱男儿。

梳头插髻

【评说】梳头，是疍家婚嫁中的一项重要仪式。准新娘出嫁离开娘家前，先洗髻，洗髻要在水中放上几片柚子叶，谓辟邪。洗完髻，再"开脸"，后"梳头"。"开脸"是女伴以麻线口手并用，绞去新娘脸上颈脖上绒毛，使之亮丽光洁。"梳头"是改变原来发式，表示要当新娘了。梳头得邀请父母健在、夫妻健康、儿孙满堂的"好命婆"手持新木梳为准新娘梳头，一边梳，一边唱。梳头完成，这才披上头盖，静静等候吉时出嫁。阳江沿海东平港、闸坡港、溪头港、沙扒港、上洋港等大港口以及浅海多个渔港渔村，有着与陆地居民不同的婚嫁习俗。因社会地位相对低下，男娶女嫁得选择在夜间二更时分开始进行。根据定下的日子，送亲和接亲的彩船不管两亲家船距离多远，风浪多大，都必须按时到达。这时，新娘必须随着"送嫁阿嫲"、伴嫁的姐妹、抬嫁妆的一起迎接新郎的彩船。

【注释】①氽，diam²，地方话，垂挂的意思。②钟，即刘海前的饰物。③穗，彩色丝线扎成的饰物。④阿大，渔女对兄长或父或母的称呼。⑤桂子，寓意贵子。

2. 年庚一合①两公婆

好话②讲都几鱼箩，
年庚一合两公婆，
文定落逋门一过，
抵嬲③都爱谢媒婆。

【评说】旧社会男婚女嫁，大多是父母之命，媒妁之言。习俗中，先是合年庚，由媒婆持年庚帖向双方互换生辰八字，认为无相克，便算定下婚事，然后男方送文定，选择吉利日子知会女方，再下聘进而过门成亲。到那时就算不满意，也得感谢媒婆。

【注释】①合，geam³，地方话读作甲，如"甲无紧"即合不来。②好话，指媒人惯用的手法。③嬲，niou，即生气。

3. 骂媒

（一）

骂句媒婆抵喂沙，明知谷壳话芝麻。
咒其生仔生成蟹，死过咸鱼曲过虾。

（二）

媒妁之言假话多，声声哭喊骂媒婆。
强拉我嫁难和好，哭干眼泪变成河。

【评说】骂媒是哭嫁时一项重要内容。旧社会，女性权益没有保障，不管穷人家还是富人家的女孩子，其婚姻都由不得自己决定，有"一由父母二由天，三系媒婆定姻缘"之说，连拜天地时都要盖着盖头，直到进入洞房才能见到丈夫的真实面目，这往往给女性造成许多遗憾。故此，女孩子出嫁时为了宣泄心中不满，借哭嫁来表达对未来生活的恐惧，借哭嫁来诅咒媒婆，以此进行无奈的反抗。

4. 谢媒

一世做媒三世好，
子子孙孙补功劳；
一世做媒三世胜，
子子孙孙考功名。

【评说】谢媒是民间婚俗一仪式，一般是在新婚三天新郎新娘回门时，酬谢媒婆。在给媒婆送上酬金礼品时，须唱感谢媒婆的撮合，以及祝福的歌。

5. 妹姑出嫁

众人呀，妹姑担遮①门口傍，阿爹年晚少对门神，众人。
众人呀，妹姑担遮门口傍，一连恨②死好多人，众人。
众人呀，妹姑叹③歌无怕否④论，从朝到晚入都神，众人。
众人呀，妹姑担遮撑开把伞，无俾⑤月头晒死米仔香兰⑥，众人。

【评说】此歌为疍家婚俗嫂子陪叹（哭）的咸水歌。新娘在出嫁前半月开始叹歌，其叹的对象是父母、叔伯、婶姆、兄弟姐妹和亲友，其叹的内容是辞祖宗、别姐妹、别婶娘嫂子、谢亲友、叹父母恩情难报、叙述离情等，还有叹一些埋怨的话。这些所谓"叹"，即外地所称的哭嫁。对于哭嫁，《李志》曰："先数日与父母家亲属哭别。"又按曰："女嫁必哭，不知何始。"渔家哭嫁，一直沿袭下来，这是渔家女孩子出嫁前所唱的咸水歌，以出嫁女一人独自叹为主。两人一起唱的叫作"对叹"，有同族同宗的女性亲人来陪准新娘对叹，而多数是出嫁女孩的姐妹、好友陪叹，即使手头活多，也要抽空前来陪叹一个晚上，以尽"姐妹情"。渔家女多是勤劳的，即使叹歌，也不肯闲下，会边织网边叹。叹时多有叙旧，回忆儿时旧事，或辛酸或有趣，进行情感交流，表达难分难舍之情。

【注释】①担遮，地方话称伞为"遮"，担遮即打伞。②恨，地方话，爱慕的意思。③叹，唱歌。④否，读音 pi³，否论即议论的意思。⑤俾，被的意思。⑥米仔香兰，一种兰花，又称米碎兰。

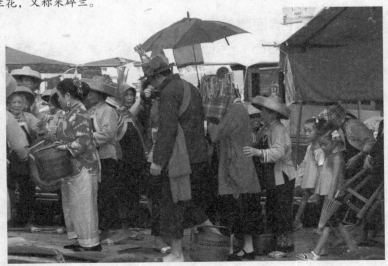

疍家婚礼

6. 打堂枚歌（一组）

丞相开讲

诸臣朝圣分列两班，微臣代主细讲一番。众臣静听奉主方行，今晚主上初登宝位，初立正宫。上有景星庆云之祥，下有河清海晏之兆，堂前有钟鼓和鸣之乐，室内有琴瑟静好之音，大庆一堂有嘉禾瑞草之祥，民有鼓腹合浦之乐。朝内有王子公侯百爵，九卿四相，八大朝臣，朝外有督将提晋司度。外县叶参由，可来到齐恭贺。但未见水淀鸠回朝，有金牌一道特召水淀鸠回朝恭贺主上。洪福团圆是也。

有歌一条：

　　爱臣在外掌兵权，文武双全两并肩。
　　今晚新君逢大喜，淀鸠要贺主团圆。
　　此酒水淀鸠回朝贺主之酒。众人陪喜。

【评说】阳江地区有"第一爽，剃头做新郎"之说，把做新郎视为人生第一喜事。故而，婚礼中打堂枚时新郎俨如皇上，端坐于上位，两旁设置左右丞相与水淀鸠相互配合，斗歌斗酒。

水淀鸠回朝贺主论

良期吉日，吉日良期。今晚新君初登宝位，新立正宫。微臣谨具。喜酒四坛。加章一本，入朝奏贺，故未敢冒犯，敢劳二位丞相。待卑职奏圣上。如主上准奏微臣上殿回奏。皇上不准奏，微臣则不奏。谢水淀鸠头戴金冠身穿锦袍腰环玉带手持朝谏，钦命统领天下宦官齐眉国泰。水淀鸠水军都督，头戴红顶身穿黄马褂。老总兵官，齐回朝见贺主禀词。恭喜恭喜，恭喜新君你多福多禄多生贵子。来娶某家之女鼓乐和谐，夫妻偕老，白发齐眉。今晚新君拣定良辰吉期欢欢喜喜彩毡铺满地。五音六律，喜庆佳期，重重叠叠满屋朱履。

礼行大戴，诗咏关雎。

贺主歌一条：

> 君居大宝几繁华，百官齐贺到君家。
> 君登大宝升平世，请开金口露银牙。

新君开金口，风调雨顺，国泰民安。此酒水淀鸠贺主团圆之酒，举杯，众臣陪喜。

【评说】水淀鸠，外地称之为"歌伯"，当地称打堂枚的主持人为水淀鸠，主要责任是为新婚活动助兴，每次唱完贺歌讲话后须为新郎斟酒。水淀鸠要护主，替新郎挡酒，又劝诸位喝酒，还要跟丞相、十友仔以及外围贺客猜枚斗歌，因此必须是见多识广，反应快捷，能说会唱且善饮的人才能担当此任。

十杯酒歌
丞相讲第一杯酒

佳人临绣阁，琴瑟庆良宵，真如秋水，女貌娇娆。新郎眉貌俏，新娘真好笑。亦曰：乾坤定矣。

诗云：桃之夭夭，新君登位，一品当朝。

第一杯酒有歌一条：

> 一杯喜酒敬君先，一双佳偶是良缘。
> 一天喜事重重喜，一路福星到百年。

主上饮一品当朝之酒。新君饮双杯，众臣陪喜。

【评说】乾坤定矣，本是指天和地，此指男女成婚的人生大事就定下来的意思。丞相先举起酒杯唱歌一首，祝福新人百年好合。

水淀鸠讲第二杯酒

齐眉初举案，梁鸿得孟光。新娘闺秀阁，佳客满厅堂。鼓瑟吹笙阴阳和而后雨泽降，夫妇和而后家道康。红颜玉女，许配才郎。天缘作合，二姓成双。

二杯喜酒歌：

> 二杯喜酒贺新郎，二枝银烛照新房。
> 二人快活同台饮，二气相交上绣床。

此酒主上饮二姓成双之酒。新君饮双杯，众臣陪喜。

【评说】借用举案齐眉的典故，祝福新婚夫妇恩恩爱爱。典故说的是东汉书生梁鸿读完太学，却无意当官，回到家乡种田，与富而貌丑的财主女儿孟光成婚，放弃富裕生活隐居霸陵山区，夫妻自食其力，耕织为生，其事迹为后人赞誉。

丞相讲第三杯酒

才子佳人两并肩，犹如董永配天仙。慢讲真情话，携手到床前。蚕缘蛰垫，瓜瓞绵绵。新居登位，连中三元。是三三连元之酒。

三杯喜酒歌：

　　三元连中合登科，三年凤必肚中驮。
　　三载定然三及弟，三星在户纳三多。

【评说】借用"天仙配"的故事寄语新婚夫妇克服生活困难，互敬互爱，儿孙满堂，得中三元。天仙配是讲天上七仙女私自下凡，冲破艰难险阻与董永成婚的故事。三元，即古代科举的乡试、会试、殿试均为第一名者，分别是解元、会元和状元，三元及第是古代读书人梦寐以求的最高荣誉。

水淀鸠讲第四杯酒

帝王有出震向离之象，大臣有补天浴日之功，女子有三从：从父、从夫、从子。又有四德：妇德、妇言、妇容、妇工。夫贤妇顺，四季兴隆。

此酒四季兴隆之酒。新君饮双杯。众陪饮之。

四杯喜酒歌：

　　四杯美酒状元红，四马门高福禄荣。
　　四季兴隆君遂意，四方出入运亨通。

【评说】借用八卦中之位，比拟新郎为大，新娘须好生照顾之意。八卦中东方为震位，离位在西方。补天浴日，即女娲炼石补天和为太阳洗澡的故事。三句，即古代封建礼教束缚妇女的"三从四德"。

丞相讲第五杯酒

良辰万事可，吉日小登科，四亲六戚来恭贺，交杯接盏会娇娥。新娘房内把眼梭，恰如牛女渡银河。新君登位五子登科。

此酒五子登科之酒，新君饮双杯，众陪饮之。

五杯喜酒歌：

　　五杯喜酒贺新郎，五云呈瑞到厅堂。
　　五经教子勤勤读，五子齐荣上帝邦。

【评说】借用民间故事，提示新婚夫妇须心怀慈善，教育后代，方能家庭和睦，子荣家富。《三字经》有"窦燕山，有义方，教五子，名俱扬"句。窦燕山，指五代燕山府窦禹钧。

水淀鸠讲第六杯酒

良缘由夙缔，佳偶自天成，真真是满堂皆吉庆，鸳鸯枕上好私情。荀氏兄弟得八龙之佳誉，河东伯仲有三凤之美名。新君登宝位六位高升，此六位之酒，众陪饮之。

六杯喜酒歌：

　　六杯喜酒敬新郎，六（绿）鬓佳人在两旁。
　　六（绿）叶常青如柏茂，六缘小姐结成双。

【评说】借用东汉时期"荀氏八龙""河东伯仲"故事，提示新婚夫妇要尊崇儒学，重视礼制。荀爽兄弟八人俱有才名，谓之"荀氏八龙"。

丞相讲第七杯酒

锦夕三星耀，琴瑟庆良宵。新君有才新娘俏，姻缘注定鹊渡银桥，新君登位七星拱照。此七星拱照之酒，众陪饮之。

七杯喜酒歌：

　　七杯喜酒贺当朝，七夕牛郎渡鹊桥。
　　七姐下凡随伴姊（主），七星高照会贤娇。

【评说】寄寓了新婚快乐，甜甜蜜蜜，比翼双飞，永结同心的良好祝愿。

水淀鸠讲第八杯酒

真真趣，真真趣趣，红叶题诗句。洞宾、铁拐、汉钟离，曹国舅、韩湘子、采和、果老真华美。何仙姑，笑湄湄，诸君莫把搞疑虚，其中实有味。新君登位，八仙贺喜，齐齐饮胜。

八杯喜酒歌：

八杯喜酒玉冰烧①，八龙佳誉冠当朝。

八仙贺寿增加寿，八基之命压群僚。

【评说】借用红叶题诗和八仙贺寿的故事，祝福新人从年纪轻轻时认识相交至白头到老，八仙前来贺寿。地方对数字"八"尤爱，因八与发谐音，连办酒席时都必有"蚝豉发菜"一盘，寓意"好事发财"。在"打堂枚"中，一般"十友仔"陪饮至第八杯酒时，多已大醉，"水淀鸠"往往乘势呼唤"齐齐饮胜"，"十友仔"则舍命陪君子，一饮而尽，唱歌越发兴起，虽然大多舌头打鼓，但气氛仍特浓烈。

【注释】①玉冰烧，传为清代产于佛山的广东著名米酒。

丞相讲第九杯酒

三皇为皇，五帝为帝。天子天下之生，诸侯国奉君，夫妇同衿吉日辰。此夕桂花甜蜜酒，鸳鸯帐里弄精神，新君登位九子连登。此酒九子连登之酒，众陪饮之。

九杯喜酒歌：

九杯喜酒敬新郎，九经治国达朝堂。

九长效比张公艺，九代同居近帝邦。

【评说】三皇五帝，传说中的上古帝皇。历北齐、北周、隋、唐四代的张公艺，治家有方，传说家族九代同堂，合家九百人，和睦相处，传为美谈。

水淀鸠讲第十杯喜酒

凿山通天海，炼石补青天。有名行富贵，无事小神仙。同谈千岁语，共订百年缘。夫妻一对，十足双全。此酒十足团圆之酒，众陪饮之。

十杯喜酒歌：
　　十杯喜酒敬新君，十分福禄似天神。
　　十分好命人难及，十足双全胜过人。

【评说】十是地方人喜欢的吉祥数字，寓意十全十美，圆圆满满。

新君诗：
　　新娘貌可比西施，坐君迷惘两情痴。
　　新君一见新娘面，玉手相携悔恨迟。
　　迟会二人貌更佳，切齿咬牙幸一排。
　　君幸新娘眉貌好，娘幸新娘貌又佳。
　　六缘小姐咏今宵，鼓瑟吹笙去接娇。
　　今晚饮逓高兴酒，明年鸡酒①又来邀。
　　邀亲朋至好欢欣，又邀戚友共乡邻。
　　诸姑伯叔来恭贺，饮逓满月饮开灯。

【评说】这是祝愿新人和谐相处、早生贵子的歌。所唱的"开灯"，是地方习俗，即为前一年出生的男丁开灯挂灯，一般定在年初十，添油烧香拜神，直到十六日圆灯。计划男丁开灯，父母需事先添置一盏灯，挂于祠堂灯棚，然后邀请同宗同祖父老喝酒，谓之"饮灯酒"。开灯仪式时间需几天，需花费人力物力财力，有的男丁家庭因生活拮据，难于当年开灯，也可选择条件允许时举行，迟则于结婚时婚礼与开灯同时举办，称为"老灯"。若有穷困人家的男孩子一直没有开灯，则无论年纪多大都被认为是小孩子。

【注释】①鸡酒，为婴儿满月制作的酒，以糯米饭发酵而成。

7. 贺新君厅堂唱（三首）

（一）

贺新君圣寿无疆，贺新娘地久天长。
贺新娘效妪昌样，贺新君效郭汾阳。
贺君有五福临门，贺君有进喜交欢。
贺君有一团和气，贺君有白发齐眉。

（二）

吉日吉时讲起头，靓夫靓妇乐绸缪。
好貌好才真快乐，同衾共枕几风流。

（三）

银瓶斟酒乐纷纷，大家恭贺敬新君。
今晚饮逓高兴酒，明年开盏白花灯①。

【评说】郭汾阳，即唐代名将郭子仪，山西汾阳人。
【注释】①白花灯，地方俗指生男丁挂白花灯。

8. 送新君回房歌

银瓶斟酒落金盅，敬去新娘个老公。
今晚饮逓高兴酒，白发夫妻福禄崇。
唱条歌仔贺新郎，一番锦被盖新床。
锦被盖郎郎盖凤，龙床承凤凤承郎。
唱条歌仔贺梅香，多烦你去问新娘。
拈粑①几包分去偘，十友拱多想着尝。
梅香亚嫌系真呆，问揪粑无拈出来。
十友拱多才嗻改，冇粑点能肯走开。
特问梅香果婶人，畀粑几包去偘分。
多少几包分去偘，少吃多香系爽神。
嘱过大家十友人，爱顾床头米斗灯。
爱看新娘明朝看，灯前火后看无真。
今晚送房到屋中，新娘坐落笑蒙蒙。
叔侄大家回屋里，得真龙凤好相逢。

【评说】"打堂枚"后，"十友仔"送新郎入洞房取闹，索要糖果糕点时所唱的歌。

【注释】①粑，ma⁴，阳江地区对糕点统称粑。

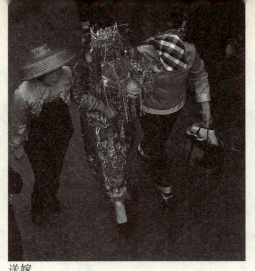

送嫁

9. 送新君回房 十杯喜酒歌

一杯喜酒敬新君，一龙一凤结成群。
一自棋边相会姐，一年夫赐玉麒麟。
二杯喜酒正当时，二肉相挨汗湿衣。
二国闻明君第一，二人容貌压西施。
三星在户满厅堂，三甜和合结成双。
三生有幸逢娇姐，三怀夫妇永安康。
四季兴隆福禄全，四海扬名瓜瓞绵。
四亲六戚来恭贺，四时光景四时天。
五和六合好风流，五湖四海任君游。
五经诗史勤心读，五代书香到白头。
六位高升结发缘，六衣郎配姐婵娟。
六阳尚有春归日，绿鬓之颐到白头。
七名是牛女渡河，七星拱照咏诗歌。
七宿过河同半点，七众篷笼髻恶梳。
八仙贺寿寿加增，八月中秋玩月轮。
八二佳人才子配，八个丫鬟伴姐身。
九九长长夙世缘，九闻夫妇乐无边。
九如叶吉三多庆，九代同居万古传。
十分相貌两公婆，十样双全福寿多。
十全十美人钦敬，十足齐眉好命啰。

【评说】该歌词内容有取自香港电影《第八才子花笺记》，也有取自典故和民间传说，全是祝福吉语。

10. 送房叹米斗歌

初步送君转绣房，果对洞房烛一双。
白个拱多红个少，边个婢人拱伟安。
灯前那对系乾隆，嘉庆道光到咸丰。
合足乾隆皇那样，生仔添孙喊太公。
灯盏那对系团圆，中间那对系铜钱。
今晚娶回双有对，白发夫妻到百年。
灯草两条一节齐，二人携手入罗帏。
两个大家同到老，夫妇相交白发齐。
筷子十双一样长，新君钟爱果新娘。
今晚娶回双有对，似乎那对系鸳鸯。
橘子青青插两边，红红绿绿似兜①莲。
莲树开花花结子，结子开花中状元。
青铜宝镜照新君，新床新被会新人。
锦被盖郎郎盖凤，龙床承凤凤承郎。
果把布尺点金星，君话新娘你要听。
量布做衫君富贵，着过必然家道兴。
银等②一把好清新，新娘有福会郎君。
日间来等珍珠宝，夜间来称宝金银。
铰剪③原来铁打罗，似乎那对两公婆。
两个合埋脚曲脚，鸳鸯一对不离疏。
拱多④白米白如银，新娘有福侍新君。
合意情投真快乐，胜过张公艺来分。

【注释】①兜，量词，棵的意思。②银等，指小型杆秤。③铰剪，即剪刀。④拱多，这么多的意思。

11. 十叹新娘房间

一叹新娘果屋间，门帘风拨两边翻。
今晚洞房花烛夜，二人帐里几风凡。
二叹新娘好嫁妆，台椅排开在两行。
今晚送房在改用，明朝又启出厅堂。
三叹新娘个柜台，二格亲家嫲做来。
青线扣环真俏丽，两边拖桶①任君开。
四叹企柜裁新衣，三箱六箦系珍珠。
宝贝珍珠家内有，发财福禄运行时。
五叹妆台系好漆，两边拖桶任君拉。
无信大家来看过，爱爱扯开又宿埋②。
六叹新娘果镜妆，头髻金钗插两行。
梳髻新娘真第一，新君又下手来帮。
七叹新娘果对镯，金镯里面运金边。
多得舅爷来买个，师傅用功君用钱。
八叹新娘好花通，花通镶几度浮龙。
度度浮龙委转曲，好比驶船扣逆风。
九叹绫罗帐果铺，步步扣针娇做蒲。
朵朵红花结白蕊，朵朵白花床上桃。
十叹新娘蚊帐眉，绣花孔雀共相思。
对面芙蓉花眨眼，那对崩沙③展翼飞。

【注释】①拖桶，地方话，抽屉。②宿埋，地方话，推进去，关起来。③崩沙，地方话，即蝴蝶。

12. 十叹龙床

一叹新娘好秀床，红花粉刷荡荡光。
睇见鲜花开叶叶，真正梧桐似凤凰。
二叹果条蚊帐眉，两条彩布绣金丝。
中间一对鸳鸯雀，相亲同比翼双飞。
三叹珠罗蚊帐新，两朵金花挂白云。
春风吹送云头落，帐里仙童会玉人。
四叹果张锦被华，上边满目白红花。
四边嫩秀成双对，到头到尾摄娜娜。
五叹枕头好厚情，拍埋细吐夜莺声。
外边枕头还粉景，里边共玉脸相迎。
六叹果张席彩纹，枣子早孙碌席痕。
横席如花人字样，四边席碌好多人。
七叹龙床果四边，一双宝鸭落池莲。
应得几年来改荡，鞋仔排满床面前。
八叹新娘文武能，品德情高志大鹏。
处世又公平合理，兴家创业自更生。
九叹新娘眉貌媚，芙蓉面色柳条眉。
面仔圆圆猪胆鼻，旺夫益子系因其。
十叹夫妻白发齐，鸳鸯和睦乐于维。
子孝孙贤家兴旺，铺床�着两夫妻。

13. 入房叹什物歌

桃花银烛正辉煌，白米如银用斗装。
红筷十双金铰剪，玉尺金花插两行。
两旁银树串银钱，橘子青青插斗边。
青铜宝镜圆如月，玉盏明灯到百年。
百年夫妇乐安康，条歌特唱贺新床。
今宵放落绫罗帐，新娘眉笑伴才郎。
才郎女貌下凡来，又唱条歌贺柜台。
内中那对鸳鸯格，爱爱宿埋又扯开。
开柜还兼看嫁妆，满柜衣裳闪闪光。
柜中必有珍珠宝，大红衫在里头装。
装衣布匹共金银，那个妆台理鬓云。
新娘照镜微微笑，镜里还装个玉人。
人对菱花月一轮，无愁面粉旦无匀。
虽系新娘生得俏，也爱胭脂旦面敷。
面敷旦好貌仙然，脚中还衬对金莲。
俏丽青年花一朵，飘飘压倒月中仙。
先先梳鬓爱轻清，好个篷笼鬓美名。
梳鬓系新娘手势，梳成虽㤰个凉亭。
凉亭夫妇乐欢娱，荷叶还题一首诗。
最妙洞房花烛夜，两人做出卖胭脂。
卖胭脂戏极风凡，就做张床做戏坛。
二人同演姻缘戏，床上无应打大翻。
翻身做送子天姬，夫妇成双吉日期。
年年贵子从天降，百年夫妇乐齐眉。
齐眉衣架最欢娱，斗来搭得下衫衣。
晚下脱衣搭上架，交欢乐处几情痴。

痴情几句贺油瓶，就将四耳串红绳。
天早起身梳靓鬓，玉嘴斟油哆哆声。
声声玉嘴对皮箱，箱中装满好衣裳。
上至绫罗冬至缎，绸纱二八几排长。
排长几句贺新郎，堂枚结束送回房。
夫系有缘妻得意，一团和气永安康。

【评说】第6首至第13首为疍家婚嫁组歌。渔家婚嫁，摆酒也在船上举行。男家头集合所有亲戚渔船在一起，每船至少摆酒3席，酒席名堂有"鸡乸带仔""四海碗八大炒"，穷者则酒肉中加萝卜、芋头垫底。酒罢，开始打堂枚（也称"打堂梅"）。打堂枚是深水疍家婚俗活动中祝贺新婚的一项重要内容，其形式为说唱。淡水疍家婚嫁，则没有打堂枚习俗。打堂枚需集中至少4条船相拢居稳一处，以船帆或布帐搭成大篷，篷下置四张八仙桌排成一线，八仙桌两边摆放条凳设座位。新郎坐上首位，下首坐"水淀鸠"，两边首位分坐左文右武两"丞相"，余下的位置坐参与打堂枚的正副"太尉""总管""都统""统制""统领"等，谓之"十友仔"。

打堂枚由"水淀鸠"主持先唱，左右"丞相"合议回唱，"十友仔"酬唱。未安排角色来看热闹的也可酬唱。酬唱者应对不上来算输，输则罚酒。打堂枚的参与者，须进行猜枚（猜拳），即以一瓷盘盖住若干橄榄，主持人叫着口令，双方同时伸出手指来猜，唱出的数量与瓷盘中实际的数不同算输，罚酒一杯。不少人因不胜酒力而退出，旁观者顶替位置接着猜枚，使打堂枚气氛更加热烈。

打堂枚结束，十友仔起哄闹洞房。唱《送新郎回房》《叹龙床》《叹十杯美酒》《叹新房》《叹米斗》《叹新房什物》等，反正新房中所有物品都可唱叹，并且时不时向新娘索要糖果糕点。橄榄，在阳江地区叫作榄仔（揽仔），寓意抱拥儿子。闹洞房者以红绳吊起一颗橄榄，要求新娘新郎同时伸嘴咬橄榄。更有调皮的，故意睡一下新娘床，谓"睡过新娘床，腰骨不会痛"。

清屈大均在《广东新语·诗语·粤歌》中曰："酒罢，……自后连夕亲友来索糖梅啖食者，名曰打糖梅。""打糖梅"与"打堂枚"音同字异，毕竟有其地方色彩所在。

14. 谢功劳

（堂枚调——结婚拜太公时唱）

阿爸阿妈请你行前有张横凳坐，
膝头到地未算数，
额头到地谢爹妈功劳。
一谢功劳无一点，
二谢爹妈功劳万千千。
有心叫你来饮酒，
义气姐妹坐横流。
三里①及第名利就，
四季兴隆有知周②，
五子登科先紧手，
六代儿孙加增福禄寿，
七子恭贺来饮酒，
八子登科结得万年球，
九子登科来拜相，
十代儿孙有风流。

【评说】此为新婚夫妇拜祖先时唱的歌。
　【注释】①三里，指旧制科考中状元后在进村前三里就敲打锣鼓。②知周，指礼貌。

15. 㧢带①背上人

（堂枚调谢功劳——婚礼上唱）

一条㧢带背生根，
二条㧢带背上人，
三条㧢带背起背脊几个尿虾枕②，
沤烂爹妈几条染淀裙，
好天好时浦面晒，
天阴落水爹妈收埋。

【评说】此为婚礼上闹洞房者唱㧢带的咸水歌，提醒后人不忘长辈生儿育女的艰辛。

【注释】①㧢带，渔家背儿童的用品。②尿虾枕，指背脊被孩童尿液浸成了茧子。

16. 供茶

（堂枚调——婚礼上唱）

一盏茶壶钩向东，
茶壶头上吊金龙。
咁好热茶无籿送，
留返白饼氹[①]老公。

【评说】此为疍家婚嫁中闹洞房的咸水歌，要求新娘供茶，向新娘要米饼。新娘也不能立马提供，要有意拖延。

【注释】①氹，地方话，哄的意思。

17. 会友

（堂枚调——婚礼上唱）

棚前棚后棚左棚右,
棚外请返棚里坐,
吾系食烟共点火,
水上船友同行拍手,
同馆师友,
识者咪弹,
弹者咪笑,
无识者同观捂住口,
识者同观来搭手。

【评说】此为打堂枚时十友仔相见时唱的咸水歌。

18. 新抱仔①摇大橹

（堂枚调——接新娘摇船时唱）

新抱仔，摇大橹。
食过煎堆，大个肚。
明年生贵仔，请我吃酸姜。

【评说】这是接嫁人唱的祝贺新娘的咸水歌。疍家婚嫁常在夜间举行，接新娘时需将一条小船装饰得披红带彩、漂漂亮亮，谓之礼船。礼船装上酒水、牲口、鱼肉和礼金送给女方。到了夜间四五点钟又用礼船过来接新娘。新娘头戴"猪乸嘴"盖头，身穿红色新衣裳，由女方家派出礼船送亲。双方礼船相距丈许时，迎亲和送亲的互相以竹篙击水嬉闹，斗歌。及至两船相近时鞭炮齐鸣，待两船靠拢后男方掌礼的喊迎新人上船，送嫁女眷便撑着花伞将新娘搀扶至船头，送嫁的往花伞上方撒谷爆（即爆米花），新娘再由迎亲女眷接住搀往男方船上。

【注释】①新抱仔，地方话，新媳妇叫"新抱"，加个"仔"字，有疼爱之意，如"老婆仔"。

19. 贺礼

金公仔，打戒指，
轻轻薄薄有钱二；
去畀①新契戴二指②。

【评说】按照一般习俗，戒指戴在食指为单身，既然此为贺礼所送戒指，又怎么戴食指呢？此处有点难以理解。

【注释】①畀，即给，此处为送给的意思。②二指，食指。

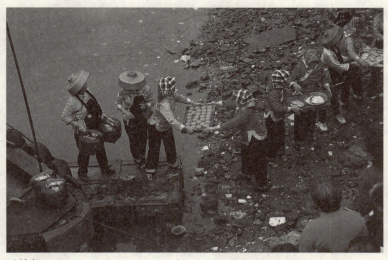

过礼船

20. 怨婚

世间怨嫁怨纷纷,
怨爹怨奶[①]怨媒人。
妇怨夫来夫怨妇,
怨来怨去怨盲婚。

【评说】该歌流传于民国末年。唱的是男女成家后,由于婚前根本不了解对方,致使生活中一发生摩擦便互相埋怨,既埋怨父母,又埋怨媒人,更埋怨旧社会婚姻包办制度。全歌短短四句,使用了整整10个怨字,足见对旧时的盲婚到了何等怨恨的程度。

【注释】①爹、奶,称呼父母的地方话。

丧葬歌

1. 买水①

你仔买水给老爷应本分，老爷为人在世系仔女亲人。
你仔女买水给老爷领受，你红莲②买水好好行游。
银宝③和香交过阿公手，你红莲邓④老爷买水眼泪流。
你吕⑤把铜钱抛落井，期间过井公土地讲到分明。
抛落铜钱就挖水源，邓老爷买水系你好红莲。
老爷世上有三个吕，去井头买水使桶揪回。
问过井公问过土地，你吕邓父买水果阵回来。
你吕邓父买水你要领受，你吕红买水回你仔门楼。
你吕邓父买水无放到地，邓父买水几个心碎。
你仔同父买水无放到地，山头龙脉煮饭香味。
买水回来群众眼见，山亭龙脉煮饭香甜。
我父你保⑥几个男儿几个吕，丑事带去好事畀⑦回。
你保几个红莲几个仔，我父保佑几房齐齐。
我父恩公仔女为补，你红莲同仔补你功劳。

【注释】①买水，为死者沐浴，消除生前罪恶的丧葬仪式之一。②红莲，指女儿。③银宝，即元宝。④邓，为的意思。⑤吕，即女儿，地方话把"女"读作"吕"。⑥保，保佑的意思。⑦畀，给的意思。

2. 买沙①

唐生②师傅带老爷出街连时耍荡,买沙条路问过阎王。
带老爷出街白纸令牌三行字,带老爷出街带老父回来。
带老爷出街行得稳阵,唐生师傅带路你见阳人。
白布搭桥桥板软,你男儿托父坐紧安全。
白布搭桥分开左右,两边孝子师傅来行头。
老爷你在桥面看见左右,买沙条路好好行修。
仔孙搭桥人讲勇生,两边孝子趣个条龙。
带老爷买沙有准备,唐生师傅解罪买沙回来。
点香过先点蜡烛过后,三杯烧酒敬你沙头。
三杯烧酒喊我老爷你领受,还有糖果敬你沙头。
邓老爷买沙拜过东西南北斗,问过阎王土地拜过沙头。
邓老爷买沙拜过东西南北四向,问过牛头马面问过阎王。
看你唐生师傅戴帽过先,着马褂过后,手拿木连企在沙头。
看你唐生师傅手拿木连来手打响,连手③响到你阎王。
看你唐生师傅手拿木连来写字,唐生师傅解罪买沙回来。
看你唐生师傅手拿木连来写字大小字有,买沙回去做你四个门头。
打开沙皮果④沙心,唐生师傅过手买沙连王回去做五道门头。
打开沙皮经唐生师傅个手,唐生师傅请讲分明。
打开沙皮其沙心肉好,唐生师傅解罪仔保功劳。
唐生师傅带老爷回家坐位,三魂七魄爱⑤回齐。
带老爷回家你也看见,老爷无罪坐位安全。

【注释】①买沙,渔家丧葬习俗之一。②唐生,地方话中对道士的称呼。③连手,马上。④果,这么。⑤爱,地方话,要的意思。

3. 煮粮饭

大锅抬出，灶也砌了，当天露地无犯天条。
三个金砖砌个灶，石头砌好，砌个边炉。
大锅底边同老爷煮饭，街上条路百姓来行。
邓父煮饭去门口外，当天露地无犯天条。
常好高田有变罗米，邓父煮饭仔孙来齐。
猓米煮饭系农民兄弟种，系你仔孙煮熟补你功劳。
仔孙煮饭应本分，三边四便滚到平匀。
猪湿①粉肠老爷做餤②，我老爷有千年粮饷万年用。
有猪湿粉肠罗米饭，老爷有千年谷种万年粮。
三保观者邓老爷来煮饭，观音做证把路来行。
老爷粮食月头吃到月尾，经过唐生手煮几香味。
老爷粮食年头吃到年尾，经过唐生宝剑刺过几香味。
老爷粮饭越食越香，越食越甜，越食越有，经唐生剑刺过几香喉。
老爷粮饭经过唐生师傅开口讲，分一份给太公太婆祖先尝。
又讲门官也有一份，门官土地分到平匀。
话过你要记紧，分一份给饿神鬼四方分匀。
三保观音也有一份，灶君也有一份。
灶君地龙分到平浑，仔孙拿饭比老爷你要领。

老爷领落讲到分明,仔孙拿粮口上记。
喊老爷领回粮饭仔见了心碎,保仔拿粮喊老爷你要领受。
带回粮食上山头,福禄寿粄③喊老爷你要领受。
老爷领落带上山头,又有金杯给你装酒。
老爷领落要放苏油,金筷一双比老爷挟餸。
我老爷金筷万年用,谷饭两埕老爷要领。
喊老爷领落几房人情,谷饭两埕老爷爱领受。
有张红纸盖上埕头,谷饭两埕老爷爱领受。
有两个金碗盖上埕头,粮食餸菜样样有。
竹箩装紧送上山头,竹木孝棍④男女有样。
玉麻孝棍仔孝亲娘,竹木孝棍男女取也。
玉麻孝棍仔孝亲爷,男女几多群众眼见。
有几条孝棍在老爷坟山面,爹娘恩功仔吕爱保。
玉麻扎上孝棍取新桃,保仔孙家庭夫妻到尾。
仔孙代上有财来,仔孙家庭人强马壮。
仔孙代代四季兴隆。

【注释】①猪湿,即猪肝。"肝"与"干"音同,地方忌讳,反而用"湿"。②餸,地方话,指菜肴。③粄,自造地方字,糕点总称。④孝棍,竹枝木条制成,中捆元宝纸,地方丧葬习俗,送葬时,男性持孝棍直到坟地,而女性持孝棍送葬至半路,谢孝后均不得原路返回。

4. 洗身[1]

天后宫梁上雕刻

老爷灵牌你仔拼过,邓老爷洗身沐浴过黄河。
柚子叶烧水邓老爷洗身应本分,洗身沐浴得老爷斯文。
洗身亭被你洗身系你福分,有门楣遮紧几斯文。
又有瓦盘装水洗,洗身着服招老爷魂回。
白纸手巾邓老爷洗身连洗面,洗身沐浴洗老爷白纸买全。
邓老爷洗身白纸灵牌三慰字,邓老爷洗身仔见心碎。
头壳有坭洗到净,从头洗落无见老爷真形。
洗到面珠连老爷颈柄,洗到鼻哥眼睛也光明。
洗到面珠连老爷过颈,邓老爷洗身你仔眼泪无停。
邓老爷洗眼睛洗双耳,洗净腥臊喂百罪消除。
给老爷洗鼻哥连住过,洗过喉把颈仔你抬高头。
洗到背脊又洗肚皮,邓老爷洗身睇见几分心碎。
脚跟有泥洗到净,洗净着股口建成。
右手扶开老爷门口,洗净腥臊污秽好好行由。
洗净过身上着细纱下着缎,着紧细纱绸缎坐几位安然。
五色衣衫老爷你要领,老爷领落烈火烧熔。
五色衣衫老爷你要领,老爷领落几仔人情。
五色衣衫交过比老爷手上,老爷领落天红天冷四季衣裳。
洗清洗净算的系了,我老爷洗身沐浴上金桥。
过了金桥乜罪都冇,唐生解罪仔保功劳。
过了金桥渐渐上,发条银路仔孙来行。

【注释】①洗身,即以柚子叶蘸水为死者沐浴,地方习俗之一,谓之消除罪恶,干净斯文。

5. 斩药根

买个石煲又要做个灶，三杈石鼓做边炉。
斩了药根丢去海流，千年万古无回头。
斩了药根断了断，保仔孙无食药店关门。
药树一棵连根拔上，丢开大海放去海洋。
药树东西老爷带去，多添加好事比香利。
药树东西老爷带远，仔孙后代丰富多钱。
保仔孙后人转好运，保仔孙家庭多拈钱银。

【评说】该歌是弃死者熬药用陶缸所唱。死者因病而逝，入殓后须由仵作将其停尸用的床板、板凳等所有旧物品弃于野外。

6. 扒材①

装某人衣衫你仔主意,做寿床系你仔维持。
望夫大山来买大楼,杉木有格好过香楠②。
买杉做某人寿床经过你仔过眼,睇见杉头有格你无好嫌弹③。
某人寿床头尾有档,鲁班师傅把尺来量。
某人寿床经过唐生师傅手做,你仔拎钱去买仔保功劳。
某人寿床四边落榫,某人睡紧无委④漂浮。
某人寿床四条板路,红油打底红纸圈铺。
某人寿床头尾有字,老爷睡紧口笑微微。
老爷寿床头尾有寿,某人寿板亦有揹红油。
头尾有灯照得路准,照开九层地狱你离开人伦。
头尾有灯照到尽底,你仔扒开九层地狱十层泥。
某人入棺无得见面,老爷离别仔吕红莲。
老爷入棺仔吕自心心情好淡,打开元主条路畀老爷来行。

老爷入棺睡稳阵,当天喊老爷死落离开人伦。
睡落四格寿床口也眼闭,使金钩挂上无近黄泥。
老爷有命在阳花布做被,果下红布克落同仔孙分离。
老爷在阳枕头系四角样,如家有睡系四格龙床。
过下枕头似个鸡样,老爷睡落四格龙床。
枕落红鸡枕头知道系死,老爷归世与仔分离。
枕紧红鸡枕头口也眼闭,红鸡枕头枕落知得鸡啼。
白纸铺床做席使,老爷睡落无粘沙泥。
红纸铺落做地毡,老爷睡落几安然。
奠酒三杯喊老爷领受,仔孙奠酒祭你材头。
老爷恩功仔要保,当天奠酒保你功劳。
奠酒三杯老爷你要领,老爷领落你女人情。

【注释】①扒材,丧葬习俗之一。②香楠,树名。③嫌弹,即挑剔。④无委,不会的意思。

7. 油床

头尾油灯阿奶眼睇见,
有灯两盏在奶面前。
头尾油灯照得路准,
唐生师傅邓奶解罪是老家人。
第一盏明灯在奶头壳顶上,
我奶魂魄去到阎王。
第二盏明灯,阿奶睇见,
我奶魂魄到土地面前。
第三盏明灯经过唐生师傅过手点着过,
我奶魂魄去到黄河。
第四盏明灯唐生师傅有眼睇见,
唐生师傅邓奶解罪奶带安然。
第五盏明灯照到半路,
唐生师傅邓奶解罪就过鬼门奴。
第六盏明灯照到透,
照开十条大路好好行游。
第七盏明灯奶带取个大进寿,
七十八年方向转回头。
第八盏明灯照到材面,照到材底,
照到九重地狱十重泥。
第九盏明灯就样样照准,
照到九重地狱奶出人伦。
第十盏明灯样样照到,
唐生师傅邓奶解罪子孙保你功劳。
做个六枕比奶系应本分,
邓奶油材解罪奶出人伦。

奶你点着十盏明灯似个大进寿，
明灯点着摆上阿奶材头。
十盏明灯经过，唐生师傅过手点，
明灯点着摆上阿奶材面。
十盏明灯经过唐生师傅过手做，
明灯照着照开阿奶忘奴。
十盏明灯照材头又照材尾，
照我娘亲亡者魂魄回来。
十盏明灯，照左照右，
照开十道关口，奶过关头。
十盏明灯也照得好远，
照开九重地狱就照到土地面前。
十盏明灯大罪解开小罪解散，
我娘亲亡者关口通行。
十盏明灯照开十道关门，道道有困，
照开我娘亲亡者转出人伦。
十盏明灯四边照过，
照到下通地府照通黄河。
十盏明灯又请唐生师傅有锣钹应，
我娘亲亡者做鬼轻情。
十盏明灯照开十道关门，阿奶领受，
我娘亲无罪做鬼风流。
十盏明灯在奶手上，
照开我娘亲忘奴奶知阴阳。
十盏明灯照开十道关门也好远，
奶你道道关口奶要比钱。

8. 油材

十盏明灯似个大进寿，
明灯点着放上材头。
十盏明灯经过唐生师傅手点，
明灯点着放上材面。
十盏明灯经过唐生师傅手做，
唐生解罪你过鬼门路。
十盏明灯分开左右，
唐生解罪你过关头。
十盏明灯经过唐生师傅手点，
唐生解罪你过鬼门关。
十盏明灯照过材头材尾，
照通九层地狱十层泥。
十盏明灯照过材面材底，
照过十层地狱魂魄回来。
十盏明灯照左照右，
照过阎王条路你过关头。
十盏明灯四边也照过，
照到九层地狱照落江河。
十盏明灯照材你要记紧，
照到九层地狱你出人伦。
点着明灯你知道阳间事，
明灯点着百罪消除。
十盏明灯分开左右，
唐生点名阎王收留。

9. 过黄河

白纸灵牌你仔拼过,
吕红喊奶①过黄河。
手把规钱抛落水,
喊娘果个系奶红莲。
第一鸡啼大半夜,
吕红喊奶过黄河。
第二鸡啼三点左右,
奶你黄河过了又过关头。
奶你过河流水好猛,
喊娘挽高裤脚站住来行。
修心之人桥面坐,
唐生解罪奶过黄河。
开便系深近便系浅,
河边上喊奶系你红莲。
喊奶过河无几远,我娘搭渡要安全。
去到桥头来等渡,渡官送奶无糊涂。
差官脚踏靴鞋,头戴铁帽,
差官手拿玉印,巨着龙袍。
差官着起龙袍定委查话,
我奶好人好事无怕调查。
差官查话无怕无好走,
敲起钟鼓抛你浪头。
差官查话无好怕事无好震,
差官怕奶无是工人。
差官查娘真名真姓要报准,
我娘成伤正式系工人。

名报真话爱将完,
我娘劳动一世系行船。
你落到渡船把规钱交到渡官手,
到我娘落渡就开头。
落到渡船坐落船舱就稳阵,
渡官照顾老人家。
送奶奶过河要注意,顺风顺水好天时。
我奶落渡官就开撑,浪花风猛飞湿衣裳。
无用竹篙不用撑,顺风顺水送我亲娘。
我奶过黄无几远,顺风顺水送奶安全。
送奶过河送到时,娘亲上渡见仔孙儿。
我奶过了黄河百利稳阵,娘亲上渡见阳人。
我奶过了渡河乜罪都冇,
吕红解罪保奶功劳。
过了黄河回了岸边,娘亲无罪见吕红莲②。
过了黄河听见鸡啼狗吠,
我娘亲解罪把书提。
过了黄河知得睡醒,凤凰开口打醒精神。
过了黄河心里稳阵,过了转轮无罪做仙人。

【注释】①奶,地方话,女儿称母亲为奶,称奶奶为婆婆。②红莲,指女儿。

10. 进谏

今朝喊老爷锣鼓响，
嫂人喊老爷受朝阳。
今朝喊老爷锣鼓振，
嫂人喊老爷转出人伦。
嫂人喊老爷无罪过鬼门路，
嫂人喊老爷应本分。
嫂人喊老爷无系外人，
今朝开谏锣鼓振。
唐生招道我爷七魂，
今朝系由道公起剑。
你仔化济给你几安然，
你仔化济比老爷你享受。
道公做紧几座高楼，
烧钱给老爷三保做证。
有文书烧落讲到分明，
师傅进谏锣鼓响。
男儿大袖穿孝衣裳，
三拜四门九叩首。
仔孙心心下拜不敢抬头，
师傅进谏通知四向。
呈上锣鼓果下开场，
有唐生师傅果下星明。

11. 灵屋

　　五层高楼平地起，青砖到顶白纸墙皮。
　　五层高楼平地上，鲁班师傅打尺来量。
　　老爷屋上无用木材木料系有，青砖破篾做门头。
　　五层高楼老爷要领受，鲁班师傅用纸做绳头。
　　老爷屋上无用杉，青竹破篾做檐桁。
　　老爷屋上唐生师傅来设计，包工包料你无嫌弹。
　　第一层高楼老爷你彩那润，锦砖铺地几斯文。
　　老爷麻床你自己使用，有尼龙蚊帐遮蚊虫。
　　有蚊帐被铺花锦被，老爷领受口笑微微。
　　第三层高楼你自己设计，有走廊两边四潭围。
　　第四层高楼群众叹恨，水泥捣制几斯文。
　　老爷你在走廊睇得两使用，睇见天星睇见月团圆。
　　你在走廊乜也睇见，老爷睇见你仔孙红莲。
　　五层高楼老爷在楼顶望，你睇见你仔穿黄麻大孝就系老爷亲房。
　　楼上有鸡抬高眼睇，三更时候听见鸡啼。

12. 烧章

当天烧章系本分，邓老爷解罪你做仙人。
唐生师傅把新鞋新衫新袜来着紧，邓老爷解罪你做仙人。
有新盘新锅新席系有，上西天条路唐生行头。
唐生师傅邓马点睛有三条名香，有个红鸡系应本分。
鸡血邓马点睛，点马头马眼龙马精神，
点开马头点开马耳，娘亲望者百罪消除。
邓马点睛点背脊又点马肚，点开马脚马委跑蒲。
点开马头点开马尾，仔孙老幼白发齐眉。
铺好马鞍扎好马带，马带文书上领观音安排。
铺好马鞍就坐到好，唐生拿紧马带马尾委跑蒲。
铺好马鞍踏马蹬，马铃又响请放精神。
唐生师傅手写文书，有三保观音唐生佛印。
文书化火，经过玉皇经过土地阴神。
手写文书唐生师傅照字睇，
唐生邓我老爷解罪把诗来题。
马带文书无系假，烧章解罪送上中华。
马带文书带去很远，带去九层地狱向阎王宣传。
马带文书带去很远，带去玉皇上帝邓上地宣传。
文书带去无禁忌，万事胜意白发齐眉。
马带文书布到准，仔孙做事一帆风顺。

13. 打烂缶煲①

打烂缶煲捍过后,我老爷今日转过回头。
打烂缶煲就蹢②狗饭,我老爷今日落阴行。
打烂缶煲开口喊,我老爷今日九转连环。
右手拿饭左手抌③条狗棍,我老爷做鬼有权行。
打烂缶煲就掉过后,仔孙万年无使忧愁。
打烂缶煲就蹢狗饭,仔孙万代就富贵门楼。
打烂缶煲日子兴旺,我老爷登仙日子兴旺家堂。
我老爷登仙日子好,我家官登仙富贵门楼。
我家老爷登仙日子就候,今后你仔富贵门楼。
打烂缶煲开声讲,兴旺日子前进家堂。
打烂缶煲无禁无忌,大吉好事有财来。
打烂缶煲掉过后,大吉好事到你仔门楼。
打烂缶煲无理无论,大吉好事仔孙后头人。
我老爷出行慢慢透,老爷要去仔嫂难留。
盘古开天性至你要记住,大吉好事到你仔门楼。
邓老爷煮饭制住个狗,有饭无狗到老爷床头。
右手拿条抌狗棍,路上无狗放胆来行。
手拿桃枝系你主意,你手头拿棍无好嫌疑。
左手拿饭右手拿棍,路上无狗放胆来行。

【注释】①缶煲,陶器。②蹢,地方话,打的意思。③抌,die⁴,地方话,抓住的意思。

14. 十祭神兴

一祭神兴,就香烛花。
烛花监纳,就好光华。
香烟即出,就平安字。
烛蕊生成,就富贵花。
二祭神兴,就好名茶。
茶是阴阳,就都吃得。
我娘吃茶,就心中晓。
娘身无罪,就上西天。
三祭神兴,就长寿杯。
左面斟去,右面斟回。
我娘有命,就无吃酒。
为神监纳,就二三杯。
四祭神兴,就福禄中。
多男多女,是几英雄。
风吹日晒,就双凤彩。
双双龙凤,就入朝中。
五祭神兴,就好笼箱。
五角笼门,就彩吉祥。
金银宝锭,就笼中放。
笼面衣裳,就件件新。
金银宝锭,就笼中箱。
金为衣裳,就喷上香。

六祭神兴，就好证明。
证书六为，就为高升。
风吹日晒，就双凤彩。
风吹杨杨，就扣书明。
七祭神兴，就金小时。
晚间拜娘，就上香云。
台中上送，有十大碗。
为神监纳，就寿来香。
八祭神兴，就金银山。
风苦由香，就无欠难。
人人行近，无见我娘。
就我娘面，一肖公德。
到娘本身，九祭神兴。
就好接均，丁好角仔。
就扫明庭，也有青砖。
象财主房，九子登科。
就伴帝王，十祭神兴。
就十足了，脚踏青山。
就步步高，金玉满堂。
就儿瑞献，竹门金房。
就摆几豪，猪湿粉肠。
就儿功效，香烟蜡烛。
就摆成行，破九重关。

15. 大纱

唐生师傅带奶白纸灵牌，三烫字，
带奶出街扫荡，带奶回来。
你仔穿时孝衫，孝帽要戴，
踏紧白鞋孝敬子捧奶灵牌。
你仔穿时孝衫，爱戴孝帽，
手牵桥布，保奶功劳。
你吕喊娘亲，奶爱领受，
手牵桥布，大孝东头。
奶你坐上桥面，桥板是软，
男儿捧奶坐到安全。
带奶去买纱，吃饱晚饭，
广东白布奶做桥行。
坐上桥面，桥板是震，
出街扫荡见阳间居人。
唐生师傅，带路过先，
阿奶行路过后，娘亲新桥布牵到纱头。
你吕畀钱阿奶你使，
买通桥下桥底解罪问题。
共奶买纱，拜过东西南北斗，
买纱条路好好行游。
睇你唐生师傅带路过仙，
着紧龙袍马褂企住纱头。

唐生师傅共奶买纱,
买纱路票土地收回。
共奶买纱拜过土地,
烧钱烧宝,买纱回来。
火烧做钱,钱有印,
买通纱头土地过阴神。
点香过先,点蜡烛过后,
六杯茶酒敬奶纱头。
火纸做钱比奶使用,
买沙路票熔火烧熔。
路钱买沙买得好远,买通三岔路口,
就买到阎王土地买通沙头。
蜡烛和香是迷信品,
拜过阎王土地奶出人伦。
睇你唐生师傅手拿木连写字,
大细字有买纱回去砌好城门头。
牵桥回家,奶你欢喜坐位,
我娘亲饭馇十碗成围。
奶你牵桥回家食晚饭,
阿奶共阎王座位,共土地倾谈。
奶你返家坐到台中也有好馇,
这碗亡人糖水百日相逢。
糖水一盅,奶没嫌冻,
娘亲有食放开喉咙。
奶你回你仔家庭是应本分,
喊娘亲保佑仔吕平匀。
回到你仔家庭欢喜座位,
喊娘亲保上仔孙保到齐齐。

16. 大幡

三支明香敬慈悲阿嫲,
做祭解罪送上中华。
送上中华某人乜罪都冇,
唐生师傅解罪仔补功劳。
蜡烛檀香系迷信品,
敬观音嫲太又敬天神。
茶酒六盅深山酒礼,
又陈阎王上帝要回齐。
门口从出系某人移过地,
金竹起上仔孙白发齐眉。
门口金竹仔孙遮阴来享受,
仔孙老幼富贵门楼。
门口从出某人移过地,
金竹起上仔孙富贵长期。
某人金竹二十六个节向上,
下通地府上通天堂。

17. 打城

点香过先点蜡烛过后，
三杯米酒敬东门头，
烧酒三杯敬玉皇你要领受。
糖果同茶敬东门头，
盘古开天你要记后。
唐生师傅同你解罪过东门头，
打开东门狗吠你无怕你无好走。
打开南边城门你跟唐生师傅走，
唐生解罪你过南门头。
打开南边城门城里有火，
照到九层地狱照落黄河。
打开南边城门城里有也，
你嫂人城外叫仔仔见系爷。
打开西边城门上得天时落得地下，
阳居有人喊你享尽荣华。
打开西门乜罪也冇，
老爷灵家仙人手摘仙桃。
上到西天乜也冇使做，
老爷成仙佛口食仙桃。
打开北门你跟唐生师傅走，
唐生解罪你过北门头。
打开四道城门你要过，
北边城头看见玉皇大帝看见天河。
打开四道城门八字眼，
老爷你上天做佛手拿佛扫清闲。
上了西天乜也无使做，

老爷成仙成佛口食仙桃。
四道门头四个鸭鹜系老爷龙眼,
四道城门开了五道同行。
四道城头四个碗,
唐生解过五道关行。
过了五道城门你爱记紧,
唐生解罪你出人伦。
已经五度城门开了噻,
城门开了老爷魂魄拍回来。
火烧东城门你跟南边走,
东边烧了你过南门头。
火烧南边城门你跟西边上,
火烧西门你过北门上。
我老爷灵家仙人上北门头,
火烧北门你跟总门上。
总门结合四大通行。
已经四道城门烧了噻,
城门烧了你跟总门回来。
打开天门心里稳阵,
除清大罪孝服从你做仙人,
东门系头,北门系尾,
四度门头烧了魂回来。
过了五道城门心里稳阵,
唐生问过牛头马面问过阎王问过四大贤人。
过了五道门头乜也无怕,
仔孙代代富贵荣华。
过了五道门头乜事都冇,
打开天门得天时得地利。
我娘亲无罪,仔孙富贵荣华。

18. 复坟墓（三朝）

老父三朝日子常好，
仔孙开会坟手复你坟墓。
仔孙培老爷坟山应本分，
仔孙来齐培老爷山坟。
培老爷坟山无培咁高无培咁低，
培紧无高无低一样平齐。
仔孙培老爷坟山坟头扎白纸，
老爷风水发仔孙男儿。
猪肉鸭鬶发粉样样有，
大盅茶洒敬你坟头。
银宝露香系迷信品，
男儿纪念拜你山坟。
仔移上山问阎王㧅土地证，
你回坟山住紧几光荣。
移居上山连迁米证，
离开你男儿离开你家庭。

19. 拜三朝

拜了三朝头七未到，今朝今日又复坟墓。
拜了三朝头七又接近，三朝今日拜太山坟。
仔孙拱多又拜亚太，有满朝人马一排排。
仔孙拱多人强马壮，拜山今日趣过条龙。
拜后土过先，拜山过后，鸭醪发粉，猪肉拜太山头。
仔孙敬太儿心有爱，拜太婆今日有八仙台。
银宝蜡烛系迷信品，仔孙又喊拜太婆山坟。
金井打开地狱计，仔孙大细捧沙培泥。
手捧金沙出八宝，孝男孝女尽补功劳。
太你归阴住在山岭上，三边四便有风凉。
看得天星，望得月亮，三边四便亦有吉祥。
坐北向南睡到稳阵，喊太好事比仔孙人。
坐北向南坐得合样，北风又暖，南风又凉。
坐东向西坐得合样，山头青草盖住龙床。
坐东向西坐得合向，无风睡紧几阴凉。
南风又凉，北风又暖，我太葬落好山冈。
上得高山坐得稳阵，太风水发仔孙人。
太系贵人葬贵地，太睡落笑口微微。
仔培拜台培到厚，满堂人马个个齐头。
仔培拜台培到稳，拜台能大坐几房人。
葬得好龙和好时，望太婆风水发孙儿，望太风水尽吹回来。
坐北向南风水稳，喊太要发仔孙平匀。

20. 招亡

招某三魂上岔路口，招某鬼魂好好行游。
招某三魂有锣鼓响，车路两旁有百姓人行。
招某三魂在门口外，招某魂魄跟竹尾行回。
招某三魂在山顶上，问过山神土地问过阎王。
某人金竹系把金伞，就将树叶做桥行。
树叶做桥行路稳阵，某人无罪见阳人。
某人金竹有把厘等，留比仔孙今后秤金银。
某人金竹有把镜，照天照地照仔孙光明。
某人衣衫在竹尾吊，某人魂魄在竹尾来挂。
某人衣衫在竹尾上，某人三魂七魄转回阳。
红布一张在金竹那挂，唐生解罪送上中华。
红布一张在金竹尾那挂紧，那张红布有百二位神。
红布一张点到地，某人魂魄无罪回来。
金竹红布点到地下，某人无罪仔孙荣华。
那有金鸡在竹尾喊，某人魂魄在竹尾来行。
招某人魂魄，有锣钹应，招某人魂魄回你仔家庭。
竹尾青青招某人回家来坐位，唐生请你喊你魂魄回齐。
某人金竹金鸡在竹尾上，金鸡开口某人魂魄朝阳。
某人金竹无理无论，仔孙行船做海一帆风顺。
某人金竹无禁无忌，仔孙行船做海有财来。

21. 头七

先问阎王后问过土地，喊某人今晚你返来。
我某人登仙交过你手上，喊某人吃晚问过阎王。
我喊太婆通请你，你仙云太子送抵回来。
好香上炉孙嫂通请，孙嫂人喊太今晚光明。
好香上炉香烟起转，孙嫂人喊太跪落身前。
蜡烛点着红绿火，照落九层地狱照落江河。
茶酒六盅系你仔敬奉，灵番茶叶滚水冲浓。
台头摆开三碗饭，喊太有吃无有艰难。
粉仔鸭嫽人讲熟品，鸭嫽里面亦有红仁。
三朝黄茅高过耳，大喊风水发仔孙儿。
太婆你出下人强马壮，你浦行那时几英雄。
金砍有开猓到稳阵，太婆风水发到平匀。
金砍有开猓到四正，望太婆风水发到平匀。
今晚头七喊醒你，亏前化火落喊太回来。
孙嫂喊太回晚饭，喊太吃晚猓着路行。
太在阳间和在侣便，孙嫂人喊太回仔家园。
太在阴间在侣便那时，太婆分别你仔孙儿。
我某人登仙七日知道手甲系臭，你去阴间那时无得转回头。
七日一周知道系死，你同仔孙分开无得回来。
你迁移上山又迁米证①，我太有户口住紧光明。
迁移上山问连猓土地证，猓齐证件住紧光明。
迁移上山连迁米证，迁开户口离开你仔家庭。

【注释】①米证，粮票，在此指计划经济时期的粮食供应凭证。

22. 二七

手赈纸钱畀太买路，伴云师姐带太行浦。
手赈纸钱照直讲，烧钱比太进到阎王。
好香上炉一敬太婆一敬天地，孙嫂人喊太紧记回来。
蜡烛点着红绿火，照光路口比我太婆。
茶有三盅太你无嫌冻，青龙去水七日相逢。
酒有三盅太你无喝醉，太你果时有吃同灯火猜枚。
台头摆开元肉水系有，孙嫂人敬太润心头。
灵前摆开灯火是有，照光太婆出入你仔门楼。
三碗白饭中间那碗属于系你，伴云师姐吃两边皮。
三碗白饭三碗送，有天鹅宝蛋恩带鲜红。
仔敬阿太饭菜是有，七陈敬太无用来留。
古代遗留无改变，果时敬太无似从前。
太你身体欠安太你无怕，拖时拖运享受中华。
太你身体欠安计你为好，名医挽救带仔有前途。
太你身体欠安几仔心里悔，名医挽救无得返回。
钱使几多你仔无悔恨，名医挽救想太做阳人。
太你投生亦有带寿，来生降世再白发齐头。
太你到了于今同仔断了线，我公带仔万千年。

文钱分开各走各路,我公(娘亲)带仔世界兴浦。
两眼闭埋道路去,我公(娘)带仔几心慈。
你仔话谁救得太翻生,愿出黄金和百宝,你男儿想救太保养育功劳。
百万家财空手去,生离死别仔孙分离。
剩金剩银仔嫂有份,我公分配棵到平匀。
得太金银钱四五,交回仔孙无愁穷。
得太银链作纪念品,孙嫂人得宝纪念亲人。
太你使剩几多儿仔眼见,分回仔嫂五千多元。
五百多元照直讲,交回仔嫂起屋装船。
太你果时登仙架势好大,剩翻衫裤儿嫂安排。
得太宝物嫂人为记住,家安衫裤以后包拉孙儿。
啰啰唆唆喊到改,几兄几嫂福禄之财。
保仔保孙要记紧,仔孙同嫂保到平匀。
爱保你伯哥那家运数好,保你伯哥仔孙好好世界兴浦。

23. 三七

先问阎王后问土地，我喊你差官左在带我太婆返来。
我喊太婆返家吃晚城内抵，我同老太请假问过两位头人。
先问阎王后问土地，同老太请假第三个星期。
好香上炉路上进，烧钱共保喊太还魂。
蜡烛点浦红绿火，照光公屋地狱照落吕底黄河。
茶酒六盅台上祭，孙嫂人喊太坐埋位。
糖水时更时更手使，太婆食落糖水带清甜。
白饭三碗台上有，你果下有王糖送饭几松喉。
粉子鸭臀清净菜，你果下有食你自己埋台。
祭见太婆十碗馎，台上亦摆碗碗无同。
十碗摆开亦无错，摆开十碗鸡烧鹅。
台上摆开十大碗，单单系少两个拼盘。
十碗摆开做酒样，今晚并太无同平常。
馎菜系你嫂来煮，煮咸煮淡你无嫌疑。
太婆层七拜到尽，有唐生师傅喊太还魂。

【总评】该辑歌为丧葬歌，有报亲恩的，哭棺哭灵屋的，等等。疍家丧事与陆地基本相同，即人死后，须先为死者穿戴整齐，脸盖黄纸，头里脚外停尸在厅堂。要是出海身亡，尸体不得进入渔村，须在村外搭一茅棚停放，然后请渔村人为之报丧，讣告亲戚朋友。报丧人到达时，不得进入人家门口，要先在门外喝一口凉水，送上两枚铜钱和一小包白纸包着的白米，告诉死讯。丧主自行张贴蓝色对联，丧祖父贴"问安路隔酸风咽，诒厥堂空落日长"，丧祖母贴"鸟情有志难

陈恨，鹤唁多劳倍痛心"，丧父贴"泣里风酸劳鹤唁，椿庭月冷对鹃啼"，丧母贴"荻训犹存空泣杖，萱颜难觅痛持杯"等。

死者所有亲人应披麻戴孝。丧主安排亲人持瓦砵到村外河边或者池塘，投钱买水，为死者沐浴。外嫁女儿奔丧从村口巷口哭着趴至家门，丧主派员迎入奉香烧纸。

死者入殓，摆灵堂，请道士祭奠。灵堂置长明灯，子孙守孝，哭丧，接受吊丧并且还礼。停棺分"头七""二七""三七"等，合"七七"。

送葬时，先由亲人们用手抬棺木出到村头，再由大幡引路，"八脚佬"（仵作）抬棺材而出，沿路燃放爆竹，撒纸钱。下葬盖土前，由仵作劈下棺材一小片木屑，交由长子以衣兜带回，谓之"怀财"。

送葬男女均须持以冥纸缠着的孝棍，光脚，披麻戴孝；男性送丧至坟地，下葬后，均择另路返回；女性送丧至村外跪孝，弃孝棍脱孝服另路转回孝主家，洗过柚子叶水，吃糖。

百日后，请师公佬招亡。民间认为人死魂在，魂魄是死者本命之神，须招回魂魄进入灵位。这一习俗谓避凶趋吉，是在村空旷地烧纸扎的房屋以及床柜等用品，谓之"上花"。

次年清明，后人为之扫墓，新坟山须挂红纸，往后则挂白纸。三年后，收拾骨头，以"金塔"（陶罐）装上另择地安葬，谓之"执骨"。

旧社会，疍家生命无保障，常常是尸骨无存。据《阳江县文物概览》载，清光绪十三年（1887），大澳遭受特大台风海潮袭击，港区船只沉没，岸上房屋被摧毁，加上海盗乘机抢掠，尸体遍布海边。劫后，大澳主事人雇用仵作，把无主尸骸集中掩埋，建成公墓，谓之"万人坟"。邑人翰林姜自驺与举人何铨先后到该处凭吊，撰联云："碧海无涯乡梦渺，青山有主客魂留。""几亩青山千顷浪，一抔黄土半庭花。"后来，这些旧俗日渐简化。

新渔歌

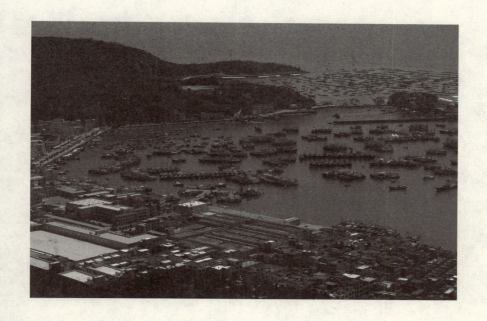

1. 海南鱼贩妹

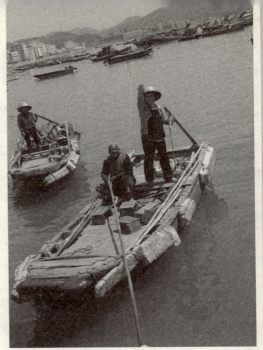

疍家女摇船揽客

妹：一送情兄上码头，两行珠泪在交流；
　　手执旅包心内苦，哥呀，亚妹好担愁。
兄：世事重重未想周，哥呀，亚妹好担愁；
　　围网休渔归故里，寻情两步一回头。
妹：二送情兄离三亚，妹啊，心里乱如麻；
　　一别不知何日见？哥你追花要爱花。
兄：海南市内几繁华，哥我追花要爱花；
　　别没梦魂常绕妹，眉似月弯脸像霞。
妹：三送情兄海口街，人来车往一排排；
　　犹记兄船回港日，鸡鲳满载几开怀。
兄：那阵渔场景气佳，鸡鲳满载几开怀；
　　今日船多鱼又少，海捕资源路走歪。
妹：四送情兄到海安，琼州海峡浪茫茫；
　　妹过渡船心作呕，哥备酸梅口内防。
兄：提甫往事一桩桩，哥备酸梅口内防；
　　你妈落船来买嘢，愿将俉俩结成双。
妹：五送情兄到徐闻，心中情泪落纷纷。
　　别说时间要两月，定无茶饭失三魂。

221

兄：你要安心去做人，定无茶饭失三魂；
　　谨记我们齐表誓，两人情义信加增。
妹：六送情兄到海康，树中果子已双双；
　　果熟及时来采摘，不应认作系狂忙。
兄：晚婚晚育理应当，不应认作系狂忙；
　　只要青山常在日，有日定会结成双。
妹：七送情兄到下川，别兄妹应实难眠；
　　那日同兄去玩水，"天涯海角"喜欢天。
兄：只因风大未开船，"天涯海角"喜欢天；
　　哥妹一齐潜入海，心心相印永相连。
妹：八送情兄到水东，买兄鱼卖永无穷；
　　人话勤劳能致富，只要财雄万事通。
兄：妹是鱼儿跟火踪，只要财雄万事通；
　　人有三衰和六旺，贫贱夫妻情更浓。
妹：九送情兄至阳西，劝哥切莫被花迷；
　　路上闲花君莫采，千祈无好入罗纬。
兄：感娇情重与提携，千祈无好入罗纬；
　　冷看那些过路客，得病难医实惨凄。
妹：十送情兄到东平，心中又喜又还惊；
　　回到还需见父母，不知叫妹怎开声。
兄：面带羞时心里明，不知叫妹怎开声；
　　伯父叫通叫伯母，望将婚事早应成。

【评说】这是渔歌手创作的叙事咸水歌。歌中叙述海南妹妹由买卖鱼虾而结识青年渔民，进而相爱。当青年渔民在休渔前要驾渔船从海南回到家乡东平渔港时，情妹随船而来，一路上恩恩爱爱，情意绵绵。

2. 家和事业兴

夫：转眼韶光十五秋，不觉已经白了头；
　　幸好袋中有百万，三件事情无使愁。
妻：不应在外搞风流，三件事情无使愁；
　　家有贤妻和爱子，点能立乱把情偷。
夫：偷情现在有何难，左抱亚芳右挽兰；
　　得快乐时且快乐，应酬晚晚去包间。
妻：深夜时时你未返，应酬晚晚去包间；
　　独睡冷清人叫苦，我个心都被玩残。
夫：玩残因你太啰唆，十足成逋多嘴婆；
　　社会今天都开放，逢场作戏又如何。
妻：夫妻关系已抛疏，逢场作戏又如何；
　　眼看家庭遭劫难，还要数数来扮傻。
夫：扮傻你学亚翠云，红绿烂衫披在身；
　　边个有钱无识叹，你做老婆真气人。
妻：怎能相见不相亲，你做老婆真气人；
　　一年三百六十日，日落沉西往外行。
夫：外行为了去谈商，怎能伴你这婆娘；
　　俗话都还讲得好，家花哪有野花香。

妻：无怪天天乐洋洋，家花哪有野花香；
　　半夜三更计鬼流，定然你个命无长。
夫：长期买卖好烦劳，只要老公佢委捞；
　　家里有钱任你使，做紧富婆几自豪。
妻：时常都想发牢骚，做紧富婆几自豪；
　　五叔染浦果性病，差点连条命误浦。
夫：误命因其嫖老鸡，做人无应拱样兮；
　　要吃应该吃好嘢，我呀确实被花迷；
妻：饮吹嫖赌四样齐，我呀确实被花迷，
　　准备法庭来起诉，吾无忘做你娇妻。
夫：娇妻无做就可怜，莫过到时你怨天；
　　到处周街皆靓女，我呀有的是金钱。
妻：改邪归正不迟延，我呀有的是金钱；
　　胡作非为终害己，妻离子散败家园。
夫：家园巩固心里明，首要家和事业兴；
　　误入迷途梦觉醒，利剑伤身婚外情。
妻：郎君值得我欢迎，利剑伤身婚外情；
　　浪子回头金不换，散家那日死定浦。
夫：家园失败死定浦，贤妻无使拱唠吵；
　　比点时间考虑下，想通觉悟会提高。
妻：捱岭担山记得无，想通觉悟会提高；
　　发达有钱忘了我，生意乜谁帮做甫。
夫：讲甫月下心里明，利剑伤身婚外情；
　　幸福家庭人赞美，双双展翅不留停。

【评说】该歌以对唱的形式，表现妻子劝告丈夫在纷繁复杂的社会环境中要自爱，千万不要沉迷酒色，胡作非为，违法违纪最终是害人害己，回头是岸。

3. 学好本领做新型渔民

男：阵阵那个春风哩！吹绿南海那个岸啰，细妹呀！
　　渔船出海哩！捕捉鱼那个忙呀哩！
女：渔民那个翻身哩！不忘共产那个党啰，哥兄呀！
　　家家生活哩！好比蜜那个糖呀哩！
男：渔港那个建新哩！一派新气那个象啰，细妹呀！
　　渔家个个哩，喜气洋那个洋呀哩！
女：大家那个欢欣哩！渔歌晚那个唱啰，哥兄呀！
　　蓝天碧海哩，歌声飘那个扬呀哩！
男：渔产那个拉不动哩！渔乡传佳那个话啰，细妹呀！
　　科学捉鱼哩，处处开那个花呀哩！
女：渔家那个兄妹哩！学习文那个化啰，哥兄呀！
　　练就本领哩，建设中那个华呀哩！
男：爸爸那个开身哩，妈妈勤那个奋啰，细妹呀！
　　我地长大哩，做接班那个人呀哩！
女：兄有那个天聪哩！妹亦无那个笨啰，哥兄呀！
齐：兄妹做个哩，新型渔那个民呀哩！

【评说】该歌教育渔民要不忘初心，学好本领，争当新型渔民，为建设社会主义现代化事业添砖加瓦。

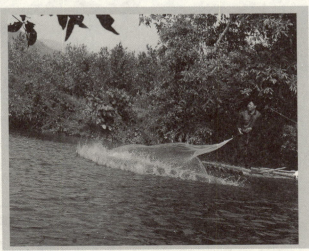

漠阳江手网捕鱼

4. 中山旅游推介渔歌

家兄呀！
浪静波平哩，
金风飘荡呀！
南海渔船哩，
渔船捕鱼忙呀！
家兄呀！
姐妹到来哩，
勤织渔网哩！
新网编成哩，
编成待起航呀！
家兄呀！
今日到中山哩，
渔歌对唱呀！
你看大家哩，
大家喜洋洋呀！
家兄呀！
中山东平哩，
手牵手呀！
请大家有闲哩，
有闲到东平旅游呀！
家兄呀！
渔家风情哩，
浪漫小镇呀！
十大景区哩，
景区吸引客人呀！

【评说】该歌是渔歌手应邀参与中山旅游推介时即兴演唱的邀请歌。

5. 东平十大景区

家兄呀！一对石立鸳鸯哩，雨打风吹平平稳稳呀！
　　海龙王女儿哩，女儿嫁俾渔民呀！
家兄呀！珍珠湾景区哩，半月形一湾水呀！
　　海水海风哩，海风享受未肯返回呀！
家兄呀！东平渔歌哩，领过好多奖赏呀！
　　阵阵歌声哩，歌声四处飘扬呀！
家兄呀！出海之人哩，相信妈祖呀！
　　拜下神灵哩，神灵保佑好前途呀！
家兄呀！一河两岸直通哩，飞鹅岭那处呀！
　　海天相连哩，相连心旷神怡呀！
家兄呀！望海凉亭哩，看葛洲帆影呀！
　　阳江八景哩，八景出嚟名呀！
家兄呀！核电工程哩，中央批建呀！
　　到东平领略哩，领略重点能源呀！
家兄呀！大澳渔村哩，古有十三行尾呀！
　　民俗风情哩，风情几出奇呀！
家兄呀！国家级中心哩，渔港正在扩建呀！
　　各种海鲜哩，海鲜载满渔船呀！
家兄呀！生态旅游哩，有仙人井呀！
　　绿道骑车哩，骑车又返东平呀！

【评说】该歌是旅游推介会上即兴而唱的咸水歌，逐一介绍阳江东平渔港的十大景区。

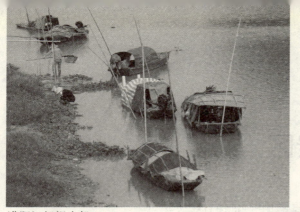

漠阳江耙蚬小船

6. 东平游

家兄呀！东平旅游心欢畅呀！
渔乡美哩，美景四处传扬呀！
家兄呀！山海兼优旅游资源丰厚呀！
希望嘉宾游哩，游客到东平旅呀！
家兄呀！大澳史称"六澳之首"呀！
海韵古哩，右村属一流呀！
家兄呀！五色彩灯环绕"一河两岸"呀！
夜幕降哩，降临东平几辉煌呀！
家兄呀！巧手劈成鸳鸯大道呀！
路通财通东平大哩，大有前途呀！
家兄呀！有妈祖观音又新建飞龙寺呀！
一炷清香哩，清香插上笑微微呀！
家兄呀！珍珠湾半月形多么美妙呀！
海水浴呀，浴场几逍遥呀！
家兄呀！一对鸳鸯石立相依为命呀！
一双佳哩，佳偶自天成呀！
家兄呀！核电建成全国有名阳江有份呀！
投产造哩，造福广大人民呀！
家兄呀！国家级中心渔港又靓又大呀！
渔民个哩，个个笑开怀呀！
家兄呀！百时长堤葛洲相望呀！
一览东平渔哩，渔港长廊呀！
家兄呀！七位仙姬七个井呀！
幸福降哩，降临到东平呀！

【评说】该咸水歌以轻柔叹唱调式，歌唱阳江东平渔港建设新貌。

7. 送戏下乡

男：细妹呀，万里海疆呀，春风荡漾哩！
　　渔家幸福呀，幸福绵绵长呀！
女：家兄呀，阵阵春风呀，渔港变新模样哩！
　　共产党恩情比海深呀，比水还长呀！
男：细妹呀，船上有盏"渔灯"呀，挂在桅杆上哩！
　　不怕那骇浪惊涛呀，开辟新渔场呀！
女：家兄呀，风帆还加呀，加上橹共桨哩！
　　渔民户户呀，家家喜洋洋呀！
男：细妹呀，亚兄船上"东头"呀，生产有百几万哩！
　　收入增加呀，亚兄笑开颜呀！
女：家兄呀，手执银线金梭呀，亚妹未曾偷懒哩！
　　织好渔网张张呀，等亚兄船还呀！
男：细妹呀，亚兄出海船返呀，船回过年晚哩！
　　妹你唱渔歌呀，唱渔歌无得弹呀！

女：家兄呀，一家团圆呀，过个愉快年晚哩！
　　我妹唱渔歌呀，人未老声已残呀！
男：细妹呀，东平系"渔歌之乡"呀，你有冇记紧哩！
　　妹系阳江呀，阳江渔歌传人呀！
女：家兄呀，创作渔歌呀，亚兄你好勤奋哩！
　　电视《不老的渔歌》呀，收看有好多人呀！
男：细妹呀，亚兄生成呀，生成人好笨哩！
　　妹你聪明呀，聪明又甲悭勤呀！
女：家兄呀，好髻有好花呀，有花来将髻衬哩！
　　偃有你亚兄呀，亚兄系有文化渔民呀！
男：细妹呀，一条渔船呀，连四海哩！
　　遍地荔枝园呀，吸引兄妹到大沟来呀！
女：家兄呀，过了新年呀，亚兄又出海哩！
　　等到明年呀，明年又到大沟来呀！
男：细妹呀，送戏下乡呀，偃大家来到改哩！
　　我恭祝猪年大沟人民呀，大沟人民发大财呀！
女：今日渔歌呀，渔歌唱到改哩！
　　大沟人民狗岁发财呀，猪年又发大财呀！

【评说】这是渔歌手参加文化部门"送戏下乡"在大沟镇所唱的咸水歌。歌手高兴地告诉观众，东平渔港被命名为"渔歌之乡"，与观众分享他们的咸水歌被电视台拍成电视专题片《不老的渔歌》反复播出的快乐，并且祝愿观众在新的一年生活富足、美满幸福。

8. 抗灾

男：细妹呀，严寒冬天呀，今年天气那个变哩！
　　风雨交加呀，交加过了个年呀！
女：家兄呀，牲畜鱼苗呀，冻死可那个见哩！
　　车道冰封呀，冰封断电源呀！
男：细妹呀，地北天南呀，家人难会那个面哩！
　　无数家庭呀，家庭老幼不团圆呀！
女：家兄呀，廿省都遭呀，遭逢灾那个变哩！
　　万户千呀，千家受到牵连呀！
男：细妹呀，草木山川呀，含悲景色那个远哩！
　　受害人群呀，人群个个泪涟涟呀！
女：家兄呀，满地桃花呀，皆受那个家贱哩！
　　洞庭湖边呀，湖边柳含冤呀！
男：细妹呀，党政军民呀，齐与那个战哩！
　　坦克飞机呀，飞机出动之前呀！
女：家兄呀，送食送钱呀，还送那个暖哩！
　　救难救灾呀，救灾肩并肩呀！
男：细妹呀，北京与灾区呀，情牵一那个线哩！
　　全国人民呀，人民群众共支援呀！
女：家兄呀，灾区人民呀，感谢党恩那个典哩！
齐：干群谱写呀，谱写新的诗篇呀！

【评说】该咸水歌唱在灾害面前，党与人民心连心，领导人民抗灾，送来温暖，传递着爱。2008年年初，我国南方遭遇大范围低温雨雪冰冻自然灾害，20个省市受到不同程度的灾害影响，湖北尤为严重，直接经济损失超过14亿元。雨雪中，党中央送来温暖，带领人民抗灾。

大澳古渔村

9. 无挂大兄挂乜谁

妹：家兄呀！妹上歌台还在后呀！
　　掌声响哩，响起兄无上乜因由呀！
哥：细妹呀！妹上歌台哥也跟妹走呀！
　　叹调渔歌妹哩，妹属一流呀！
妹：家兄呀！哥你创作渔歌样样都有呀！
　　天生聪明又哩又有好歌喉呀！
哥：细妹呀！兄你渔乡普通一歌手呀！
　　只因亚兄钝哩，钝大捕果个头呀！
妹：家兄呀！同兄30年间情谊深厚呀！
　　兄你留守渔乡与哩与妹共唱酬呀！
哥：细妹呀！妹你做人并非好憨呀！
　　阳江咸水歌又哩，又上一层楼呀！
妹：家兄呀！兄你未醒东风妹兄起浪涌呀！
　　与兄对哩，对叹乐无穷呀！
哥：细妹呀！愚兄无才冇乜鬼用呀！
　　妹系锦哩，锦被盖哥鸡笼呀！
妹：家兄呀！好梦成真事业兴旺呀！
　　兄你被评哩，评为"广东省民间歌王"呀！
哥：细妹呀！大家高唱渔歌歌声飘荡呀！
　　阳江咸水歌成哩，成绩辉煌呀！

妹：家兄呀！建设文化名城阳江大有希望呀！
　　渔船有哩，有盏渔灯来领航呀！
哥：细妹呀！咸水歌省批非遗心花放呀！
　　如今有情亚妹歌哩，歌对作情郎呀！
妹：家兄呀！哥你常回城中亲朋一起好有队呀！
　　未知又待何哩，何日始得返回呀！
哥：细妹呀！秤不离砣，鱼难离水呀！
　　愚兄惦挂妹哩，妹你果枝梅呀！
妹：家兄呀！与兄你兴趣相投无怨无悔呀！
　　无挂大兄喊哩，喊我挂乜谁呀！
哥：细妹呀！妹住东平兄住沙咀呀！
　　一河相隔要哩，要等大地春回呀！
妹：家兄呀！美丽鲜花要有绿叶来衬托呀！
　　俺俩系哩，系阳江咸水歌传承人呀！
哥：细妹呀！歌手大家今后要更加发愤呀！
　　好歌献哩，献给广大人民呀！
妹：家兄呀！渔歌传承要抓紧呀！
　　新时代应哩，应有新的渔歌精神呀！
哥：细妹呀！青少年儿童要进行传承培训呀！
　　祝愿渔歌海哩，海韵喜讯频频呀！

【评说】 2013 年 11 月，阳江咸水歌被列为广东省非物质文化遗产项目。阳江咸水歌歌手兴奋不已，自然而然唱起了咸水歌。歌中数处采用比兴手法，回味双方留守渔港时事，表现坚持渔歌唱叹 30 多年，终于得到肯定的欣喜心情。

10. 读书好处多

读书带来无穷乐趣,
可以知晓天文地理;
开阔视野增长知识,
培养良好自学能力;
可以游历时代天堂,
飞越海洋浩瀚宽广。
书是人类灵魂钥匙,
提升人生境界老师;
是像海边灯塔闪亮,
给迷航船指引方向。

【评说】这是2017年4月23日世界读书日阳江市文艺晚会上演唱的咸水歌。

11. 劝学

（细娣呀）（娣呀）隔晚更深喊娣早睡（哪）。
（娣呀）睡到天光（回啦）回学娣有精（哪）神（哪）。
（细娣呀）阿娣读书老师有（呀）讲（啊），
喊娣（早哩）早睡早回书（啰）房（啊）。
（细娣呀）阿娣读书爱听讲听（又）话（啦），
（娣呀）望读书（考哩）考上北大清（啰）华（啊）。
（细娣呀）阿娣读书又爱记（又）紧（呀），
（娣呀）首一（学哩）学好那些诗（啰）词（啊）。
（细娣呀）果泥渔歌阿娣听（又）见（呀），
（娣呀）渔歌（教哩）教你为了承（呀）传（哪）。
（细娣呀）教娣渔歌阿娣听（又）紧（呀），
（娣呀）阿娣（学哩）学熟做接班（哪）人（哪）。
（细娣呀）果泥渔歌阿娣知（又）见（呀），
（娣呀）渔歌（学哩）学熟无好失（哪）传（哪）。
（细娣呀）渔歌山歌系古老珍贵（呀），
（娣呀）专家（评呀）评审入省非（啰）遗（呀）。

【评说】 此歌唱出了新时代殷切希望孩子认真读书，进入最高学府，同时也要求孩子要做渔歌传承人的心声。

12. 十接十送

一送妹姑拦路尾，两条苦泪浸湿衫襟。
二送妹姑惗准①主意，阿嫂送姑去那处，送姑那远卖断姑姨。
三送妹姑三月廿三娘妈诞，送姑那远面向东南。
四送妹姑衫袖里头藏粒豆，送妹那远悸在心头。
五送妹姑船行海上，送姑那远别了爹娘。
六送妹姑一脚跨前二脚转，送姑那远苦泪涟涟。
七送妹姑七姐下凡葵叶扇，送姑那远别万千年。
八送妹姑送姑出嫁又近八月十五，送姑那远无宽容。
九送妹姑阿嫂送姑送得拱远，几时见面得姑心甜。
十送妹姑嫁得远时叫嫂爱认，嫂高无认假个门神。
一接妹姑打准主意，有人者问去接姑姨。
二接妹姑一问家安食饱饭，二问姑姐闲无闲。
三接妹姑家嫂艇仔拴前无拴后，拉姑手贱解艇来流。
四接妹姑阿嫂接姑用口马，比人者问阿嫂几繁华。
五接妹姑用心接姑无使煮晏，接姑去那休清闲。
六接妹姑用心接姑无用餟，广东白米下多筒。
七接妹姑无使炊糍和炖粉，接姑来改讲下闲闻。
八接妹姑阿嫂接姑用尽口马，比啲②家安问嫂几繁华。
九接妹姑用心接姑无企姑身边改处把傍，无比啲嫂做门神。
十接妹姑用心接姑无好在姑身边那处企，无比叔婆伯太扯噻红旗③。

【评说】该歌是大嫂陪即将出嫁的妹姑唱叹的咸水歌，自由如讲话，姑嫂分别，难舍难离，其情切切。

【注释】①惗准，想准。②比啲，给别人。③扯噻红旗，地方话，即讥讽。

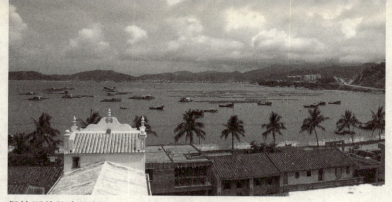

保持原貌的古渔村

13. 美丽海陵岛（长调）

鱼米之乡海陵岛，旅游发展大前途。
陵山坡港景如裁，欢迎游客八方来。
山清水秀景芳幽，碧海银滩恋客游。
改革迎来百业兴，南国骊珠分外明。
景区日渐展新容，明朝陵岛杜鹃红。
名山秀水绘绵图，陵岛明天更美好。

【评说】该哥兄长调是由闸坡老渔民陈国兰传给女儿李小英的调式。与其他哥兄调有所区别，其调子特别轻柔，旋律委婉跌宕，节奏富于变化，情感处理细腻且奔放豪迈。

14. 艇仔咁新

艇仔咁新油干水滑，兄用橹摇妹用桨扒。
桨橹扒摇水面上过，哥兄情重共妹同游。
亚妹有兄亚兄有妹，双双游玩忘记返回。
初逢见兄果心想见，牵手行埋共枕相连。
亚哥有情亚妹又想，亚兄㷫妹做了夫娘。
艇仔摇来好新生活，家庭幸福饱暖欢怀。
铁树开花今日等到，芙蓉结子自然安排。
渔民感恩有党领导，有船有屋有得行街。

【评说】 该歌唱渔民造了新艇，夫妻同游，感到社会地位提高，生活美满幸福，要感谢党的领导。

15. 十梳

家嫂共姑梳头系㛽下，亚兄共嫂富贵荣华。
大字写成加两点豆，嫂你共姑打扮来梳头。
一扎芙蓉昨晚扎定，妹姑出嫁去旭家庭。
梅花插上龙凤髻，嫂共妹姑打扮做新人。
龙凤插上髻簪好样，妹姑打扮做嘟新娘。
三扎芙蓉银髻结构，林间花蝴蝶两边游。
龙凤髻簪面纱系有，妹姑嫁去嘟个舵楼。
出门守法勤勤家务，将姑做嫂到此轮流。
嫂高共兄样样就手，夫贤子足白发齐头。
十梳梳头梳到尾，家兄共嫂白发齐眉。
嫂曾送妹姑鬼婆扇，一来遮丑二来遮面。

【评说】十梳是渔家婚嫁习俗之一。这是姑娘出嫁前，嫂子为她梳头所唱。但新时期与旧社会的婚嫁十梳有所区别，特别是注入了遵守法律句，与旧社会要求女人遵从三从四德有着鲜明对比。

16. 礼船来

礼船摇来慢慢进，嫂高摇橹摇断沙藤①。
台上有杯台上有酒，担张交椅坐出门楼。
坐出门楼那张交椅，大家坐落讲下闲文。
坐出门楼讲好规矩，大人细仔无好嗤嘈。
妹姑担伞好比个旦②，犹如做戏九姐连环。
妹姑担伞打开把伞，月头晒靓米仔香兰。
妹姑担伞眉清目秀，有人看着口水都流。
妹姑担伞好比个凤，犹如做戏似白金龙。
一手打开红毛线，你家㧺错我奶红莲。
一个又威二个号靓，三姑坐落扬州石桥。
有你㧺错我无嫁错，水东白米倒错糠箩。
猪肉抽③来未必到称，我家船上有把天平。
线鸡④抽来麻雀那大，山坑麻雀邓你平排。
籺仔⑤抽来无系好小，一凤飞来南海羊城。
籺仔抽来盆盆满，我娘大吃无到扎篮。
烧酒抽来清淡过水，山坑流水也带清甜。
嘻嘻哈哈四围坐定，有钱㧺仙打响铜锣。

【评说】此为渔家婚嫁中，男方摇着礼船前往女方船接新人时，对送嫁礼船所陪嫁物品挑剔的咸水歌。

【注释】①沙藤，是置于艇旁用于摇桨的藤环。②旦，即戏剧中的花旦。③抽，端的意思。④线鸡，地方称阉鸡为线鸡。⑤籺仔，地方糕点总称。

17. 转打一更

转打一更，乜人者问，拣好时辰，
转打二更，七宿溥高，大小溥燥，
灯光火着，柱奶功劳，
转打三更，听闻其家收租，
大细涌颂，两边盖仔水花飚红，
转打四更，其家喊时爱喊准，
喊差喊错白面奸神，
转打五更，每仙时辰拣得好准，
月头正顶，月出时辰。

【评说】打更是过去一种报时的手段，一夜分作五更，每两个小时为一更。

18. 拖流①共妹到天光
（呀啰调）

正月开身到北环呀哩，
下帘摇橹过沙滩呀。
阵阵北风无浪涌哩，
夜来梦啊妹哩，笑开颜呀啰喂。
二月开身抛澳塘呀哩，
抹干船面变张床呀。
晚黑醒（起）风应扯哩哩，
拖流共亚妹哩，到天光呀啰喂。
三月开身沙堤横呀哩，
网仔还胶鸭髻②呀。
捕捉马鲛或曹白哩，
好鱼畀亚妹哩，卖钱银呀啰喂。
四月开身上三洲呀哩，
一海西南泪暗流呀。
渔家何曾怕浪大哩，
劝声亚妹哩，莫忧愁呀啰喂。
五月开身到南鹏呀哩，
为情为爱把罟跟呀。
赤鱼黄花一载载哩，
赚钱共亚妹哩，结成婚呀啰喂。
六月开身到下川呀哩，
多情语句无完呀。
返航打条金颈链哩，
认真共亚妹哩，挂胸前呀啰喂。
七月开身到遁芒呀哩，

仙姬织女会牛郎呀。
天上银河还有意哩,
人间共亚妹哩,结成双呀啰喂。
八月开身到上川呀哩,
互送红绳有一年呀。
今晚正逢中秋节哩,
返航共亚妹哩,月团圆呀啰喂。
九月开身到西凡呀哩,
为妹相思午夜间呀。
哥是蜂时妹是蕊哩,
下网共亚妹哩,无时闲呀啰喂。
十月开身二镬横呀哩,
桅杆挂盏大光灯呀。
哥是鸡鲳妹是龙哩,
亚兄共妹哩,订终身呀啰喂。
十一月开身到海陵呀哩,
岛中水秀山又清呀。
跳落海中同戏水哩,
携手共亚妹哩,返东平呀啰喂。
十二月开身镬肚中呀哩,
渔船腊月怕寒风呀。
执网抛船迎春节哩,
多情亚妹哩,乐融融呀啰喂。

【评说】该歌唱一年中12个月间,从北环、三洲等浅海至南鹏、下川等中海各渔场捕鱼,情郎不管多远仍然记挂情妹。

【注释】①拖流,指拖网渔船出海15天为一摆海,拖流指涨潮退潮为一流水。②鸭鹭,即鸭蛋。

19. 十送情兄到湛江

妹：一送情兄脸带羞，伤情不忍看牵牛；
　　犹记温泉中秋节，鸳鸯戏水几风流。
哥：好境时光又一秋，鸳鸯戏水几风流；
　　风雨交侵妹体弱，愚兄在外好担愁。
妹：二送情兄到北环，飞车来到了高山；
　　眼看鸳鸯石屹立，离乡外出早归还。
哥：想赚大钱不简单，离乡外出早归还；
　　心想事成能实现，返来共妹结金兰。
妹：三送情兄到大沟，有史相共乐悠悠；
　　想起同兄排小品，出手未曾记得收。
哥：整个剧情已想周，出手未曾记得收；
　　兄教妹时来演唱，因由解妹闷心头。
妹：四送情兄到雅韶，工程重担哥肩挑；
　　又记"福兴"同唱咏，当时情景在今朝。
哥：渔家妇女好新潮，当时情景在今朝；
　　"一笑千金"实难买，薄命以为有几条！
妹：五送情兄到江城，刀剪行业百业兴；
　　满腹话儿难诉尽，细语共哥慢慢倾。
哥：阳江正在创文明，细语共哥慢慢倾；
　　道路条条建设好，树木开花草又青。
妹：六送情兄到阳西，有缘望哥互提携；
　　兄你离乡暂别远，见花切莫被花迷。
哥：功成业就大作为，见花切莫被花迷；
　　几好名花都见过，"百花园"里尽开齐。

妹：七送情兄到水东，相携玉手乐融融；
　　片刻分飞数叫苦，几多情义记心中。
哥：一地相依赛古风，几多情义记心中；
　　妹你安心在故里，切莫凭栏眼望朦。
妹：八送情兄到吴川，千里余情一线牵；
　　哥你在家人快活，外出望兄多赚钱。
哥：日过日时年过年，外出望兄多赚钱；
　　利路亨通财源广，财神巧遇乐无边。
妹：九送情兄到黄坡，望见那边对面河；
　　织女牛郎都有会，何时共哥唱条歌。
哥：文娱演出未抛疏，何时共哥唱条歌；
　　讲到计生那节目，无扮老婆为什么？
妹：十送情兄到湛江，哥你精神体健康；
　　来到码头眺大海，妹盼同兄在一方。
哥：时机等待勿狂忙，妹盼同兄在一方；
　　月中有闲齐见面，凤缔有缘甜过糖。

【评说】该歌唱出了男女两位渔歌歌手分别时依依不舍，一路上回忆曾经合作演出经历的故事。

20. 十请贤娇到东平

哥：一请贤娇离广西，伴随一夜恨鸡啼；
　　哥爱妹时妹爱哥，请娇早起坐车归。
妹：感君爱恋共携提，请娇早起坐车归；
　　妹似鱼儿哥系水，衣衫拾好出罗纬。
哥：二请贤娇到湛江，忆甫当日泪汪汪；
　　押虾渔船到北海，机修船烂发逋慌。
妹：替哥擦泪在包堂，机修船烂发逋慌；
　　哥像潘安相貌美，哥呀你系妹心肝。
哥：三请贤娇到吴川，共妹风流过百年；
　　住日押妹船一只，孤船今日变"双船"。
妹：无非讲得能寒牵，孤船今日变"双船"；
　　人有三衰和六旺，世事时时委变迁。
哥：四请贤娇到水东，妹有沉鱼落雁容；
　　眼系流星眉像月，嘴似樱桃那样红。
妹：了却人生事一宗，嘴似樱桃那样红，
　　妹系鸡鲳哥是引，我口水干眼望朦。
哥：五请贤娇到阳西，见妹颜容入了迷；
　　贤惠还兼情似海，力助钱援尽发挥。
妹：做人切莫把头低，力助钱援尽发挥；
　　哥出海时妹织网，争先富裕上云梯。

哥：六请贤娇到白沙，听罢妹言开了花；
　　婚后同奔富裕路，妹着绫罗又着纱。
妹：人生莫要太豪华，妹着绫罗又着纱；
　　刻苦耐劳创事业，更应勤俭去持家。
哥：七请贤娇到江城，你看街街业业兴；
　　日后城中开一店，钱银满屋早成名。
妹：听你讲来妹子惊，钱银满屋早成名；
　　贪字写成贫字样，情人会变眼中钉。
哥：八请贤娇到雅韶，望娇怒气即清消；
　　共妹商量致富计，妹妹用意哥明了。
妹：哥想发财路有条，妹妹用意哥明了；
　　专心捕鱼勤出海，家庭幸福待明朝。
哥：九请贤娇到大沟，还有事藏心里头；
　　我想早生个贵子，爹娘一定乐悠悠。
妹：你想事情实欠周，爹娘一定乐悠悠；
　　政策晚婚兼晚育，生儿妹做你参谋。
哥：十请贤娇到东平，一路倾谈心带惊；
　　幸会佳人来指点，哥今比往更加明。
妹：赶快下车脚不停，哥会比往更加明；
合：步入堂中见父母，双双携手建设东平。

【评说】渔歌手经常自发组织以歌会友，邀请外地歌手前来唱歌，自娱自乐。

21. 渔歌唱起乐开花

（一）

边处渔港渔船多？边处地方看飞鹅？
边处全国海钓场所？边处寺上念弥陀？
中心渔港渔船多！飞鹅岭上看飞鹅！
东平全国海钓场所！飞龙寺上念弥陀！

（二）

边处幽会最清静？边处拍拖最深情？
边处双双来拍影？边处彩灯伴天明？
鸳鸯岛幽会最清静！鸳鸯路拍拖最深情！
鸳鸯石双双来拍影！两岸彩灯伴天明！

（三）

边处山脚浪打浪？边处菜花遍金黄？
边处旅游人气旺？边处是路静水塘？
玉豚山脚浪打浪！杨屋寮菜花遍金黄！
珍珠湾旅游人气旺！大澳塘是路静水塘！

（四）

边处中国古村落成佳话？边处海石一片金晚霞？
边处观看渔家婚嫁？乜歌晚唱乐开花？
大澳中国古村落成佳话！灯塔海石一片金晚霞！
河堤观看渔家婚嫁！渔歌晚唱乐开花！

（五）

乜村广种靓莲藕？乜村西瓜大丰收？
乜村荔枝甜脆可口？乜村红树林绿油油？
口洋广种靓莲藕！南安西瓜大丰收。
北环荔枝甜脆可口！良洞红树林绿油油！

（六）

边处中虾有名气？边处渔场花蟹肥？
边处咸虾香千里？边处"一夜情"味神奇？
东平海区中虾有名气！镬肚渔场花蟹肥！
大澳咸虾香千里！里海区"一夜情"味神奇！

（七）

边处出名是鸡饭？边处海鲜冇得弹？
边处暑天最浪漫？边处八景葛洲帆？
当地出名是鸡饭！咸淡水海鲜冇得弹！
丛林暑天最浪漫！阳江八景葛洲帆！

（八）

乜人身上鱼腥臭？乜人衬裤一身油？
边行生意最富有？边行赚钱有奔头？
卖鱼之人鱼腥臭！猪肉佬衬裤一身油！
卖翅卖鱼最富有！旅业酒楼有奔头！

（九）

乜人上舞台无怕丑？乜人一世假风流？
乜人唱曲不离口？乜人拧碌烟筒去北京游？
爆肚娟上舞台无怕丑！欧行一世假风流！
桂枝唱曲不离口！业保拧碌烟筒去北京游！

（十）

乜人世间佢最靓？乜人呕血为逋情？
乜人逃禅无顾命？乜人卖菜出逋名？
杨贵妃世间佢最靓！梁山伯呕血为逋情！
贾宝玉逃禅无顾命！伦文叙卖菜出逋名！

【评说】此十首均为问答式渔歌。

新时期开渔前渔家大宴

22. 请大家享受"阳江旅"

男：细妹呀，南海处处春风呀，春风荡漾哩！
　　渔家幸福呀，幸福绵绵长呀！
女：风帆还加榜呀，橹共桨哩！
　　共产党恩情比海水呀，比海水深长呀！
男：细妹呀！阵阵渔歌呀，渔歌满那个海哩！
　　今晚兄妹俩呀，俩人又上歌台呀！
女：家兄呀！领导有心邀请呀，邀请俉到改哩！
　　欢迎游客大家呀，大家到阳江来呀！
男：细妹呀！亚兄生成呀，生成人蠢笨哩！
　　妹你系阳江呀，阳江渔歌传人呀！
女：家兄呀！创作渔歌亚兄呀，亚兄最勤奋哩！
　　电视《不老的渔歌》收看呀，收看有好多人呀！
男：细妹呀！协力同心呀，同心扯起帆哩！
　　"三水一线"旅游呀，旅游景点好新奇呀！
女：家兄呀！"山海泉湖"海陵阳春呀，海陵阳春景色美哩！
　　游客到来呀，到来笑微微呀！

男：细妹呀，东平盛产鱼翅鳝胶呀，鱼翅鳝胶样样有哩！
欢迎到大澳民俗村呀，民俗那旅游呀！

女：家兄呀，珍珠渔女向大家呀，向大家招手哩！
又靓又高伬呀，伬属一流呀！

男：细妹呀！市委巧绘蓝图促进阳江旅游呀，旅游大发展哩！
国庆大家又来呀，来看"南海1号"古沉船呀！

女：家兄呀！旅游设施如今呀，如今改变哩！
旅客到阳江开心呀，开心个个乐绵绵呀！

男：细妹呀，在座各位喜欢呀，喜欢饮杯好酒哩！
等你个仔结婚请大家呀，请大家又上果间酒楼呀！

女：家兄呀，我仔结婚呀，结婚准备摆酒哩！
到时还请大家呀，请大家享受"阳江旅"呀！

【评说】这是阳江市旅游专题文艺晚会表演的咸水歌对唱。

23. 乜人识尽水中鱼（组歌）

（一）

乜鱼身灰似面粉？
乜鱼游水起金鳞？
乜鱼无前后尾逡？
乜鱼游水四脚爬行？
牙带身灰似面粉！
黄花游水起金鳞！
墨鱼无前后尾逡！
海龟游水四脚爬行！

（二）

乜鱼游水行茜底？
乜鱼游水口含泥？
乜鱼生成头尖尾细？
乜鱼跳水高过细桅？
西笨游水行茜底！
大鱼游水口含泥！
门鳝生成头尖尾细！
鲛仔跳水高过细桅！

（三）

乜鱼生成肚胀胀？
乜鱼细小似新娘？
乜鱼生成局局响？
乜鱼游水尾拖长？
鲑鱼生成肚胀胀！
贵娇细小似新娘！
头鲈生成局局响！
蒲鱼游水尾拖长！

（四）

乜鱼生成有两耳？
乜鱼佢系冇鳞鱼？
乜鱼生成佢有翅？
乜鱼最好喂公猪？
马鲛生成有两耳！
流鼻佢系冇鳞鱼！
鲨鱼生成佢有翅！
王卓最好喂公猪！

（五）

乜鱼生成有两点？
乜鱼死后要加盐？
乜鱼全身红艳艳？
乜鱼弯曲似张镰？
点记生成有两点！
咸鱼死后要加盐！
红鱼全身红艳艳！
大虾弯曲似张镰！

（六）

乜鱼生成会哽喉？
乜鱼嘈亲大姐愁？

乜鱼佢随流水走？
乜鱼未熟委头晕？
秀亚生成会哽喉！
竹梭嘿亲大姐愁！
海蜇佢随流水走！
鲑甫未熟委头晕！

（七）
乜鱼生成要裸队？
乜鱼见屎紧跟随？
乜鱼生成笑歇嘴？
乜鱼游水似惊雷？
牛鯭生成要裸队！
泥鯭见屎紧跟随！
龙利生成笑歇嘴！
海鰍游水似惊雷！

（八）
乜鱼周身都系血？
乜鱼个嘴似针形？
乜鱼清蒸味道正？
乜鱼能成"一夜情"？
赤鱼周身都系血！
鹤镇个嘴似针形！
白鲳清蒸味道正！
刀鲤红三"一夜情"！

（九）
乜鱼最多青春素？
乜鱼身上最多膏？
乜鱼生成戴铁帽？
乜鱼抓上草来绚？
对虾最多青春素！

膏蟹身上最多膏！
龙虾生成戴铁帽！
花蟹抓上草来绚！

（十）
乜鱼敲罟头委痛？
乜鱼游水入逮笼？
乜鱼生成似彩凤？
乜鱼一载永无穷？
鲗鱼敲罟头委痛！
石鳝游水入逮笼！
鸡尾生成似彩凤！
白花一载永无穷！

（十一）
乜鱼最好来焖饭？
乜鱼多吃会声残？
乜鱼行血又无散？
乜鱼生成两头弹？
马友最好来焖饭！
池鱼多吃会声残！
珍蟹行血又无散！
虾婆生成两头弹！

（十二）
乜鱼一条要天价？
乜鱼身上最多花？
乜鱼佢最听人话？
乜鱼生长似青蛙？
青子鲨一条要天价！
石斑身上最多花！
海豚佢最听人话！
蛤鱼生长似青蛙！

（十三）
乜鱼经常睡沙地？
乜鱼清甜有篛丝？
乜鱼生成红鼻子？
乜鱼薄过纸三厘？
沙钻经常睡沙地！
曹白清甜有篛丝！
赤鼻生成红鼻子！
"凯猪刀"薄过纸三厘！

（十四）
乜鱼有墨藏肚里？
乜鱼有翼也难飞？
乜鱼血红有腥味？
乜鱼佢去做鱼肥？
鱿鱼有墨藏肚里！
飞鱼有翼也难飞！
肥仔血红有腥味！
杂鱼佢去做鱼肥！

（十五）
乜鱼跟着石头走？
乜鱼喜欢涌尾游？
乜鱼很难捉到手？
乜鱼日夜守碑头？
石狗跟着石头走！
追仔喜欢涌尾游！
鯎仔很难捉到手！
频频屁日夜守碑头！

（十六）
乜鱼补肾功能好？
乜鱼临死还跳槽？

乜鱼时时牙齿露？
乜鱼落冷吃餐粗？
青鳞补肾功能好！
捻子叶临死还跳槽！
三牙时时牙齿露！
花鲈落冷吃餐粗！

（十七）
乜鱼生苏立乱涌？
乜鱼血色周身红？
乜鱼蒸腩肉系好送？
乜鱼最忌怕雷公？
章拐生苏立乱涌！
红灯血色周身红！
晗虾蒸腩肉系好送！
"疴雪仔"最忌怕雷公！

（十八）
乜鱼名字叫狗棍？
乜鱼名字似女人？
乜鱼督紧打发冷？
乜鱼督着痛断魂？
丁鱼名字叫狗棍！
打蚝妹名字似女人！
金鲇督紧打发冷！
鬼婆督着痛断魂！

（十九）
乜鱼九月肥婆相？
乜鱼十月白心肠？
乜鱼放汤打鬼抢？
乜鱼焖饭补肾壮阳？
黄鱼九月肥婆相！

显鱼十月白心肠！
青鲳放汤打鬼抢！
大乌𫚕饭补肾壮阳！

　　　（二十）
乜鱼佢戴公子帽？
乜鱼佢着老虎袍？
乜鱼𫚕笋好味道？
乜鱼凶恶你知无？
公子鲨戴公子帽！
老虎鲨着老虎袍！
黑角鲨𫚕笋好味道！
青鲨凶恶你知无！

　　　（二十一）
乜鱼加工成珍品？
乜鱼细小吃醉人？
乜鱼抛海成大粪？
乜鱼一斤值万银？
大地加工成珍品！
鲎仔细小吃醉人！
火蛰抛海成大粪！
白花胶一斤值万银！

　　　（二十二）
乜鱼家人最有趣？
乜鱼摆尾最多姿？
乜鱼落海佢委死？
乜鱼住屋盖玻璃？
金鱼家人最有趣！
金鱼摆尾最多姿！
金鱼落海佢委死！
金鱼住屋盖玻璃！

　　　（二十三）
养胃最佳吃乜好？
生肌理口谁功劳？
女人乜嘢最有宝？
男人加油站在边途？
养胃最佳吃敏肚！
生肌理口鲨胎功劳！
女人大呕胶最有宝！
男人加油站海鲜蚝！

　　　（二十四）
乜鱼晒干甜又淡？
乜鱼腌久放多咸？
乜鱼骨头做展览？
乜鱼最多援越南？
鳝布晒干甜又淡！
鸡鲳腌久放多咸！
鲸鱼骨头做展览！
羊鱼干最多援越南！

　　　（二十五）
乜鱼如今身价正？
乜鱼煲粥出䢺名？
乜鱼生成眼最醒？
乜鱼产地在东平？
濑尿虾如今身价正！
鲶鱼煲粥出䢺名！
大眼生成眼最醒！
中虾产地在东平！

【评说】该歌以一问一答的形式，唱了海上约100种鱼虾的形态特征和作用，实属难得。

24. "一夜情"（表演唱）

亚海：（高喊）亚珍！
　　　我出海返来啦！
亚珍：（白）啊！
　　　这两条鱼多么新鲜！
亚海：我送条"红三"鱼
　　　给你做"一夜情"！
亚珍：（不解地说）"一夜情"！
　　　海哥，你是"广东省民间歌王"，我用大海中鱼来考考你，请你用渔歌"哥兄调"对唱好吗？
亚海：（白）好啊！开始！
女问：乜鱼那个清蒸哩，
　　　味道那个正啰？
　　　哥兄！
　　　乜鱼那个最哩，
　　　似针那个形呀哩？
男答：白鲳那个清蒸哩，
　　　味道那个正啰。
　　　哥妹，
　　　鹤针个嘴哩，
　　　似针那个形呀哩。

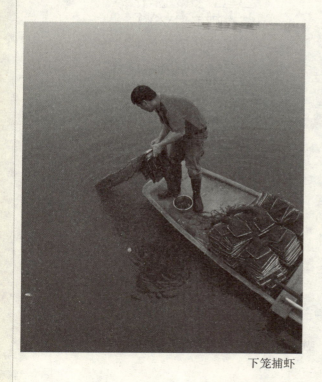

下笼捕虾

女问：乜鱼那个敲罟哩，
　　　头委那个痛啰？
　　　哥兄，
　　　乜鱼游水哩，
　　　入都那个笼呀哩？
男答：或鱼那个敲罟哩，
　　　头委那个痛啰。
　　　哥妹，
　　　石鳝游水哩，
　　　入都那个笼呀哩。
女问：乜鱼那个生成哩，
　　　似彩凤啰？
　　　哥兄，
　　　乜鱼一载哩，
　　　永无那个穷哩？
男答：鸡尾那个生成哩，
　　　似彩那个凤啰。
　　　哥妹，
　　　白花一载哩，
　　　永无那个穷哩。
女问：乜鱼那个九月里哩，
　　　肥婆那个相啰？
　　　哥兄，
　　　乜鱼十月哩，
　　　白心那个肠呀哩。
男答：黄鱼那个九月哩，
　　　肥婆那个相啰。
　　　哥妹，
　　　蚬鱼十月哩，
　　　白心那个肠呀哩。
女问：乜鱼那个放汤哩，

打鬼那个抢啰？
哥兄，
乜鱼炆饭哩，
补肾壮那个阳呀哩？
男答：青鲳那个放汤哩，
打鬼那个抢啰。
哥妹，
大乌炆饭哩，
补肾壮那个阳呀哩。
女问：乜鱼那个生成哩，
眼最那个醒啰？
哥兄，
乜鱼能成哩，
一夜那个情呀哩？
男答：大眼那个生成哩，
眼最那个醒啰。
哥妹，
刀鲤红三哩，
一夜那个情呀哩。

【评说】这是一出渔歌演唱，一改旧时咸水歌单一的演唱而搬上舞台表演，很受观众喜欢。这里所唱的"一夜情"，其实是疍家人用陶埕腌制一夜出水的咸鱼，原称为"一夜水"咸鱼，又称"一夜埕"咸鱼，因阳江地方话之"埕""情"同音，故也流传出"一夜情"咸鱼了。

25. 返航人月两团圆

【渔家喜庆击乐开场。
夫向远方招手高叫：艇仔，摇过来呀！
妻幕内应声：哎！来啦！
夫唱：细妹呀！万里海疆哩，情牵一那个线呀！
　　　出海归来哩，归来鱼水相连呀！
【妻摇小艇上。
妻唱：家兄呀！荡荡金风哩，吹红人笑那个脸呀！
　　　南海渔歌哩，渔歌晚唱月华圆呀！
【小艇渐近渔船。
妻白：（高兴地）老公、老公……
夫白：老婆……
【夫落妻艇。
夫唱：艇仔那个新新哩！"樟板"无多那个块啰，
　　　细妹呀！亚兄落艇哩，踩断"横那个柴"呀哩！

【妻拿起艇尾放着的樟板交夫盖在艇中横柴面上。
妻唱：今早那个水干哩！如家水那个大啰。
　　　　哥兄呀！
　　　　啀先摇开哩，等阵又摇那个（哩）呀哩！
【妻推橹急转弯，夫差点落海。
夫唱：共妹那个"开身"（出海）哩！船抛大那澳啰！
　　　　细妹呀！
　　　　贤娇情重哩，绞锭无那个蒲呀哩！
【俩人双手摇橹。
妻唱：我做那个船工哩！又顾炉那个灶啰！
　　　　哥兄呀！
　　　　大家戽水哩，"捼只船那个蒲"呀哩！
夫唱：船到那个芒洲哩！兄真好那个憨（笨）啰。
　　　　细妹呀！
　　　　妹瞓（睡）船尾哩，兄瞓船那个头呀哩！
【俩人单手摇橹。
妻唱：流水那势汹哩！风浪又那个有啰！
　　　　哥兄呀！
　　　　兄在船尾哩，怕只船委（会）那个流呀哩！
【夫又过来到妻身旁泊橹。
夫唱：亚兄那个船归哩！妹应相（迁）那个就啰！
　　　　细妹呀！
　　　　渔家今日哩，"享尽风那个流"呀哩！
【夫放下橹勾了下妻的手。
妻唱：橹你那个放低哩！计勾我那手啰！
　　　　哥兄呀！
　　　　被人睇见哩，话你咸那个头呀哩！
妻白：老公，到咗码头啰！
夫白：啊！……对，到咗码头啰！
【小艇靠码头，两人上码头的阶梯。
夫唱：白鲳那个清蒸哩！头鲈将汤那个放啰！

　　　　　细妹呀!
　　　　　还有呢条哩,系马鲛那个郎呀哩!
妻唱:　艇到那个海边哩!人亦到那个岸啰!
　　　　　哥兄呀!
　　　　　还要回家哩,见你高那个堂呀哩!
妻白:　老公呀!我地返家好吗?
夫白:　好呀!我地两夫妻回屋啰!
【夫妻俩走在回家的大道上,欢乐地。】
夫唱:　桅挂那渔灯哩!党来指那个引啰!
　　　　　细妹呀!
　　　　　改革开放哩,富了渔那个民呀哩!
妻唱:　大道那个金光哩!钱银好那个握啰!
　　　　　哥兄呀!
　　　　　渔家户户哩,致富脱那个贫呀哩!
夫唱:　科学那个渔兴哩!捉鱼电器那个化啰!
　　　　　细妹呀!
　　　　　摆摆出海哩,载满鱼那个虾呀哩!
妻唱:　条条那个新街哩!高楼大那个厦啰!
　　　　　哥兄呀!
　　　　　银花火树哩,渔港繁那个华呀哩!
妻白:　老公,到屋啰!
夫白:　好好,到屋啦!
齐唱:　月挂那个中天哩!我地回家那个转啰!
　　　　　细妹呀!
　　　　　哥兄呀!
　　　　　携手入屋哩,人月团那个圆呀哩!
【谢幕,夫妻双双进屋。】

【评说】这是渔歌手配了锣鼓音乐的咸水歌表演。

传统击水赶鱼入网

26. 闸坡特色多

禀告南海诸位神仙，
今日南海开渔盛典。
古港闸坡特色又多，
打出堂枚揽个老婆。
彩礼又抽锣鼓又响，
疍家渔族揽个新娘。
渔家大宴万人敬酒，
祝贺今年渔业丰收。
酒美茶香招待万客，
乐唱咸水歌颂中华。

27. 丰收渔歌

南海开渔螺号又响,
千帆万艇闯达渔场。
滔滔南海渔火明亮,
莫非银河飘落海洋。
口唱渔歌手巧布网,
一网撒下万船满装。
歌满海来鱼虾满舱,
渔民生活奔向小康。

丰收的喜悦

28. 万鸢争空闹重阳

七彩风筝庆闹重阳,
万张彩鸢争空沸扬。
龙鹰燕蝶争奇斗艳,
嫦娥奔月飞舞蓝天。
欢声碧空七彩风筝,
章鱼百足竞赛技能。
灵芝飞舞竞赛碧空,
嗡嗡风云吹响弦弓。
长龙腾沧海入云间,
蝴蝶巡回欣赏牡丹。
威猛老鹰展翅高歌,
梦随鸢影飞上天河。

阳江龙风筝

29. 大浪来时高过天

　　哥呀哩，大浪来时呀高过天呀哩，
　　稳把舵牙啰驶向前呀哩。
　　妹呀哩，乘风破浪哩抬头看呀，
　　心阔过海哩敢撑船呀哩。

　　【评说】该咸水歌唱出新时代渔民敢于面对困难，抬头远望，奋勇前行的英雄气概。

出海

30. 开航啰!

开航啰!捕鱼忙。
螺号响,拉起锚,
千帆竞发闯渔场;
风里行船浪里闯,
南海渔获勤撒网。
老渔工,体健壮,
手拿网绳起渔网。
鱼满舱,
满载归来奔小康!

31. 天蓝海碧

天蓝海碧夕阳红，点点归帆破浪重。
港口灯明人闹处，渔歌一曲荡苍穹。

【评说】该歌是 2011 年 7 月 10 日晚上，四位渔歌歌手在阳西县城织篢镇一人一句联唱出来的。四句 28 个字，就唱了"天、海、夕阳、船帆、海浪、港口、灯火和人"，音韵和谐、节奏分明、自然流畅，且符合七绝格律。

【总评】以上是一辑阳江地区渔歌爱好者陈昌庆、杨爱、林雄光、李小英、杨业芬等自创并且参与晚会演唱的新渔歌。这些渔歌，唱渔民日常生活，唱渔业丰收……闲暇时候，渔歌歌手自发组织在渔港码头、渔村树下，扯开嗓门即兴斗歌；逢年过节，渔歌爱好者被热情接走，前去贺喜叹唱咸水歌；文化部门送戏下乡，邀上几位渔歌歌手登上舞台，进行渔歌表演……在老歌手带动下，阳江地区涌现了一批咸水歌歌手。如，闸坡渔民林雄光，早期受岳母陈国兰这位老歌手影响，为妻子李小英身量定做写起了歌词。十多年间，李小英以独特的"哥兄调"唱了《闸坡特色多》《丰收渔歌》《开渔盛典》《美丽宝岛》《九月重阳》《七彩风筝》《伶仃洋》等 40 多首新渔歌，以其独具渔家特色的亲民唱法，丰润的嗓音，独特的调式，继 2012 年获广东省渔歌精英赛暨全国渔歌邀请赛演唱金奖后，又于 2018 广东省（汕尾）渔歌邀请赛荣获金奖。

东平渔港陈昌庆年轻时就在渔业社参加工作。休闲时向老渔工学习咸水歌，进行渔歌创作。退休后，热情不减，努力钻研阳江渔歌改革创新，在原生态的基础上调整一些调式，增加音乐锣鼓，使渔歌变得更欢快动听。陈昌庆创作的原生态渔歌《疍人识尽海中鱼》《渔排情缘》《十送情郎》《返航人月两团圆》等运用了叹调、歌调、翻新调和改良调伴奏演唱，在广州举行的首届珠三角咸水歌歌会上，与来自广州、中山、东莞、珠海等地的咸水歌优秀歌手同台比试，陈昌庆以一曲《刀鲤红三"一夜情"》荣获对唱金奖，被评为"广东省民间歌王"。地方咸水歌演唱组织者如许英华等，慧眼识人，组织东平渔港渔歌爱好者参与活动，收到了很好的传承效果，涌现了一大批咸水歌歌手。此外，还有渔歌手罗菜、梁莲、杨爱、杨业芬、冯少丽等，都是咸水歌演唱的佼佼者。

但是，上了年纪的渔歌歌手大多文化程度不高，只是凭着传统经验即兴而来，在创作新渔歌上遭遇许多困扰。假如，渔歌歌手在演唱咸水歌中，善于运用比兴、双关、借代、夸张、拆字藏词等修辞手法，在谋篇布局方面多些技巧，则新的阳江咸水歌韵味更浓。

后 记

 阳江咸水歌即兴而来，其歌词不加修饰，曲调优美动人。有的如波涛澎湃，催人拼搏；有的似风顺帆轻，恬畅自由；有的像海空彩虹，缤纷七彩；有的若凄风苦雨，忧郁悲伤……这些在民间以口语吟唱形式流传下来的咸水歌富有艺术感染力，是具有浓厚地方特色的民间艺术瑰宝。

 随着时代的发展，人们进入现代快节奏生活方式。由于缺少宣传和引导，年轻一代对咸水歌缺乏兴趣，加上咸水歌本身的局限，其活力和生命力受到很大的影响，甚至处于濒危状态，严重制约了阳江咸水歌的传承和发展。为做好阳江咸水歌的保护与传承，阳江市文化部门组织民间力量开展咸水歌传唱等一系列活动，取得了很好的成效。近几年来，阳江市阳东区委、区政府又指示区文化部门，由阳东区文化馆、阳东区非物质文化遗产保护中心组织工作人员，在沿海渔港渔村进行田野调查。从2014年6月开始，用整整四年时间，搜集到两百多首流传在民间的咸水歌，由出生在东平海边的当地作家李代文加以评说注释，整理成《阳江文化濒危的瑰宝——咸水歌》出版发行。这对阳江咸水歌的保护、传承与发展，对于阳江建设"海丝文化名城"，有着极为重要的意义。

 在本歌选搜集整理过程中，得到了阳江市阳东区东平镇文化站、阳西县沙扒文化站、阳西县溪头文化站、海陵岛试验区闸坡文化站等单位的大力支持，老渔民罗莱、梁莲、李小英和陈昌庆等还为我们提供了大量的资料和做现场演唱，出生在电白海边的当地作家高伟文为本书作序，摄影爱好者文嫦提供了多年积累的照片，作家陈慎光、杨计文等专门撰写了咸水歌论文，在此深表谢忱。

 阳江咸水歌很丰富，限于人力和水平，难免有遗珠之憾，敬请读者批评教正。

<div align="right">编　者
2018年8月</div>